고딕 폰트 디자인

워크북

고딕 폰트 디자인 워크북

2024년 3월 25일 초판 발행 · 2024년 12월 6일 2쇄 발행 · **지은이** 박용락 · **펴낸이** 안미르, 안마노, 오진경
편집 김한아 · **디자인** 안마노, 박민수 · **마케팅** 김채린 · **매니저** 박미영 · **제작** 세걸음
글꼴 Rak고딕, Rak-VF고딕 Small-Big

안그라픽스
주소 10881 경기도 파주시 회동길 125-15 · **전화** 031.955.7755 · **팩스** 031.955.7744
이메일 agbook@ag.co.kr · **웹사이트** www.agbook.co.kr · **등록번호** 제2-236 (1975.7.7.)

ISBN 979.11.6823.052.1 (13600)

고딕 폰트 디자인
고딕 폰트 디자인
고딕 폰트 디자인
고딕 폰트 디자인
고딕 폰트 디자인
고딕 폰트 디자인
고딕 폰트 디자인
고딕 폰트 디자인
고딕 폰트 디자인

박용락 지음

워크북

안그라픽스

1997년 윤디자인연구소에서 처음 폰트 디자인을 시작했다. 당시는 디지털폰트의 태동기로 한글 폰트가 많이 없어서 폰트를 향한 관심이 상당히 높았다. 새로운 서체가 출시되면 디자인을 전공하는 학생이든 현업 디자이너든 한 번쯤 관심을 가지고 찾아봤다. 나 또한 폰트 디자인을 직업으로 선택할 줄은 모른 채 혼자서 폰트를 만들어보던 때였다. 마침 교수님이 내가 폰트 디자인에 관심이 있는 것을 알고 윤디자인연구소에서 디자이너를 뽑는다는 소식을 알려주셨다. 만들어놓은 폰트를 기반으로 포트폴리오를 구성해 응시했다. 당시 관심이 높았던 만큼 입사 경쟁률 또한 상당히 높았는데, 생각 없이 만들어둔 폰트들 덕분에 운 좋게 입사할 수 있었다. 그리고 2005년에 같이 일하던 동료 넷이 뜻을 모아 폰트릭스를 공동 창업했다.

중간에 어려움도 숱하게 겪었지만, 폰트 디자인은 내게 운명처럼 느껴질 정도로 잘 맞는 직업이다. 나는 하고 싶은 일을 하는 행운아기도 하다. 폰트 디자인 한길만을 걸어 오늘에 이르게 되었다. 처음 폰트 디자인을 시작할 때의 막연함을 기억한다. 누군가 제대로 알려준 사람도 없었고, 책 역시 마땅히 없었다. 선배 디자이너들 역시 경력이 몇 년 안 된 신입 디자이너였을 뿐이다. 윤디자인연구소 창업자인 윤영기 소장이 알려주신 얘기도 도움 되었으나 그분 또한 체계적으로 폰트 디자인을 공부한 분이 아니었다. 뭔가 제대로 배우고 싶다는 마음은 컸는데 배울 방법이 거의 없었다. 후배 폰트 디자이너가 좀 더 빠르게 옳은 길로 가길 원하는 마음, 그리고 25년간 폰트를 제작하면서 쌓은 노하우를 한번 정리할 필요가 있다는 생각이 만나 이 책을 썼다.

디지털폰트의 디자인 분류는 크게 고딕, 명조, 그래픽(디자인), 손글씨, 옛 글씨 등으로 나눌 수 있다(물론 이 분류가 정답은 아니며 학계에서 계속 연구 및 분류하는 중이다). 그중 고딕의 사용성이 가장 높다. 체감상 50퍼센트 이상이다. 아무래도 화면에서의 가독성은 아직은 고딕이 더 좋다고 할 수 있다. 디지털 기기가 점점 발전함에 따라 고딕류의 사용도는 더 올라가는 추세다.

고딕은 나머지 분류보다 제작 난도가 높은 편이다. 관점에 따라서는 세리프가 있는 명조 계열이 가장 어렵다고도 할 수도 있지만, 나는 고딕이 제일 어렵다고 생각한다. 가령 명조는 세리프의 형태뿐 아니라 다양한 요소가 많아서 조금 이상하더라도 시선이 분산돼 이상함을 잘 알아차리지 못할 수도 있지만, 고딕은 그야말로 깨끗한 얼굴의 잡티처럼 조금만 이상해도 눈에 바로 보인다. 공간 비례 역시 조금만 깨져도 금방 알아차리게 된다. 당연히 오랜 시간을 들여 세심하게 다듬어야 사용자나 독자가 보았을 때 자연스럽고 아름답다고 느낀다. 또한 꾸밈 요소가 상대적으로 적어 구조적인 부분에서 차별화를 줘야 하므로, 근본이 되는 기본을 알아야 한다.

음식도 기본이 되는 재료가 신선하고 맛있어야 하고, 건축도 기본이 되는 뼈대가 튼튼하고 구조가 좋아야 한다. 폰트에서는 고딕이 그런 역할을 한다고 생각한다. 보통 초보 폰트디자이너들이 아이데이션을 하면 골격은 신경 쓰지 않고 요소에만 집착해서 디자인하는 경우를 많이 보아왔다. Ci, BI, 레터링 디자인을 하는 사람들도 마찬가지다. 기본기가 탄탄한 베이스 재료 같은 고딕에 요소를 더하면 나타내고자 하는 디자인을 훨씬 잘 표현할 수 있다.

이런 고딕의 구조적인 얘기와 자소 디자인은 어떤 생각으로 해야 하는지 같은, 아주 소소하지만 직접 경험해 보지 않으면 잘 모르는 얘기를 해주고 싶었다. 한창 고딕을 디자인하고 연구할 때는 다른 책을 읽지 못하는 난독증에 걸린 적도 있다. 글자로 보이지 않고 공간과 자소 디자인이 눈에 먼저 들어와서 몇 문장 읽다가 책을 덮기도 했다. 그때부터, 현재까지도 고민하는 내용들이다.

『수학의 정석』처럼 어떤 공식이나 정답을 이야기하려는 건 아니다. 오랫동안 폰트 디자인을 하며 얻은 노하우를 다른 이들과 공유하고자 만든 책이다. 다른 폰트 디자이너도 각자의 노하우가 있고, 내가 쓴 글이 틀렸다고 말하는 분도 있을 것이다. 당연히 그분들의 의견을 존중한다. 그저 폰트 디자인의 여러 방법 중에 이런 길도 있구나 하고 봐주었으면 한다. 선배 디자이너의 아주 소소하고 직접적인 고딕 제작 안내서 정도로 봐주면 좋겠다.

1 폰트 디자인 기초

- 기본 용어 정리 및 프로그램 간단 소개
- 폰트 디자이너가 알아야 할 기본 상식
- 자소 디자인 기본

기본 용어 정리 및
프로그램 간단 소개

기본 용어 정리

폰트 디자인에 관한 기본적인 용어들과 프로그램에 대해 상식적인 수준에서 간단하게 알아보자. 라틴 폰트 용어들은 비교적 정리가 많이 되었지만, 한글은 아직 정리가 확실히 되지 못했다. 내가 디자인을 시작했을 때와 지금 대학교에서 가르치는 용어가 많이 달라져 있다. 이런 용어는 사회적 합의와 시간이 필요해 보인다. 여러 혼재된 용어는 시간이 지나면서 차차 하나의 용어로 정리되리라 생각한다.

한글의 기본 구성부터 알아보자. 1) 익숙하게 알던 용어, 2) 새롭게 정의된 용어를 다음과 같이 정리해 보았다. 각자 익숙한 용어가 다를 것이다. 확실히 내게는 '닿자'와 '홀자'보다는 '자음' '모음' 같은 용어가 익숙하다. 이 책에서는 내게 익숙한 용어를 사용하는 게 내용을 설명하는 데 설득력 있다고 생각해 1)을 사용했다는 점을 밝힌다. 혹시 오류가 있더라도 용어 사전이 아닌 만큼 너그러이 이해하고 내용을 봐주길 바란다.

한글의 기본 구성

익숙하게 알던 용어

닿자(자음) 19자
- 기본 자음자: ㄱ ㄴ ㄷ ㄹ ㅁ ㅂ ㅅ ㅇ ㅈ ㅊ ㅋ ㅌ ㅍ ㅎ
- 복합 자음자: ㄲ ㄸ ㅃ ㅆ ㅉ

홀자(모음) 21자
- 기본 모음자: ㅏ ㅑ ㅓ ㅕ ㅗ ㅛ ㅜ ㅠ ㅡ ㅣ
- 복합 모음자: ㅐ ㅒ ㅔ ㅖ ㅘ ㅙ ㅚ ㅝ ㅞ ㅟ ㅢ

받침 27자
- 기본 받침: ㄱ ㄴ ㄷ ㄹ ㅁ ㅂ ㅅ ㅇ ㅈ ㅊ ㅋ ㅌ ㅍ ㅎ
- 겹받침: ㄳ ㄵ ㄶ ㄺ ㄻ ㄼ ㄽ ㄾ ㄿ ㅀ ㅄ
- 쌍받침: ㄲ ㅆ

새롭게 정의된 용어

닿자 19자
제 홀로는 나지 못하고 홀소리에 닿아야만 소리가 나는
닿소리를 적은 낱자(=자음)
- 홑글자: ㄱ ㄴ ㄷ ㄹ ㅁ ㅂ ㅅ ㅇ ㅈ ㅊ ㅋ ㅌ ㅍ ㅎ
- 겹글자: ㄲ ㄸ ㅃ ㅆ ㅉ

홀자 21자
다른 소리의 힘을 빌리지 않고 홀로 나는 홀소리를 적은 낱자(=모음)
- 홑글자: ㅏ ㅐ ㅓ ㅔ ㅗ ㅚ ㅜ ㅟ ㅡ ㅣ
- 겹글자: ㅑ ㅒ ㅕ ㅖ ㅘ ㅙ ㅛ ㅝ ㅞ ㅠ ㅢ

받침닿자 27자
종성을 적는 글자
- 홑받침: ㄱ ㄴ ㄷ ㄹ ㅁ ㅂ ㅅ ㅇ ㅈ ㅊ ㅋ ㅌ ㅍ ㅎ
- 겹받침: ㄲ ㄳ ㄵ ㄶ ㄺ ㄻ ㄼ ㄽ ㄾ ㄿ ㅀ ㅄ ㅆ

받침 없는 글자(민글자): 19 × 21 = 399자
받침 있는 글자: 19 × 21 × 27 = 10,773자

399자 + 10,773자 = 11,172자

현대 한글은 모두 11,172자다. 이는 곧 자소의 합자가 나타낼 수 있는 모든 경우의 수다. 한글은 디지털화하기도 좋고 제작할 때도 조합으로 빠르게 제작할 수 있어, 무척 과학적인 문자임을 실감한다. 한글 디자인을 하면서 매번 세종대왕께 감사드린다.

일본에서 주로 사용하는 채팅 앱 라인Line에서 한자 디자인을 의뢰받아 진행한 경험이 있다. 한자 디자인은 한글과 비교하면 정말 많은 시간과 비용이 필요하다. 한자 문화권의 한자 사용 인구는 한글 사용 인구보다 몇 배가 많지만, 한글보다 종수도 적고 디자인도 다양하지 못한 이유기도 하다.

뒤에 나오는 내용의 이해를 돕기 위한 최소한의 용어만 정리했다.

◎ 닿자(자음) 제 홀로는 나지 못하고 홀소리에 닿아야만 소리가 나는
　닿소리를 적은 낱자
◎ 홀자(모음) 다른 소리의 힘을 빌리지 않고 홀로 나는 홀소리를 적은
　낱자
◎ 민글자 한글 글자꼴에서 받침이 없이 닿자와 홀자로만 이루어진
　낱자('민'은 덧붙여 딸린 것이 없음을 나타내는 우리말)
◎ 받침글자 닿자와 홀자와 받침이 모여서 이루어진 받침이 있는 낱자
◎ 낱자 닿자와 홀자 혹은 닿자와 홀자와 받침이 모여 온전한 음절을
　이루는 글자
◎ 모임꼴 한글 첫닿자, 홀자, 받침닿자가 상하좌우로 조합되는 형식.
　가로모임꼴, 세로모임꼴, 섞임모임꼴의 세 구조에 각각 민글자와
　받침글자가 있어 여섯 가지 모임꼴을 이룬다.
◎ 가로모임꼴 닿자와 홀자가 좌우로 구성된 낱자
◎ 세로모임꼴 닿자와 홀자가 상하로 구성된 낱자
◎ 섞임모임꼴 닿자에 가로모임꼴 홀자와 세로모임꼴 홀자가 함께 구성된
　낱자
◎ 글자틀 글자의 테두리
◎ 글줄 여러 글자를 잇따라 써서 이루어진 줄

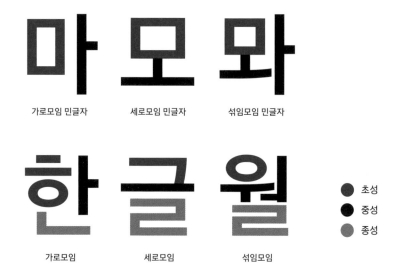

가로모임 민글자 세로모임 민글자 섞임모임 민글자

● 초성
● 중성
● 종성

가로모임 세로모임 섞임모임

한글 모임꼴 예시

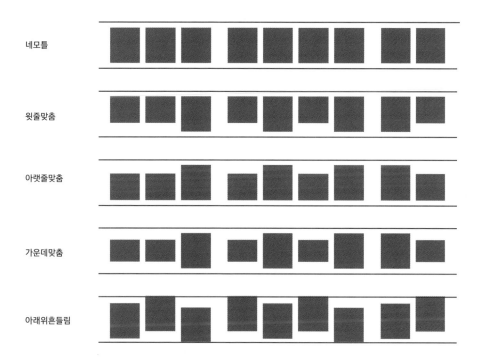

네모틀

윗줄맞춤

아랫줄맞춤

가운데맞춤

아래위흔들림

글자틀과 글줄 예시

◎ 가로줄기 가로로 된 글자 줄기

◎ 곁줄기 홀자의 기둥에 붙은 짧은 줄기

◎ 꼭지 ㅊ ㅎ의 가장 꼭대기에 붙은 점 또는 짧은 줄기

◎ 상투 ㅇ ㅎ에서 이응의 꼭대기에 튀어나온 줄기

◎ 세로줄기 세로로 된 글자 줄기

◎ 이음줄기 닿자와 이어지는 홀자 줄기, 또는 섞임홀자에서 홀자와
 홀자를 잇는 줄기. 이 책에서는 편의상 홀자와 이어지는 닿자의
 가로줄기 또한 이음줄기로 부른다.

◎ 보 홀자를 이루는 가로줄기

◎ 이음보(=이음줄기) 섞임홀자에서 가로홀자와 세로홀자를 잇는 줄기

◎ 쌍곁줄기 기둥에 붙은 2개의 곁줄기

◎ 윗곁줄기 쌍곁줄기에서 위에 있는 곁줄기

◎ 아래곁줄기 쌍곁줄기에서 아래에 있는 곁줄기

◎ 덧줄기 ㄱ ㄷ에서 ㅋ ㅌ으로 덧붙인 줄기

◎ 기둥 홀자를 이루는 세로로 된 모든 줄기

◎ 짧은기둥 홀자를 이루는 가로줄기에 짧게 붙은 기둥

◎ 동글이응 높이와 너비가 같거나 비슷해 정원에 가까운 이응

◎ 누운이응 높이보다 너비가 넓어 가로로 된 타원 이응

◎ 삐침 오른쪽 위에서 왼쪽 아래로 비스듬히 내려가는 줄기

◎ 내림 왼쪽 위에서 오른쪽 아래로 비스듬히 내려가는 줄기

◎ 꺾임 글자 줄기가 모나게 꺾이는 부분

◎ 겹기둥 ㅐ ㅒ ㅔ ㅖ처럼 세로줄기 2개로 이루어진 기둥

◎ 안기둥 겹기둥에서 안쪽에 있는 기둥

◎ 바깥기둥 겹기둥에서 바깥쪽에 있는 기둥

◎ 맺음 줄기가 마무리되는 부분

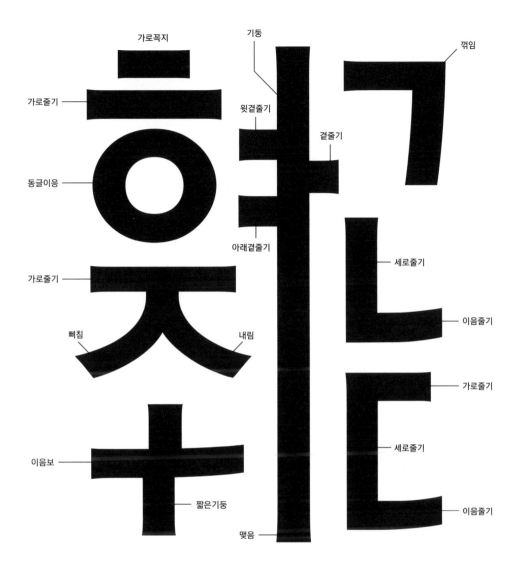

가로꼭지

기둥

꺾임

가로줄기

윗곁줄기

곁줄기

동글이응

아래곁줄기

세로줄기

가로줄기

이음줄기

삐침

내림

가로줄기

이음보

세로줄기

짧은기둥

이음줄기

맺음

◎ 스템stem(또는 줄기) 로마자에서 수직이나 대각선으로 내려오는 획

◎ 바bar(또는 가지) 로마자에서 가로로 이어지는 수평한 획

◎ 세리프serif 획의 시작이나 끝부분에 있는 작은 돌출선

◎ 카운터counter 글자에서 획으로 둘러싸인 부분

◎ 루프loop 소문자 g 밑부분으로, 공간을 둥글게 감싼 획

◎ 터미널terminal 산세리프에서 획이 끝나는 말단 부분

◎ 브래킷bracket 스템과 세리프를 이어주는 부분

◎ 캡하이트cap height 영문 대문자의 높이, 베이스라인에서 캡라인까지의 높이

◎ 엑스하이트x-height 영문 소문자의 높이, 베이스라인과 민라인 사이의 높이

◎ 베이스라인baseline 모든 대문자와 a b c d 등의 소문자가 정렬되는 밑선

◎ 어센더라인ascender line 모든 대문자와 소문자의 가장 높은 윗선

◎ 디센더라인descender line 소문자 g p y 등과 올드스타일숫자 9 등이 정렬되는 가장 밑선

◎ 캡라인cap line 대문자가 맞닿는 가상의 선

◎ 민라인mean line 어센더가 달리지 않은 소문자가 맞닿는 가상의 선

이외에도 많은 용어가 있다. 이 책은 용어를 정의하는 책이 아니기에 상식적인 수준으로만 정리했다. 전문 타이포그래피 용어의 정의는 전문 타이포그래피 디자이너가 인터넷에 정리한 글이나 『한글글꼴용어사전』(세종대왕기념사업회, 2011), 『타이포그래피 사전』(안그라픽스, 2012), 『타이포그래피 용어정리』(활자공간, 2022) 등의 책에서 확인하기 바란다.

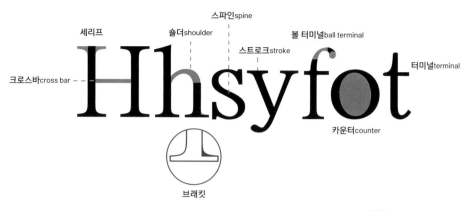

세리프

크로스바cross bar

솔더shoulder

스파인spine

스트로크stroke

볼 터미널ball terminal

터미널terminal

카운터counter

브래킷

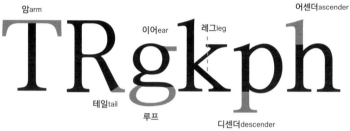

암arm

이어ear

레그leg

어센더ascender

테일tail

루프

디센더descender

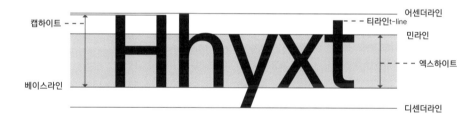

캡하이트

베이스라인

어센더라인

티라인t-line

민라인

엑스하이트

디센더라인

UPM 이해하기

UPM은 'Units Per Em'의 약자로, 폰트 디자인에서 사용하는 단위 중 하나다. UPM 값이 1000이라면 그리드 크기는 1000×1000 단위가 되며, 폰트의 모든 요소는 이 그리드 위에 그려진다.

한글을 디자인할 때는 옆의 예시처럼 한글 디자인 공간을 기준으로 한글의 위치와 크기를 잘 설정해야 한다. 프로그램 내에서 한글 디자인 공간이 예시처럼 직관적으로 보이지는 않는다. 한글 디자인 공간의 상단선, 하단선은 영문 디자인 공간의 어센더라인, 디센더라인과 다른 개념이다.

1000 UPM 한글이라고 가정한다면 대부분 베이스라인을 기준으로 하단 -200, 상단 800인 한글 디자인 공간에 거의 꽉 차게 디자인해 왔다. 옆의 예시를 참고해서 가상의 라인mask을 그려놓고 작업하면 큰 이상은 없다. 기존에 사용하던 폰트 대다수가 이렇게 디자인되었기에 다른 폰트보다 작게 그리거나 크게 그리면 사용자가 생각하는 크기와 다르게 표현되어 사용성이 떨어진다고 할 수 있다.

노토 산스Noto Sans의 경우 영문을 먼저 개발한 후 영문 기준에 맞춰 한글을 디자인해서 기존의 다른 한글 폰트보다 조금 위로 올라가고 크기도 작게 그려져 있다. 헬베티카Helvetica 같은 영문도 베이스라인을 기준으로 디자인해, 기존 한글 폰트와 혼용해서 사용하면 일반적으로 작고 올라가 보인다. 크기와 위치를 조정해서 사용해야 조화롭게 보일 것이다.

주로 사용하는 UPM 사이즈는 512, 1000, 1024, 2048이다. 앞서 말한 대로 네모 박스를 몇 개의 그리드(격자)로 나누었느냐의 개념이다. TV나 모니터의 해상도처럼 격자가 조밀할수록 세부적인 디자인을 하는 데 유리하다. 나는 주로 1000 UPM으로 작업해 왔다. 1000 UPM 이하로 작업하면 세밀한 표현이 어렵다. 손글씨처럼 디테일이 중요치 않을 때는 512 UPM으로 작업하기도 하지만 완성도 높은 디자인을 하려면 최소한 1000 UPM 이상으로 설정해 작업하는 게 좋다. 폰트 스펙이나 용도(OTF, TTF)에 따라 UPM 사이즈를 조정할 때도 있는데, 이런 경우 원도가 미세하게 달라지므로 유의해야 한다.

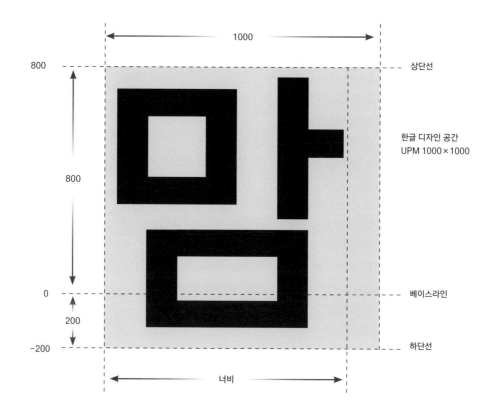

한글 디자인 공간 안에서의 원도의 크기와 위치 설정이 중요하다.
사용성을 위해 도안의 위치와 크기를 기존 상용 폰트와 반드시 비교해 봐야 한다.

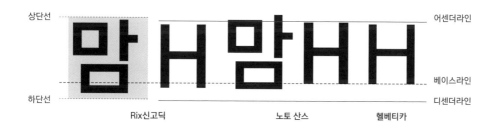

한글 디자인 공간의 상단선·하단선은 어센더라인·디센더라인과는 다른 개념이다.

한글 폰트 코드와 만들어야 할 글자

내가 폰트 디자인을 시작했던 때는 1974년에 처음 제정된 'KS C 5601'이라는 코드로 한글 2,350자, 영문 95자, KS 심벌 986자, KS 한자 4,888자를 디자인했다. 현재의 'KS X 1001'이다. 당시에는 영문 제작을 위한 소프트웨어 폰토그래퍼Fontographer 3를 사용해서 만들었는데, 글자 수의 한계가 있어서 한글 같은 동양권 문자를 한 개의 파일에 만들 수 없었다. 한글을 스물다섯 개의 테이블로 나누어 작업하면 기술팀에서 하나의 파일로 합치는 작업을 따로 해야 했다. 지금은 글자 수 제한 없이 한 개의 파일 안에서 모든 작업을 할 수 있어 관리하기 쉽고 제작하기도 편리하다.

UTF-8은 유니코드를 기반으로 한 인코딩 방식으로 전 세계적으로 사용되고 있다. 다행히도 한글은 11,172자 모두 유니코드를 부여받아서 해당 유니코드 자리에 한글을 넣어주기만 하면 된다. 덕분에 폰트를 제작할 때도 사용할 때도 편하다. 반면 아랍어나 인도어의 경우 문자 일부만 유니코드를 부여받아 폰트를 제작할 때 따로 합자의 로컬코드를 넣어줘야 한다. 예를 들어 자소 ㅎㅏㄴ을 합친 글자 한에는 'uniD55C'라는 고유한 유니코드가 지정되어 있지만, 아랍이나 인도어의 합자로 나오는 모든 글자에는 지정되지 않은 게 있다는 말이다. 약속된 유니코드가 아니어서 한글처럼 전 세계 어느 단말기에서나 모두 쉽게 적용하기 어렵다. 모든 한글이 유니코드를 부여받게 노력했을 당시 관계자께 감사함을 전하고 싶다.

지금 폰트 디자인을 할 때는 한글 2,350자만 제작하는 경우는 드물다. 시대가 흘러 신조어도 생겨났고, 외래어나 아이디 등에 2,350자 이외의 다양한 글자가 사용되기 때문이다. 주로 사단법인 한국폰트협회가 정한 표준 규격 'Adobe-KR-9'에 맞춘 2,350 + 430 = 2,780자나 11,172자 모두를 개발하는 두 가지 경우가 제일 많다. 기업 전용 폰트를 의뢰받아 진행할 때와 사용성이 높은 폰트를 제작할 때는 거의 11,172자로 진행한다.

KS X 1001 심벌 986자의 경우, 처음 약속했을 당시에는 여러 분야의 의견을 모아 정리했으나 지금 시대에 꼭 필요한데 없는 글자가 많고 반대로 지금 시대에는 필요 없는 글자도 있다. 폰트 협회나 기관에서 다시 정리하는 중이지만 한번 정해진 약속을 새로운 약속으로 바꾸는 건 쉬운 작업이 아니다. 폰트 제작사, 사용자 모두가 받아들인 이후 사회적으로 정착이 되려면 시간이 필요하다.

영문 95자(스페이스 포함)는 키보드에 있는 모든 글자라고 생각하면 된다. 한글과 영문은 무조건 세트로 있어야 사용자가 불편함 없이 사용할 수 있다. 국제화 시대에 발맞춰 라틴 확장(Latin-1, Latin Extended-A) 정도가 추가되면 사용성이 훨씬 좋아지니 폰트를 제작할 때 고려해 보자.

1990년대만 해도 신문에 한자가 많이 쓰였다. 지금은 한자를 거의 볼 수 없을 정도로 사용 빈도가 줄었다. 고딕 명조 같은 본문용text 폰트를 제작할 때는 한자 4,888자를 지원해 줘야 사용성이 좋다. 그러나 제목용(돋보임용)display처럼 디자인 요소가 가미된 폰트의 경우, 그 많은 한자를 다 제작하는 것은 사실상 들이는 자원에 비해 의미가 없다고 봐야 한다.

코드의 역사를 자세한 코드네임까지 써가면서 정리할 수도 있지만 그러지 않았다. 그런 내용은 인터넷 검색을 조금만 해도 나올 것이기에 내 경험을 바탕으로 생각해 온 것을 정리해 보았다. 한글은 11,172자가 확실히 정해졌으니 앞으로도 변함없을 것이다. 다만 신조어가 계속 생기는 만큼 2,350자 이외의 추가자, 영문, 심벌, 한자의 약속은 시대에 따라 변할 여지가 있다.

한글은 영문보다 제작하기 어려운 건 사실이나, 과학적 설계 덕분에 일본이나 중국 같은 한자문화권의 다른 나라보다는 훨씬 제작이 용이하다. 자랑스러워하고 힘을 내길 바란다.

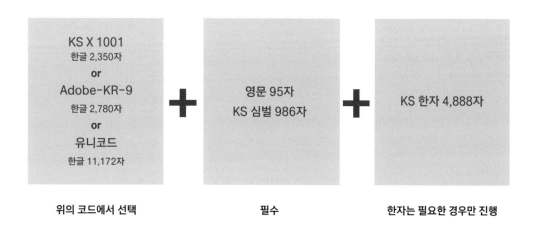

위의 코드에서 선택 필수 한자는 필요한 경우만 진행

폰트 제작 프로그램 간단 소개

드리거Driger 한글을 조합 방식으로 만들 때 가장 편하게 잘 구현된 프로그램이다. (주)정글시스템에서 개발한 한글 제작 프로그램으로 윈도 환경에서 사용 가능하며, 현재 연 결제 방식으로 판매한다. 단점이라면 아직 패스를 다루는 기능 자체가 일러스트레이터나 여타 해외 폰트 제작 프로그램보다는 완성도가 아쉬워서 윈도를 그리는 데 힘이 많이 드는 편이다. 기본 모듈은 다른 프로그램에서 제작하고 조합할 때만 사용하는 경우가 많다. 플립폰트Flipfont처럼 모바일용 폰트를 제작할 생각이 있다면 생산성을 위해 사용하라고 조언하고 싶다. www.junglesystem.com/content/?p=solution_driger

폰토그래퍼 5 가장 대표적인 폰트 제작 프로그램인 폰트랩FontLab을 만든 폰트랩FontLab Ltd, Inc.에서 인수했다. 그 후 같은 회사에서 나오므로 폰토그래퍼 파일과 폰트랩 파일은 자유롭게 프로그램을 오갈 수 있다. 하지만 폰트랩의 전략적인 프로그램은 폰트랩이기에 더 이상 업그레이드는 진행되지 않고, 앞으로도 폰트랩을 더욱 집중해서 업그레이드할 것으로 보인다. www.fontlab.com/font-editor/fontographer

폰트크리에이터FontCreator 글립스나 폰트랩보다 상대적으로 저렴한 비용에 구매 가능한 폰트 제작 툴이다. 사용이 쉽고 직관적인 편이라 폰트 전문이 아닌 일반 디자이너도 쉽게 익힐 수 있다. 다만 폰트랩이나 글립스에 비해 기능이 제한적인 부분도 있다. www.high-logic.com/font-editor/fontcreator

타입툴TypeTool 3 폰트랩의 라이트 버전이라고 생각하면 된다. 폰트랩보다 훨씬 저렴하기에 입문용으로 사용하면 무난하다. 다만 없는 기능이 많아서 전문적으로 사용할 생각이라면 불편한 점도 많다. www.fontlab.com/font-editor/typetool

폰트랩 5 가장 널리 쓰인 폰트 제작 프로그램의 하나다. 나도 가장 오래, 가장 많이 사용했다. 폰트 제작에 전혀 부족함이 없을 정도로 잘 정리되어 있다. 최신 기술인 베리어블폰트variable font와 컬러폰트color font 등은 지원하지 않으니 최신 기술의 폰트를 만들고 싶다면 폰트랩 최신 버전이나 글립스를 사용하기 바란다. www.fontlab.com/font-editor/fontlab-studio-5

폰트랩 8 폰트랩이 만든 최신 폰트 제작 프로그램이다. 윈도와 맥 운영체제(OS) 모두 지원하며 상당히 진화되었다. 폰트랩은 이 책이 나온 이후에도 발전을 거듭할 게 예상되므로, 언제든 최신 버전을 사용하면 된다. www.fontlab.com/font-editor/fontlab

글립스Glyphs 3 맥 OS에서만 구동되므로 윈도 환경인 분들은 폰트랩이 더 편할 것이다. 폰트랩과 글립스의 개발자가 협업한 적이 있었다던데, 그래서인지 두 프로그램에서 만든 파일은 서로 어느 정도 호환이 된다. glyphsapp.com

폰트포지Fontforge 무료지만 상당히 잘 만들어진 프로그램이다. 사실 폰트 디자이너보다는 개발자를 위한 프로그램에 더 가깝다고 할 수 있다. 실제로 디자이너로서 폰트포지만 이용해서 한글을 만드는 건 거의 불가능할 정도로 힘들게 되어 있다. fontforge.org

프로그램별로 장단점이 있다. 가능하다면 각 프로그램의 장점을 잘 혼용해서 쓰면 좋겠지만, 그러려면 모든 프로그램을 다 공부해야 하니 쉬운 일은 아니다. 전문적으로 폰트 디자인을 하려면 폰트랩과 글립스 둘 중에 하나를 선택하는 게 좋다. 나는 드리거가 PC 기반이고 그동안 폰트랩 5을 지속해서 써왔기에 자연스럽게 폰트랩 최신 버전을 사용했다. 글립스에도 많은 장점이 있으니 맥을 주로 사용하는 사용자라면 고려해 볼 만하다. 입문용으로는 저렴한 가격의 타입툴 3가 적당해 보인다.

어떤 툴을 사용하든, 프로그램은 단지 그림을 그리는 도구처럼 한글 폰트를 만드는 도구일 뿐이다. 본인이 하는 디자인을 가장 잘 표현해 주는 프로그램을 사용하면 된다.

폰트 디자이너가
알아야 할 기본 상식

정원과 곡선

신입 폰트 디자이너에게 꼭 한 번쯤 하는 이야기가 있다. 정원을 그리려면 어떤 조건을 충족해야 하는지를 질문하는 것이다. 때로 우리는 당연한 것을 아무 생각 없이 받아들인다. 정원 안에는 폰트 디자이너가 알아야 할 패스에 관한 기본 룰이 적용되어 있다. 정원이 되려면 네 개의 점이 있어야 하고, 패스 길이가 같아야 하며, 핸들이 같은 각도가 되어야 한다. 폰트 디자이너가 아니더라도 어도비 일러스트레이터를 사용하면 어느 정도 이해하리라 생각한다.

윤디자인연구소 재직 중에 윤명조 100번 대를 리뉴얼해서 300번 대를 만든 적이 있다. 사실 윤명조 100번 대와 300번 대는 디자인이 동일하다. 같은 디자인을 왜 300번 대로 내놓았는지 아는 사람은 거의 없다. 힌트를 주자면, 트루타입truetype이 등장했기 때문이다. 그전의 포스트스크립트 postscript로 제작한 곡선은 트루타입 방식으로 변환하는 과정에서 심한 왜곡 현상이 발생했다. 트루타입폰트 곡선은 패스의 길이에 상당히 예민하게 형성되기에 포스트스크립트 곡선과 동일한 형태로 출력되지 않았다. 프로그램상에서 눈에 보이는 형태로 제작하다 보니 실제로 TTF로 출력되었을 때를 고려하지 않고 제작했다는 말이다. 윤명조 100번 대의 디자인을 할 당시에도 아직 트루타입이라는 포맷이 등장하지 않아, 포스트스크립트 곡선만을 고려해 제작했다. 트루타입 방식으로 동일한 디자인을 리뉴얼할 필요가 있었던 것이다. 윤명조 300번 대는 그렇게 탄생했다.

최근의 프로그램은 변환할 때 최소한의 왜곡만 있도록 많이 개선되었지만, 디자이너가 디자인한 100퍼센트는 아니다. 폰트 안의 무수히 많은 곡선은 모두 원의 연장선이다. 곡선의 패스를 다룰 때 길이와 각도를 조금이라도 신경 쓴 디자인과 그렇지 않은 디자인은 큰 차이가 있다. 폰트의 완성도는 아주 작은 요소가 켜켜이 쌓여 높아지는 것이다. 이렇게 유려한 곡선으로 구성되어야 완성도를 올릴 수 있다. 앞으로 폰트 디자이너의 길을 걷는다면 반드시 기본 원칙으로 삼아야 할 사항이다.

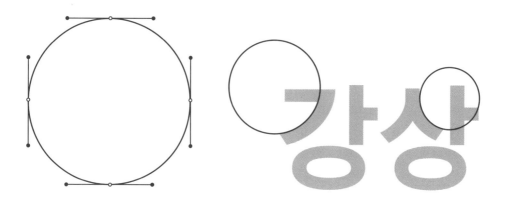

네 개의 점, 같은 길이의 패스, 같은
각도의 핸들일 때 정원이 된다.

한글 안에는 무수한 곡선(원)이 있고, 곡선을 유려하게 하기
위해 패스의 길이와 각도를 각별히 신경 써서 디자인한다.

윤명조 130 ㅇ형태

Rix명조 ㅇ형태

패스의 길이가 다르게 형성되었을 때 왜곡 현상이 발생한다.

착시와 시각 보정

폰트 디자인은 착시 및 시각 보정과의 싸움이라고 해도 과언이 아니다. 사람의 시각은 그 어느 동물보다도 진화되어 왔지만, 착시에는 굉장히 취약하다. 우리의 시각을 너무 믿어서는 안 된다.

일반적으로 많이 인용되는 시각 보정은 다음 예시 같은 네모, 동그라미, 세모, 마름모 같은 형태다. 폰트에서는 수치적으로 맞춰도 시각적으로 작거나 커 보일 때가 무척 잦다. 특히 고딕류의 폰트가 그렇다. 서론에 얘기한 것처럼 난도가 가장 높은 폰트 디자인은 고딕류라고 말할 수 있다.

고딕류에서 모 소 오 그와 뻘은 획의 숫자도 다르고 굵기도 다르다. 획이 적을수록 그 글자는 확장되어 보인다. 영문이 한글보다 커 보이는 이유도 획의 숫자가 적기 때문이다.

시각적인 흐름이 끊어지지 않고 물처럼 흐르길 원한다면 중간에 시선이 머무르지 않게 해야 한다. 글자 형태를 비슷한 크기로 보이게 만들고 회색도를 비슷하게 맞추면 시선이 중간에 머물지 않게 된다.

이런 보정 작업을 하는 것이 폰트 디자이너가 하는 일의 대부분이다. 콘셉트에 따라 다르겠지만, 일반적인 고딕류는 조정 작업에 일관되게 많은 시간을 할애한다. 한동안 유행한 네모틀에 꽉 채운 고딕류를 예로 들면, 작은 사이즈를 사용할 경우 그 같은 글자는 다른 글자에 비해 수치적인 크기와 상관없이 크게 보인다. 당연히 시선이 머물게 되니 이런 꽉 찬 네모틀 폰트는 본문용으로 사용하면 가독성이 떨어질 수밖에 없다. 본문용 폰트를 제작한다면 가독성을 위해 시각적 크기를 맞추는 것은 필수다.

보정 전

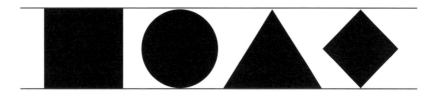

보정 후

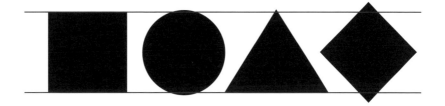

모소오
그뺄조
마MOA

모소오
그뺄조
마MOA

모소오
그뺄조
마MOA

모소오
그뺄조
마MOA

여백이 많은 고딕

여백이 적은 고딕

시각적인 착시는 굵기에서도 많이 발생한다. 가로가 긴 직사각형을 그린 후 프로그램에서 직각으로 세워보면 굵기에서 오는 착시를 알게 된다. 똑같은 굵기지만 가로로 된 직사각형이 더 굵어 보인다. 폰트를 디자인할 때는 시각적인 안정감을 위해 가로획보다 세로획을 굵게 지정하는 경우가 많다. 한글은 가로획이 중첩된 글자가 많아 세로획이 굵은 게 디자인에도 유리하다.

굵기에서 오는 또 다른 착시는 ㅏ ㅎ처럼 변별할 수 있는 획이 짧게 붙은 경우다. 이 경우 그 짧은 획이 변별에 중요한 역할을 할뿐더러, 획이 가늘게 느껴지기에 조금 굵게 보정해야 한다.

ㅅ 처럼 사선으로 이루어진 획은 자칫하면 굵거나 가늘어 보이니 주의해야 한다. 보정 전의 오른쪽 사선 획은 왼쪽에서 오른쪽으로 갈수록 굵어 보인다. 안정적으로 똑같은 굵기로 보이길 원한다면 왼쪽 사선은 조금 굵게, 오른쪽 사선은 조금 가늘게 보정하면서 상하 길이를 조금 길게 보정해야 한다.

착시와는 조금 다른 얘기지만, 그 뺄처럼 획수의 차이가 크게 날 때 굵기 차이를 얼마 정도 두어야 회색도가 적절할지는 많은 테스트가 필요하다. 두 글자 안에도 크기, 굵기의 착시가 발생하는 것을 알고 전체적인 밸런스까지 생각해서 디자인해야 한다.

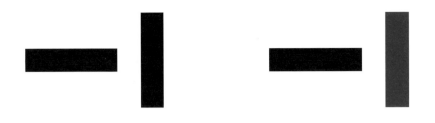

세로획을 굵게 보정

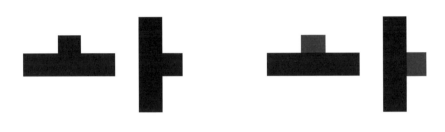

작게 나와 있는 변별점을 굵게 보정

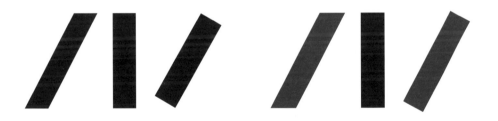

왼쪽 사선 획을 굵게 보정하고 오른쪽 사선 획을
조금 가늘게, 길이를 길게 보정

가로획과 세로획의 굵기를 비슷한 느낌으로 맞추는 것이 기본이지만, 디자이너가 의도한 게 있다면 굵기 비례를 다양하게 할 수도 있다. 수직·수평으로 이뤄진 획의 가로 굵기와 세로 굵기를 맞추는 것은 사선으로 이뤄진 자소의 획 굵기를 맞추는 것보다 쉽다. 또한 ㄱ ㄲ ㅅ ㅆ ㅈ ㅉ ㅊ ㅋ 등 사선이 있는 획의 회색도를 맞추는 건 폰트 전체의 완성도와도 밀접한 관계가 있다. 가로획이 가늘어지는데 사선 획은 똑같은 굵기로 되어 있다면 상대적으로 굵게 보인다.

가로획과 세로획의 굵기 변화에 따라 사선의 끝맺음 굵기도 변화해야 한다. 굵기의 비례감을 잘 이용하면 새로운 폰트 디자인이 나올 수 있다.

감삼잠참

굵기 수정 후

감삼잠참

사선 굵기는 가로 굵기에 따라 변화해야 하고
끝으로 갈수록 가로 굵기에 수렴되도록 해야 한다.

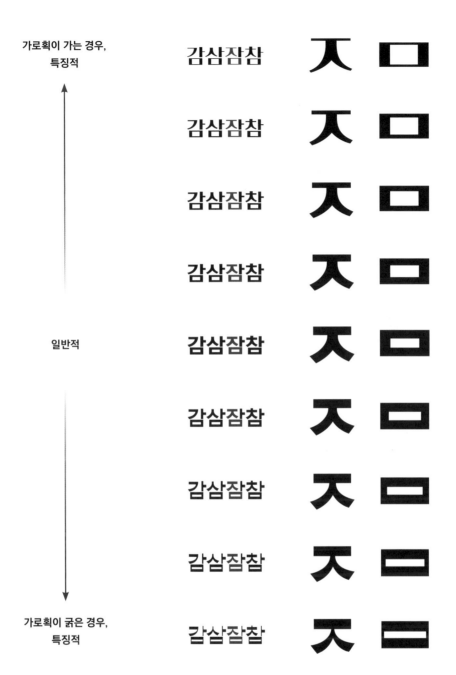

앞서 말한 대로 고딕류의 폰트는 착시 현상이 많이 일어나 굵기를 배려해야 하는 부분이 여러 곳에서 발생한다.

ㄹ이 대표적으로 굵기를 많이 배려해야 하는 자소다. ㄹ은 3층 구조의 가로획으로 이뤄져 있는데, 아마추어에게 그려보라고 하면 세 개의 가로획을 모두 같은 굵기로 제작한다. 하지만 경력 있는 폰트 디자이너는 각기 다른 굵기로 제작한다. 순서를 정하자면 가장 아래 획을 제일 굵게, 제일 위에 획을 두 번째 굵기로, 가운데 획을 가장 가늘게 설정한다. 획의 길이도 가장 아래 획을 밖으로 살짝 빼줘야 같은 굵기로 보이면서 안정감이 느껴진다. 공간 배분도 같이 생각해야 하는데 ㄹ 아래 공간을 조금 더 넓게 제작해야 한다. 이렇듯 ㄹ을 그릴 때 복합적인 여러 생각을 동시에 해야 한다. 획의 굵기, 획의 길이, 공간 배분 이 세 가지 요소를 동시에 생각하면서 그려야 한다.

ㅔ ㅐ 같은 모음을 그릴 때도 안쪽 획의 굵기와 바깥쪽 획의 굵기가 다르다. 대체로 바깥쪽 획을 굵게 했을 때 안에서의 뭉침도 해소하고 안정된 형태를 이룬다. 획의 길이 또한 안쪽 획을 조금 짧게 하고 바깥쪽 획을 조금 길게 디자인해야 안정감을 느낄 수 있다. ㅔ의 속공간을 조금 좁히고 ㅐ의 속공간은 상대적으로 조금 더 넓혀줘야 변별에도 도움이 된다.

너무나 미세한 보정이기에 잘 느껴지지 않을 수도 있다. 폰트 디자인은 바로 그런 부분을 다듬는 것이다. 앞서 얘기한 원의 구성 요건을 포함해, 이런 작은 요소들이 올바르게 쌓이고 쌓이면 전체적인 완성도가 올라간다. 아주 작고 미세한 부분도 신경 써야 하는 것이 폰트 디자인이다.

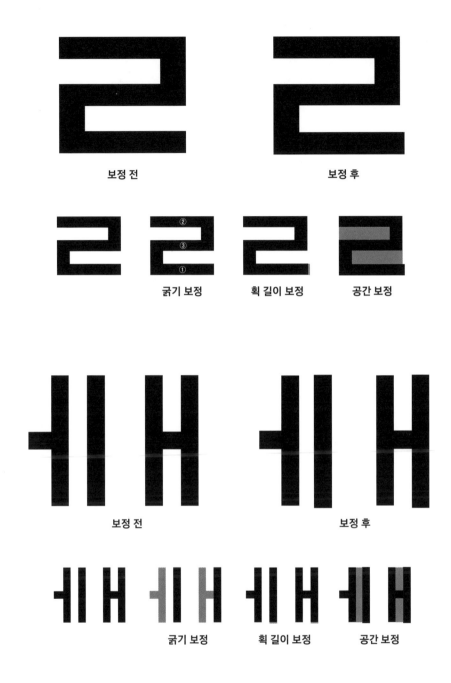

보정 전 보정 후

굵기 보정 획 길이 보정 공간 보정

보정 전 보정 후

굵기 보정 획 길이 보정 공간 보정

획의 굵기, 획의 길이, 공간 배분 이 세 가지 요소를 생각하며 제작해야 한다.

글자와 여백의 공간 배분

폰트 디자인을 오래 할수록 글자(블랙)보다 여백(화이트)을 더 중요시하게 된다. '가독의 기능을 잃지 않으면서 얼마나 아름다운 공간으로 구성하는 가'가 특히 고딕 폰트에서 가장 중요한 고려 사항이다.

공간을 얼마나 균형감 있게 나누는가에 따라 아름다운 글자가 되기도 하고 못생긴 글자가 되기도 한다. 인체 드로잉을 많이 해본 사람과 그렇지 않은 사람의 차이가 매우 큰 것과 마찬가지다. 인체는 조금만 잘못 그려도 어색한 형태가 되는데, 폰트도 공간을 잘못 나누면 어딘가 어설픈 모습으로 나온다. 그래도 인체는 사람의 형태가 머릿속에 저장되어 있어서 조금 잘못 그리면 금방 알아차릴 수 있지만, 폰트는 그런 기준도 없어서 조금 이상한 글자도 크게 이상하게 생각하지 않는다. 폰트 디자이너들이 아름다운 한글 폰트를 많이 제작해 사람들의 머릿속에서 기준이 될 수 있도록 노력해야 한다.

앞서 ㄹ을 디자인할 때 여러 가지 생각을 하면서 제작해야 한다고 했다 (32쪽). ㄹ — ㄹ이 만나 를이 되었을 때는 판독 및 변별을 포함하는 판별이라는 요소가 추가된다. 획의 굵기, 획의 길이, 공간 배분에 판별까지 고려하면서 를을 디자인하자. 를에서 가장 굵은 건 가장 아래 획이지만, 를을 읽을 때는 변별에서 ㅡ의 역할이 가장 크기에 굵기도 가장 굵어야 한다.

공간 배분에도 정답은 없지만, 판별의 역할이 가장 많은 자모에 공간을 많이 줘야 한다. 역할이 많은 획이 잘 보이도록 굵기와 공간을 배려해야 조금이라도 가독에 도움이 된다. 가독성을 생각하면 고딕류뿐 아니라 다른 분류의 폰트 디자인을 할 때도 위 원칙을 지켜서 디자인하는 게 좋다.

같은 실내장식 재료를 사용해 인테리어 디자인을 해도 완성된 모습이 다르고 퀄리티가 다르듯 폰트도 같은 디자인 요소를 사용해 디자인하더라도 디테일의 차이로 아름다운 폰트와 그렇지 않은 폰트로 나뉜다. 공간의 완성도는 마치 회화처럼 각자의 기준이 다르고 시대에 따라 변한다. 자기만의 아름다운 여백을 찾기 위해 끊임없이 의심하고 다양한 시도를 해보길 바란다.

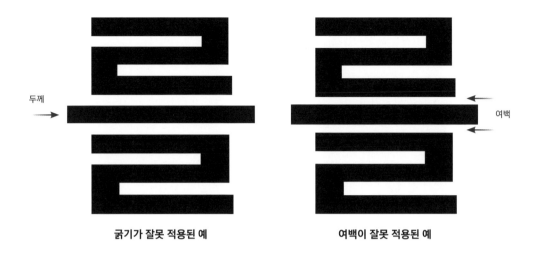

굵기가 잘못 적용된 예

여백이 잘못 적용된 예

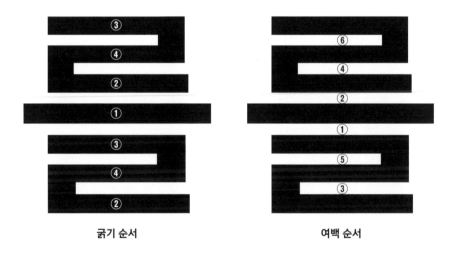

굵기 순서

여백 순서

ㅂ도 획의 굵기와 공간 배분을 생각하며 디자인해 보자. ㄹ처럼 ㅂ도 가운데 획은 맨 아래 획보다 조금 가늘게 설정한다. 공간의 배분에서는 가운데 획이 어떤 위치에 있느냐가 매우 중요하다. 아래 공간과 위의 공간이 거의 비슷해 보이면 안정적으로 보인다. 가운데 획이 너무 높게 설정되어 있으면 ㅁ과 변별할 때도 문제가 발생하고 심미적으로도 아름답지 않다. 반면 가운데 획이 너무 낮게 설정되어 있으면 답답하고 시선이 좁은 공간으로 몰리게 된다.

ㅃ은 ㅂ이 두 번 반복되기 때문에 굵기와 공간에 변화가 생긴다. 그 변화 안에서 착시와 회색도를 고려해 디자인해야 한다. ㅃ의 가로획 굵기는 ㅂ처럼 가운데 획을 아래 획보다 가늘게 하고, 세로획은 ㅐ처럼 바깥쪽 획을 가운데 획보다 미세하게 굵게 설정하면 시각적으로 안정돼 보인다.

ㅂ에 받침이 같이 있으면 가로형 조합이냐 세로형 조합이냐에 따라 굵기와 여백이 시시때때로 변화한다. 올바른 판단을 위해 계속 가운데 획을 올려도 보고 내려도 보면서, 상황에 맞는 최선의 위치를 찾아내고자 부단히 노력해야 한다.

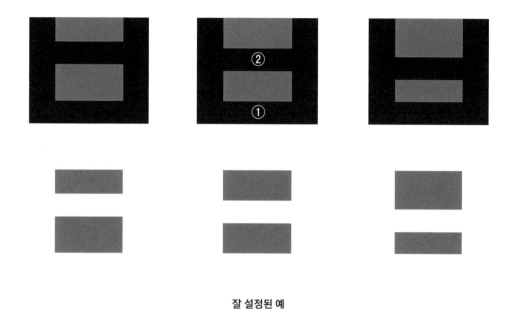

잘 설정된 예

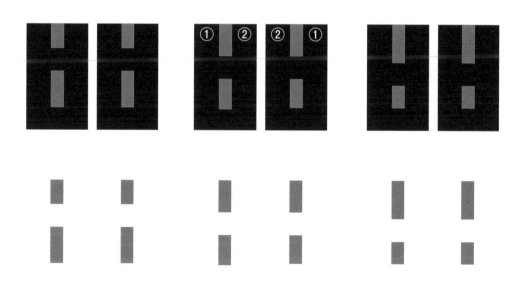

잘 설정된 예

받침

초보 폰트 디자이너가 제작한 폰트를 보면 흔히 하는 실수가 있다. 마 맘과 모 몸과 매 맴을 그릴 때 받침 없는 글자를 그리고 그것을 이용해서 그 폭 그대로 받침 있는 글자를 만드는 것이다.

마가 맘이 될 때 똑같은 폭을 가지면 맘은 마보다 상대적으로 길쭉하고 크기도 작아 보여 마치 장체(컨덴스트condensed)처럼 보인다. 마와 맘을 같은 폭과 크기로 보이게 하고 싶다면 맘의 폭을 조금 더 넓게 제작해야 한다. 이 원리는 가로모임꼴뿐 아니라 다른 모임꼴에도 다수 포함되어 있다. 모가 몸이 될 때도 폭이 조금 넓어져야 같은 폭과 크기로 보인다. 꼭 같은 폭과 크기로 보여야 하는 것은 아니지만, 본문용 폰트의 경우 글자 폭이 고르게 느껴지는 게 장점이 많다. 시선의 흐름이 매끄러워져서 가독성이 좋아지고 조판해 놓았을 때 정돈돼 보인다.

아는 만큼 보인다는 말이 있듯 이런 원리를 모르면 관성적으로 디자인하게 된다. 여기에는 노하우를 잘 알려주는 선배 디자이너의 부재도 한몫한다. 심각하게 이런 부분을 고민하면서 한 글자 한 글자 만드는 폰트 디자이너는 적다. 주로 본문용 폰트를 제작할 때 이런 고민을 많이 하는데, 본문용 폰트를 오랜 시간을 들여 만들 기회를 얻기가 쉽지 않기 때문이다.

요즘은 자극적이고 눈에 띄는 제목용 폰트를 만들고 사용자들도 그런 폰트를 원한다. 제작 시간이 오래 걸리는 본문용 폰트를 만들어도 빠르게 대체되고 시장에서도 판매가 잘 이뤄지지 않기에, 폰트 회사에서도 본문용 폰트 제작에 많은 시간과 비용을 들이기가 쉽지 않다. 그러나 관성적으로 디자인하다 보면 얼마나 오래 폰트 디자인을 하든 발전이 없을 것이다. 매번 같은 방법으로만 디자인하기 때문이다. 항상 의심하고 객관적인 시각으로 폰트를 바라보면서 유연한 생각으로 디자인해야 한다. 본문용이 아니더라도 좋다. 이 책에서 얘기하는 것들을 꼭 한번쯤 고민하면서 폰트를 만들기 바란다.

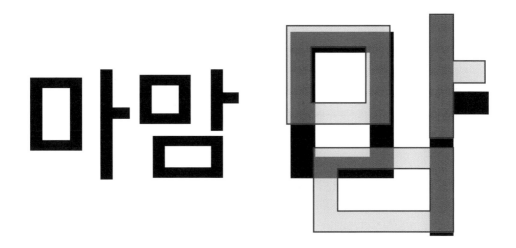

마의 폭보다 맘의 폭을 조금 넓게 제작해야 한다.

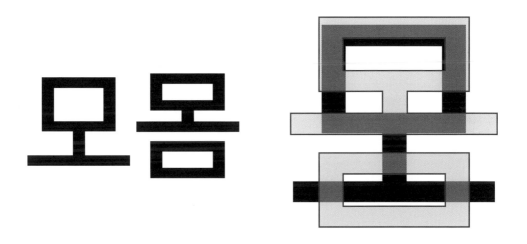

모의 폭보다 몸의 폭을 조금 넓게 제작해야 한다.

맘의 받침 ㅁ과 멈의 받침 ㅁ의 크기는 같게 해야 할까? 그럼 맘의 받침 ㅁ과 맴의 받침 ㅁ의 크기 관계는 어떨까? 완성도 높은 본문 고딕을 제작할 경우 다르게 해야 한다. 맘의 받침 ㅁ보다 멈의 받침 ㅁ의 폭이 아주 미세하게 넓어야 하고 맴의 받침 ㅁ의 폭이 멈의 받침 ㅁ의 폭보다 넓어야 한다. 하지만 맴의 ㅁ은 폭이 넓어진 대신 높이가 아주 미세하게 낮아져야 한다. 이유는 글자 구조가 동일한 느낌으로 보이게 하기 위해서다.

맘의 받침 ㅁ을 그대로 맴의 ㅁ에 쓰면 왼쪽 아래의 공간이 넓어진다. 또한 맴의 매가 맘의 마보다 무겁기 때문에 맴의 받침이 미세하게 낮아지는 이유도 있다. 이런 식으로 하나의 자소를 그릴 때도 생각하고 고민하며 만들어야 한다.

기본적으로 받침의 너비는 풍선이라고 생각하면 이해하기 쉽다. 풍선 위에 무거운 걸 얹으면 자연스럽게 눌리면서 넓어진다. 이 기본 원리만 이해하면 된다. 맘<맴<뭠 같은 순서로 위의 형태가 무거워질수록 받침 ㅁ이 밑으로 눌리면서 자연스레 넓어지도록 디자인하는 것이다.

글자의 골격에 따라 규칙이 달라질 수 있고 세로모임일 때와 섞임모임일 때도 받침 폭의 규칙이 달라질 수 있지만, 위의 원리를 잘 활용하면 일관성 있는 디자인을 할 수 있다. 모듈을 확정할 때 전체적으로 꼴별 받침 너비를 잘 정의하면 두 번 작업하지 않아도 된다. 조금은 시간이 걸리더라도 신중하게 잘 설정해야 한다.

이런 부분을 고민하고 만드는 폰트 디자이너와 그렇지 않은 폰트 디자이너는 미래에 큰 차이가 난다. 계속해서 발전적인 고민을 한다면 한 끗 다른 폰트 디자이너가 될 수 있다.

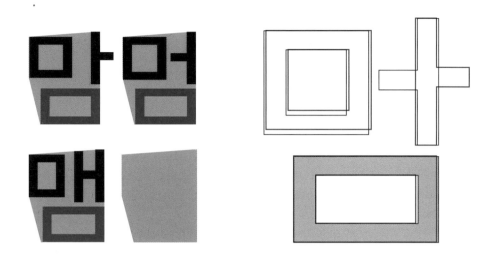

맘의 받침 ㅁ보다 멈의 받침 ㅁ을 미세하게 넓게 제작해야 한다.

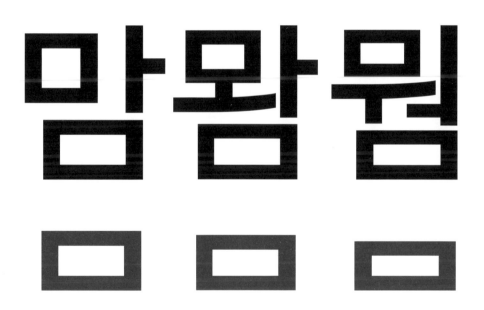

위에 놓인 형태가 무거울수록 풍선이 눌린다고 생각하며
자연스럽게 넓어지게 제작한다.

이음줄기와 모음 사이의 간격

자음·모음의 이음줄기와 모음 사이의 간격을 소홀히 생각하면 안 된다. 한글 디자인에서 어느 것 하나 소홀히 할 수 없지만, 이런 세부의 중요성을 잘 알지 못하는 사람이 많다. 자음 ㄴ ㄷ ㄸ ㄹ ㅌ ㅍ뿐 아니라 복합 모음 ㅘ ㅚ ㅝ ㅟ ㅢ ㅙ ㅞ 등에 들어가는 요소로, 폰트 전체의 30퍼센트 이상을 차지하는 만큼 크게 영향을 주는 요소다.

이음줄기와 모음 사이의 간격이 넓으면 전체적으로 공간의 여유가 생기고 시원스러운 느낌을 받지만, 넓은 만큼 구조가 헐거워 보이고 흩어져 보인다. 적당한 너비는 디자인이나 굵기에 따라 다르겠지만 가독성이 필요한 고딕 꼴에서는 디자인 콘셉트를 해치지 않으면서 이음줄기와 모음에 시선이 가지 않게 적정 거리를 유지하는 게 중요하다. 실제로 간격을 조금씩 떨어뜨리고 조금씩 붙여보면서 최적의 간격을 찾아야 한다. 간격이 거의 붙어서 너무 좁아지면 시선이 그쪽으로 머물러 가독성이 떨어진다. 완전히 붙으면 글자 하나하나는 잘 뭉쳐지지만 문장 단위로 보면 답답한 느낌을 받을 수 있다.

자음 이음줄기와 모음의 관계가 중요한 것처럼 복합 모음 안에서의 이음줄기 간격을 같이 고려해야 한다. 또 받침이 있을 때와 없을 때처럼 다양한 상황에서 간격의 너비를 어떻게 설정할지 고민하면서 제작해야 한다. 대체로 자음의 획이 많아지면 적을 때보다 조금 더 붙인다. 받침이 있을 때는 없을 때보다 미세하게 더 붙여야 자연스럽다. 다양한 상황에 적절한 여백의 간격을 고려해 디자인하자.

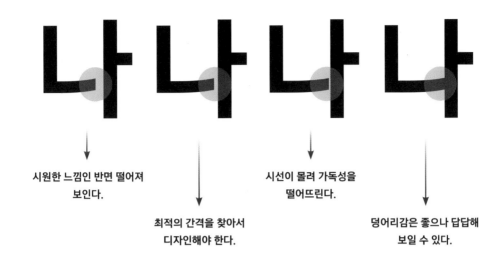

시원한 느낌인 반면 떨어져
보인다.

최적의 간격을 찾아서
디자인해야 한다.

시선이 몰려 가독성을
떨어뜨린다.

덩어리감은 좋으나 답답해
보일 수 있다.

나냠내냄
놔놈뇌뇜
놰뇜뉘뇜

여러 경우의 수를 고려해 여백의 간격을 정해야 한다.

ㄴ 꼴의 이음줄기와 모음의 여백 관계가 정리되면 나머지 ㄷ ㄸ ㄹ ㅌ ㅍ 꼴
의 이음줄기와 여백을 정의해야 한다. 자음의 획수가 늘어날수록 간격이
미세하게 좁아지는 것이 자연스럽다. 이음줄기를 붙일 경우 ㅓ ㅕ ㅔ ㅖ 꼴
의 받침이 있는 형태에서는 가독성에 좋지 않은 영향을 줄 수도 있다. ㅏ ㅐ
꼴은 붙이고 ㅓ ㅕ ㅔ ㅖ 꼴은 가독성을 위해 떨어뜨리는 경우도 많다.

모음의 이음줄기도 같이 신경 써서 정의해야 한다. 모음도 이음줄기를
붙이는 디자인을 했다면 ㅝ ㅞ 같은 복합 모음을 어떻게 처리할지 고민해
보자. ㅘ ㅚ ㅟ ㅢ ㅙ 꼴은 이음줄기와 모음을 떨어뜨리지 않고 붙이더라도
ㅝ ㅞ 꼴 같은 경우는 떨어뜨리는 것이 판독에 유리하다.

받침이 없을 때와 있을 때 공간의 변화에 따라
떨어뜨리는 정도를 다르게 설정해야 한다.

너더떠러러터퍼

념덤떰렴텸펌

ㅓㅕ 꼴처럼 가독성에 영향을 줄 경우 떨어뜨릴지 붙일지 고민해야 한다.

놔뇌뎌뀌ᅴ내게

왈뭘월뭘밀왤웰

놔뇌뎌귀ᅴ내게

복합 모음 안에서 공간 없이 제작할 경우 ㄲ와 ㄲ의 공간을 붙일지
예외적으로 떨어뜨릴지 고민해야 한다.

중성과 종성 사이의 여백

앞서 폰트 디자인을 오래 할수록 글자보다 여백을 더 중요시하게 된다고
했다(34쪽). 이음줄기와 모음 사이의 여백처럼 중성과 종성 사이의 여백도
매우 중요한 요소지만, 둘 다 소홀히 디자인하는 경우를 많이 보았다. 여러
번 여백을 언급하는 것은 여백이 그만큼 중요하기 때문이다.

맘의 중성과 종성의 떨어짐 정도는 골격과도 연관되어 있다. 자소의 공
간이 많은 골격이라면 간격을 넓게 하고 자소가 큰 꽉 찬 골격이라면 간격
을 좁게 하는 것이 자연스럽고 보기 좋다. 앞장의 이음줄기와 모음 사이의
간격과 중성과 자음의 관계를 복합적으로 생각하며 디자인해야 한다. 담을
예를 들면 ㄷㅏ 사이의 공간과 ㅏㅁ 사이의 공간을 같이 고민하면서 제작
해야 한다는 것이다.

얼마나 떨어뜨려야 가장 좋은지는 당연히 디자인의 콘셉트와 용도, 굵
기 등 상황에 따라 다양하게 달라진다. 보통 폰트 디자인을 할 때 자소의 형
태, 또는 세리프나 스킨 효과(126쪽) 같은 요소만 신경 써서 디자인하지
만, 그런 요소와 여백의 적정 공간을 같이 신경 쓴다면 표현하고자 하는 바
가 더 잘 표현될 것이다. 이 책을 읽고 공감했다면 앞으로는 완전히 다른 시
각으로 폰트를 바라보고, 블랙보다는 화이트 공간을 주로 보면서 디자인하
길 바란다.

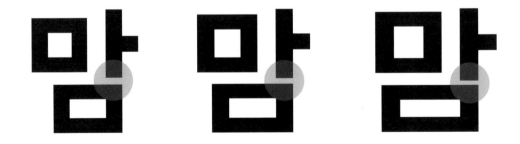

골격에 따라 중성과 종성의 공간도 달라진다.

맘 맘 맘

중성과 종성의 간격을 결정할 때 초성 이음줄기와의 관계도 고려해 설정한다.

담 담 담

맘말맙망맣
뫔뫨뭠뭠뭘
뫰뫰뫵뭠뭘

여러 복합적인 상황에서도 일관된 공간의 크기를 가져야 한다.

기울기

ㅅ을 그릴 때는 하단에 기울기를 줘야 한다. 같은 선상에 그리면 오른쪽 획이 처져 보이는 착시가 발생한다. 이때 디자이너의 의도에 따라 평행하게 그릴 수도 있고, 올라가는 정도를 미세하게 올려서 처져 보이지만 않게 그릴 수도 있다.

일반적으로 오른쪽 획의 올라감 정도는 공간에 따라 변화한다. 얼마나 올라가야 좋은 것은 없으며 공간이 많을수록 많이 올라가는 것이 자연스럽다. 받침이 없는 글자의 오른쪽이 받침이 있는 글자의 오른쪽보다 조금이라도 더 올라가는 것이 공간을 더 잘 배분했다 할 수 있다. 그림을 그리는 것과 같다고 생각하면 된다. 어떤 공간을 가로지르게 디자인해야 심미적으로 아름다운지는 많은 시도와 연구 끝에 나온다.

ㅈ ㅊ 또한 하단에 기울기를 가져야 한다. 기울기 정도는 자소 공간이 가장 많은 ㅅ이 가장 크고, 그다음 ㅈ ㅊ 순서로 정의한다. 이런 극히 미세한 차이까지 주는 건 공간에 따라 모든 게 변화해야 하기 때문이다. 이것이 기본 원칙이다. 공간을 이해하고 상황에 따라 최적의 디자인을 해야 한다.

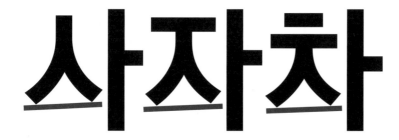

하단의 기울기는 공간에 따라 ㅅ > ㅈ > ㅊ 순서로 미세하게
차이를 두어 제작하면 자연스럽다.

ㅅ 하단을 수평으로 했을 때는 오른쪽이 처져 보이는 착시가 발생한다.

ㅅ 하단을 오른쪽을 올려서 시각적인 안정감을 줘야 한다.

거듭 여백에 관해서 얘기하게 된다. 폰트 디자인은 결국 '공간을 어떻게 기능적으로나 심미적으로 나누는가'의 문제라고 할 수 있기 때문이다.

알기 쉽게 접근하는 방법으로, 자소의 높이 개념을 가지고 접근하면 정립이 쉬워진다. 마치 건축설계에서 1층, 2층, 3층을 나누듯이 디자인하는 것이다. 자소의 가로획 개수에 따라 층의 개념을 잡으면 된다. 이런 층 개념은 초성보다는 종성에 더 민감하게 작용한다. 일반적으로는 아래와 같이 높이를 정의할 수 있다.

1층에 해당하는 자소: ㄴ

1.5층에 해당하는 자소: ㄱ ㄲ ㄳ

2층에 해당하는 자소: ㅁ ㄵ ㄷ ㅆ ㅇ ㅈ ㅋ ㅍ

2.5층에 해당하는 자소: ㅂ ㄿ ㅄ ㅊ

3층에 해당하는 자소: ㄹ ㅌ ㄺ ㄻ ㄽ ㄼ ㄾ ㅀ ㅀ

3.5층에 해당하는 자소: ㅎ

물론 ㅊ ㅎ의 꼭지가 세워졌을 때는 층의 높이가 바뀔 수도 있고, 디자인에 따라 모든 자소가 다른 층의 높이에 해당할 수도 있다. 위의 층 정의는 예시에 불가하며, 각자 본인이 디자인한 폰트의 구조를 정해서 디자인하는 게 중요하다. 모듈을 설정하는 것이라고 생각하면 된다.

높이의 개념이 정확히 확립되어 있다면 한글을 파생할 때 쉽고 정확한 제작이 가능하고, 특히 조합 방식으로 폰트를 만들 때 룰을 짜기도 굉장히 쉬워진다. 같은 높이로 정의된 종성은 그룹으로 묶어 룰을 짜면 되기 때문이다. 모듈에 대한 얘기는 뒤에 한번 더 언급하겠다.

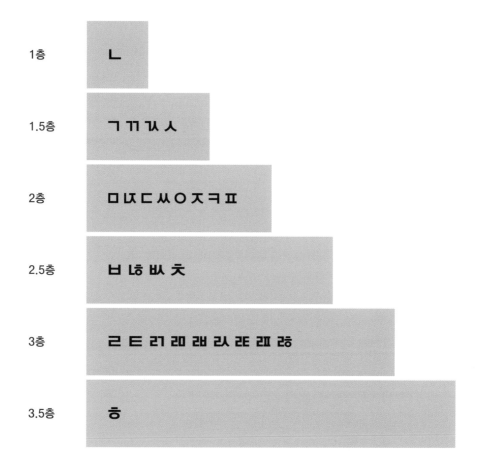

1층	ㄴ
1.5층	ㄱ ㄲ ㄳ ㅅ
2층	ㅁ ㅉ ㄷ ㅆ ㅇ ㅈ ㅋ ㅍ
2.5층	ㅂ ㅎ ㅄ ㅊ
3층	ㄹ ㅌ ㄺ ㄻ ㄼ ㄽ ㄾ ㄿ ㅀ
3.5층	ㅎ

위의 자소 높이는 절대적인 것이 아니다. 디자인에 따라 모든 자소가 다른 높이에
해당할 수도 있다. 각자 본인이 디자인한 폰트의 자소 높이를 정하길 바란다.

자간

영문 폰트는 자간이 매우 중요한 요소다. 자간이 엉망인 영문은 퀄리티 자체가 떨어져 보인다. 한글 폰트도 마찬가지인데, 자간이 어느 정도 일정하게 나와야 퀄리티가 올라간다고 할 수 있다. 너무 벙벙하거나 너무 붙을 경우는 사용자가 다시 재조정해서 사용해야 하기 때문에 불편하다. 디자이너가 최적의 자간값을 지정해서 제작하는 것이 중요하다. 예전에는 시스템이나 프로그램이 지원하지 않아서 꼭 고정폭(고정너비) 한글 디자인을 했지만, 요즘은 영문처럼 다양한 폭을 가진 한글도 많이 제작되고 있다.

영문의 좌우 여백은 영문의 단순한 형태로 인해 알기 쉽지만 한글은 받침 없는 글자, 받침 있는 글자, 세로형, 가로형, 복합 모음형 등 다양한 구조가 있어 좌우 여백의 공간을 일정하게 하기가 까다로운 편이다.

시각 삭제의 착시 현상까지 고려해 좌우 여백 너비가 같아 보여야 하는 게 포인트다. 세로모임꼴의 글자들은 반드시 가운데 위치하게 디자인한다.

본문용 폰트의 경우 고정폭으로 설정했을 경우 유리한 면이 많다. 글자의 개수를 헤아린다거나 문장을 정리하고 표를 짤 때도 유용하다. 제목용은 오로지 디자인의 완성도를 생각하면서 폭 설정을 하면 된다. 또한 본문용은 자간을 조금 여유 있게 설정해야 작게 썼을 때 답답함이 없고 가독성이 좋다. 제목용은 주로 크게 사용하기에 자간을 본문용보다 타이트하게 설정해야 덩어리감이 잘 나오고 주목성도 좋다.

모바일에서 주로 사용하는 폰트라면, 한정된 화면에 많은 글자가 쓰이는 게 유리하고 고해상도로 인해 여백이 더 커 보이기도 해서 본문용보다 타이트하게 설정해도 된다. PC 모니터 같은 저해상도에서 주로 사용한다면 폰트가 다소 번져 보이니 조금은 여백이 여유로운 게 좋다.

자간 설정은 빠른 시간에 얼마든지 쉽게 조정할 수 있는 부분인데, 사용자가 보기에 신중하게 설정하지 않고 폰트를 출시하는 경우가 있다. 많은 테스트를 통해 용도와 사용처에 따른 최적의 자간을 설정해야 한다.

ENGLISH
space

영문의 자간은 퀄리티를 좌우하는 요소 중 하나다.

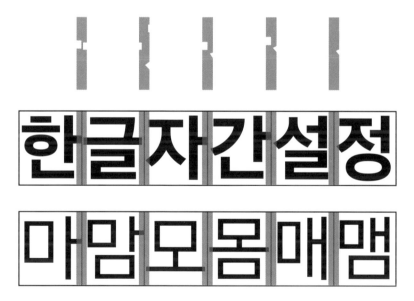

한글자간설정
마맘모몸매맴

시각 삭제의 착시 현상까지 고려해 좌우 여백 너비가 같아 보여야 하는 게 포인트다.
세로모임꼴의 글자들은 반드시 가운데 위치하게 디자인한다.

자소 디자인 기본

ㄱ ㄲ

ㄱ을 만들 때 여러 가지 고려해야 할 사항이 많다. 먼저 앞서 언급했듯이 ㄱ의 곡률에 정원(24쪽)이 있다고 생각하면서 디자인하면 완성도가 올라간다. ㄱ을 직선에 가까운 곡률부터 과한 곡선의 곡률까지 해보고 정한 콘셉트에 부합하는 곡률을 찾아야 한다. 직선적인 곡률은 일반적으로 약간은 뻣뻣하지만 힘이 있고 곡률이 많게 되면 우아한 느낌이 나지만 둔탁한 느낌도 난다. 곡률은 전체 글꼴의 개성에 영향을 주므로 콘셉트에 맞게 잘 설정해야 한다.

ㄱ의 곡률은 ㄲ ㅅ ㅆ ㅈ ㅉ ㅊ ㅋ의 곡률 모두에 영향을 줄 뿐 아니라 ㅘ ㅚ ㅢ ㅝ ㅟ ㅙ ㅞ의 이음줄기에도 영향을 준다. 콘셉트에 따라 달라질 수 있지만 같은 가족으로 보이려면 이런 요소들이 유기적으로 잘 어울려야 한다. 곡률의 끝처리 또한 매우 중요하다. 끝으로 갈수록 가늘어지면 날렵하고 세련된 느낌이 난다. 거의 비슷한 굵기로 정리하면 중립적이고 베이직한 느낌이 난다. 반면 굵게 끝나는 경우 힘이 느껴지게 표현된다.

곡률과 끝처리를 같이 활용하면 아주 미세한 폰트의 개성을 표현할 수 있다. 다양한 곡률과 끝처리를 조합해 보고, 조합에 따라 어떤 느낌이 나는지 알아야 내가 구현하고자 하는 폰트의 표현도 가능하다. 여러 경우의 수를 다양하게 테스트해 보길 바란다.

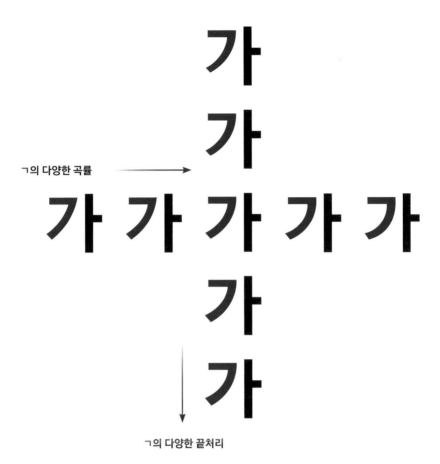

ㄱ의 다양한 곡률

ㄱ의 다양한 끝처리

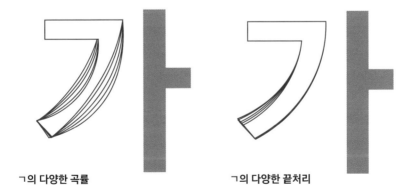

ㄱ의 다양한 곡률 ㄱ의 다양한 끝처리

ㄱ의 곡률과 각도가 중요하다고 했는데, 끝부분을 어떻게 처리하는지도 매우 중요하다. 각도가 둔각이면 안정적이지만 답답해 보이고, 너무 예각이면 시원한 느낌이 들지만 날카로워 보인다. 이 끝나는 부분은 글자의 구조와 연계해서 그때그때 디자이너가 달리 제작해야 한다.

　ㄱ 꼴을 정의하면 ㄲ ㅅ ㅆ ㅈ ㅉ ㅊ ㅋ에도 같은 느낌으로 적용한다. 자음과 조합하는 경우 ㅐ ㅒ ㅔ ㅖ 꼴은 ㅏ 꼴보다 폭이 줄어들어서 끝나는 각도도 자연스럽게 미세한 둔각으로 바뀌어야 한다. ㅗ ㅛ ㅜ ㅠ ㅡ 꼴처럼 세로모임꼴인 경우 반대로 폭이 넓어져서 예각으로 바뀌어야 한다. 같은 꼴 안에서도 받침이 있을 때와 없을 때를 달리해야 하고, 받침이 있더라도 낮은 받침과 높은 받침에 따라 미세하게 조정하면 좋다. 폭이 좁아지면 둔각이 되고 받침의 높이가 높을수록 예각이 되어야 한다는 기본 원칙을 이해하면 된다.

　대체로 90도보다는 조금 예각으로 다듬는 게 시각적으로 답답함이 덜하고, 안정되어 보인다. 90도보다 둔각이 되면 답답한 느낌을 주기도 하니 콘셉트에 맞는 각도를 찾아서 디자인해야 한다.

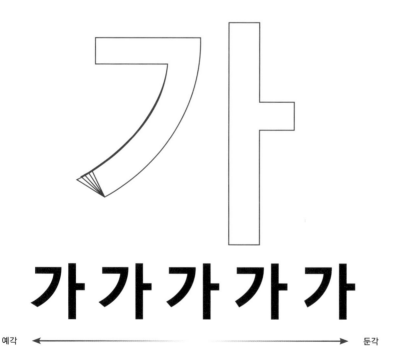

예각 ←——————————————————————————→ 둔각

ㄱ의 다양한 끝처리

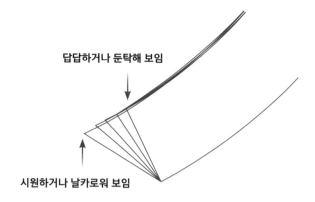

답답하거나 둔탁해 보임

시원하거나 날카로워 보임

콘셉트에 부합하는 최적의 각도를 찾아야 한다.

꼴별 끝처리를 달리해야 하고, 받침 유무에 따라 또 다르게 처리해야 한다.

ㄱ이 두 번 반복되는 ㄲ을 디자인할 때는 폭이 조금 넓어져야 자연스럽다. 가로모임일 땐 ㄲ과 ㅏ 사이 여백의 간격이 중요하다. ㄲ이 하나의 덩어리로 보이면서 변별도 잘되고 심미적으로 아름다운 공간을 찾아야 한다.

ㄲ의 세로모임은 착시 현상이 많아서 조금 더 까다로운 편이다. ㄲ의 세로모임에서 초성의 위치와 종성의 위치가 어긋나 보이기에 특히 신경을 더 써서 제작해야 한다. ㄲ의 세로모임은 수치적 중심이 아닌 시각적 중심으로 위치 조정을 해야 한다. 예를 들어 꽃이라는 글자의 초성을 수치적으로 가운데 놓으면 시각적으로는 상당히 오른쪽으로 치우쳐 보이는 것을 알 수 있다. 초성을 왼쪽으로 조금 옮기고, 종성도 가운데 있던 것을 조금 오른쪽으로 위치시켜 시각적 안정감을 느낄 수 있도록 한다.

간혹 디자이너들이 너무 수치적인 위치를 중요시해서 시각적으로 불안정함에도 불구하고 위치를 옮길 생각을 못 할 때가 많다. 디자인을 할 때는 원칙을 깨지 않는 한도 내에서 약간의 유연한 사고가 필요하다. 결국 사용자는 글자의 완성도가 어떻게 나오는지 모르고 결과물만 보기 때문이다. 폰트 디자이너는 항상 완성도 높은 최선의 결과물을 만들어야 한다.

까깜 까깜 까깜
까깜 까깜 까깜

ㄲ과 모음 사이의 공간을 균형감 있게 배분해야 한다.

수치적인 중심이지만 어긋나 보임 ⟶ 시각적으로 안정되게 보정

수치적인 중심이지만 어긋나 보임 ⟶ 시각적으로 안정되게 보정

때로는 수치적 중심만 고집하지 말고 유연한 사고로 시각적 중심을 맞춰야 한다.

앞서 이음줄기와 모음 사이의 여백을 언급했다(46쪽). 이음줄기의 각도와 곡률, 획의 끝처리도 중요한 디자인 요소다.

이음줄기의 각도가 완만하면 편안해 보이면서 정적인 느낌이 나고, 각도가 가파르면 힘과 생동감이 보인다. 가독성 측면에서는 중립적이고 무난한 정도의 각도와 곡률이 익숙해서 좋다.

획의 끝처리를 수직이 아닌 획의 방향대로 따라가는 사선으로 처리하면 도식적인 느낌보다는 자연스러운 느낌이 있지만, 작게 사용하는 본문용 폰트나 화면용 폰트로는 좋다고 할 수 없다.

디자인적 변화를 줄 때는 이음줄기를 많이 고민해서 진행해야 한다. ㄴ의 이음줄기는 자음 ㄷ ㄸ ㄹ ㅌ ㅍ뿐 아니라 모음 ㅘ ㅚ ㅢ ㅝ ㅟ ㅙ ㅞ의 이음줄기에도 영향을 미친다. 다시 한번 강조하지만 디자인의 콘셉트와 결부해서 여러 가지 테스트를 거친 뒤 디자인해야 한다. 또한 앞서 얘기한 이음줄기와 모음과의 간격이 더해지면 더욱 다양한 디자인적 변수가 존재한다고 생각하면 된다.

이음줄기의 다양한 시도를 통해 디자인의 변화를 느껴보자. 새로운 아이덴티티가 필요할 때 응용하면 도움이 많이 된다.

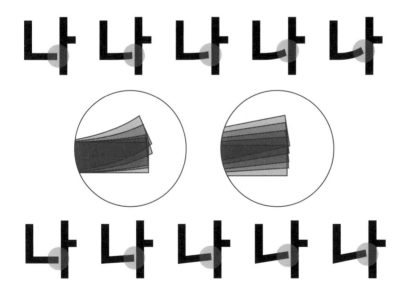

이음줄기의 끝을 수직이 아닌 획이 끝나는 방향을 따라 사선으로 처리하면 자연스러운 느낌이 나지만, 작게 쓰는 본문용 폰트나 화면용 폰트로는 좋다고 할 수 없다.

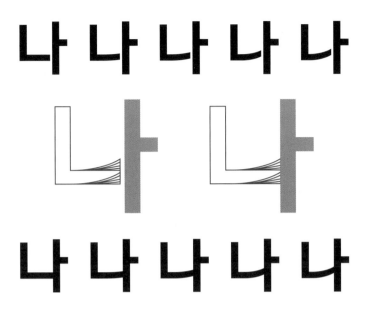

곡률이 있는 것과 없는 것을 다양하게 파생해서 콘셉트에 부합하는
이음줄기를 디자인해야 한다.

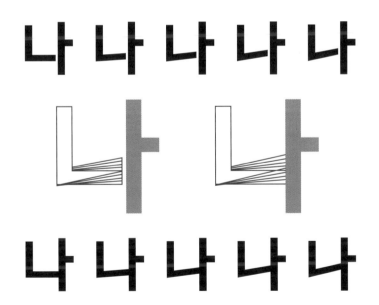

ㄴ 꼴의 이음줄기와 디자인이 정립되었다면 같은 요소로 ㄷ ㄸ ㄹ ㅌ ㅍ 꼴을 디자인하면 된다. 모든 글자의 크기 기준이 되는 글자를 정해야 하는데, 뒤에도 언급하겠지만 그 기준 글자는 마(150쪽)다. 마 크기를 기준으로 나 다 마 라로 예를 들어보면, 일반적으로 나<다<마<라로 초성 크기를 설정하면 크게 무리가 없다.

획이 적으면 공간이 많아져서 시각적으로 확장돼 보이고 획이 많으면 흰색 공간이 적어지기에 상대적으로 수축해 보인다. 획이 많을수록 크게 제작하고 적을수록 작게 제작하는 원칙을 가지면 된다. 그라는 글자와 뺄 이라는 글자의 크기가 같아 보이게 하려면 어느 정도의 크기 차이를 둬야 하는지 많은 테스트 후 결정하자.

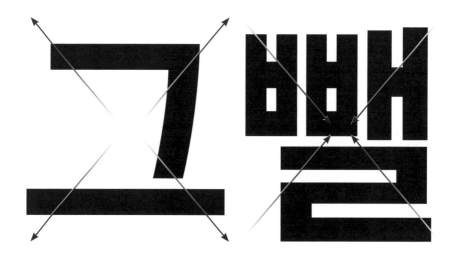

그는 획이 적어서 뺄보다 상대적으로 많이 작게 그려야
시각적으로 비슷한 크기로 보인다.

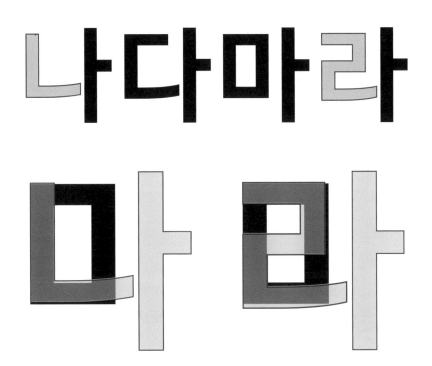

나다마라

마 라

자음도 획의 많고 적음에 따라 같은 원칙이 적용된다고 생각하면 된다.

ㄸ 꼴을 제작할 때는 ㄷ 꼴의 특성을 잘 옮겨 와야 한다. ㄷ의 형태가 두 번 반복되니 ㄷ의 사이를 붙일지 뗄지를 신중하게 결정한다. 떨어뜨려 제작할 경우 사이사이 여백을 어떻게 해야 잘 변별되고 미적으로 아름다울지 신경 써야 한다. 붙여서 제작할 경우는 떨어뜨려 제작할 때보다 폭이 조금 좁아져야 하고, 붙으면서 발생하는 착시도 해결해야 한다. 왼쪽이나 오른쪽 둘 중 하나의 속공간이 더 넓어 보이면 시선이 멈춰 가독성이 떨어진다. 두 경우 모두 ㄷ의 속공간의 너비가 적절할 수 있도록 조정해야 한다.

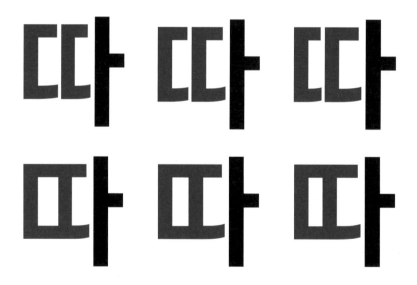

ㄷ을 붙일지 떨어뜨릴지 정하고, 양쪽의 속공간도 적절하게 조정한다.

따다땀담
또도똠돔

ㄷ이 떨어질 때

따다땀담
또도똠돔

ㄷ이 붙을 때

ㄹ ㅌ

ㄴ 꼴에 따른 ㄷ ㄸ의 고려 사항을 알아보았다. ㄹ도 ㄴ에 따라 디자인이 달라지고 ㄴ ㄷ에 비해 획이 많아서 더 크게 제작해야 한다. ㄹ 꼴의 형태가 정의되면 ㅌ 꼴은 비교적 쉽게 제작할 수 있다. ㄹ과 ㅌ은 높이 관계가 앞서 설명한 대로 3층 구조와 같다. ㄹ 꼴을 파생한 후 ㄹ 대신에 ㅌ으로 바꿔도 크게 무리가 없다. 조합형 11,172자를 제작할 때 대부분의 초성은 그룹을 맺지 못하지만 ㄹ ㅌ은 같은 그룹으로 묶어 룰을 짜는 경우가 많다.

단 ㅓ ㅕ ㅔ ㅖ처럼 안쪽으로 들어오는 획이 있을 경우 안쪽 공간의 변화에 맞게 변별점의 길이 및 위치는 반드시 조정해야 한다.

라타람탐
로토롬톰

ㄹ을 크기 및 위치의 변화 없이 ㅌ으로 대치해도 되는 경우

러터럼텀
려터텨렘텀

ㄹ을 ㅌ으로 대치할 때 ㅓ ㅕ ㅔ ㅖ는 공간에 맞게 수정해야 한다.

ㅂ은 변별을 위해 속공간을 신중하게 배치할 필요가 있다고 얘기했다(36쪽). ㅃ을 디자인할 때는 ㅂ이 두 개가 연속돼서 굵기의 회색도에 신경 써가며 제작한다. 또한 가운데 공간을 가로지르는 가로획의 위치가 바뀔 수 있다. ㅂ보다 ㅃ의 속공간이 좁아지므로, 아주 가는 굵기에서는 크게 신경 쓰지 않아도 되지만 중간 굵기 이상부터는 뭉침 현상이 생길 수 있어 가로획의 위치가 조금 더 올라간다. 굵기와 획의 위치를 같이 고려해야 한다.

용도에 따라 굵기의 회색도는 달라질 수 있다. 제목용으로 자주 쓰이는 디자인이라면 굵기를 덜 차이 나게 해야 시선이 멈추지 않고 자연스럽게 흘러간다. 본문용을 고려한다면 생각보다는 조금 많이 차이를 두어도 좋다. 실제로 만든 폰트를 작은 크기의 화면에서도 보고, 프린트도 해보면서 테스트를 거듭하길 바란다.

주 사용처도 중요하다. 요즘은 모바일 화면의 해상도가 인쇄 환경을 앞질러서 뭉침 현상이 훨씬 덜 일어난다. 모바일만을 위한 폰트라면 조금은 덜 차이 내도 되지만, 인쇄용이나 저해상도 화면에서 주로 사용한다면 굵기 차이를 크게 두어야 화면에서 고른 회색도를 가질 수 있다.

경우에 따라 ㅂ을 두 개 연속하지 않고 합쳐서 디자인하기도 한다. 그럴 때 ㅂ의 굵기 공간은 다시 상황에 따라 변화한다. 세로 기둥이 네 개에서 세 개로 줄어들어서 회색도가 달라지고 굵은 폰트를 제작할 때 훨씬 편해지는 장점도 있지만, 판별의 측면에서는 ㅂ이 두 개 연속되는 게 익숙하다.

ㅂ이 ㅃ이 되면 가로획의 높이가 공간에 따라 조정되어야 한다.

굵기, 용도, 사용처에 따라 회색도를 다르게 고려해야 한다.

ㅃ을 붙여서 디자인할 경우 회색도와 공간을 복합적으로 고려해야 한다.

ㅅ ㅈ ㅊ ㅆ ㅉ

ㄱ의 곡률에 따라 ㅅ ㅈ ㅊ의 곡률도 정의된다. ㄱ 정도의 곡률일 때 같은 폰트로 인식된다. 일반적으로는 가독성과 완성도를 고려한다면 같은 곡률의 느낌이 더 좋다. 다만 절대적인 것은 아니고, 폰트의 콘셉트에 따라 다르게 할 수도 있다. 예를 들어 현대카드 전용 서체 유앤아이Youandi의 경우 ㄱ은 직각이지만 ㅅ ㅈ ㅊ의 곡률은 일반적이다. 서로 다른 요소가 하나의 아이덴티티로 자리 잡은 예다.

ㅅ 또한 ㄱ처럼 여러 경우의 수가 있다. 같은 굵기로 느껴지게 디자인하면 정돈되어 보이고, 아래로 갈수록 굵어지면 힘이 느껴지며, 가늘어지면 세련된 느낌이 난다. 곡률이 적으면 단단한 느낌이 나고, 곡률이 많으면 우아한 느낌이 난다. 이런 성질을 잘 이용해서 폰트의 아이덴티티를 부여하면 된다.

곡률에 따른 느낌은 사람마다, 또 시대마다 다르기에 절대적으로 같은 느낌을 주는 건 아니다. 포인트는 '내가 어떤 의도를 가지고 디자인하느냐'다. 어떤 느낌이든 디자이너가 의도하는 메시지를 사용자에게 주고자 노력해야 한다.

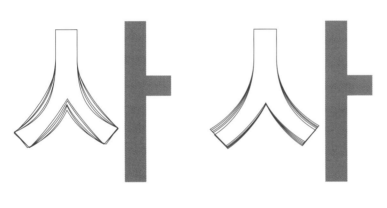

ㅅ의 다양한 곡률 ㅅ의 다양한 끝처리

70

ㅅ의 다양한 곡률

ㅅ의 다양한 끝처리

보통 고딕에서 ㅅ의 형태는 크게 대칭형과 손글씨형이 있다. 다른 분류도 있지만 여기서는 이 두 가지만 다룬다. 대칭형은 도식적이기에 정돈된 느낌이 나고, 손글씨형은 따뜻한 감성 혹은 손맛이 느껴진다. ㅅ의 콘셉트를 고려해 대칭형으로 할지, 손글씨형으로 할지 결정한다. 여기에 앞의 ㄱ과 ㅅ에서 얘기한 곡률과 끝처리에 따라 더 많은 경우의 수가 생길 수 있다(54, 70쪽).

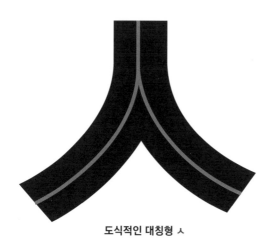

도식적인 대칭형 ㅅ

감성 있는 손글씨형 ㅅ

사삼
소솜

도식적인 대칭형 ㅅ

사삼
소솜

감성 있는 손글씨형 ㅅ

ㅆ을 디자인하면서는 ㅅ이 두 번 반복될 때 어떻게 처리할지 고민해야 한다. 속공간 여백도 어떻게 배분할지 신경 쓰자. 좌우 대칭형 ㅅ일 때와 손글씨 형태의 ㅅ일 때는 각자 여러 변수가 생긴다. ㅆ은 요소가 더 많아서 다양하게 시도해 볼 수 있다.

사싸싸삼쌈

도식적인 대칭형 ㅅ

사싸싸삼쌈

감성 있는 손글씨형 ㅅ

사싸싸삼쌈

감성 있는 손글씨형 ㅅ의 변형

ㅆ의 디자인이 정리되면 ㅉ은 같은 방식으로 디자인하면 된다. ㅆ에 가로
줄기가 얹어지니 ㅆ보다 조금 좁게 조정하고, 가로줄기의 길이도 전체적인
균형을 신경 써서 제작한다.

자짜싸잠짬쌈

도식적인 대칭형 ㅅ

자짜싸잠짬쌈

감성 있는 손글씨형 ㅅ

자짜싸잠짬쌈

감성 있는 손글씨형 ㅅ의 변형

ㄱ ㅅ의 디자인이 정리되면 ㅈ은 같은 곡률의 느낌과 콘셉트로 디자인하면
된다. ㅈ을 그릴 때 유념할 점은 먼저 ㅅ과 ㅈ의 크기다. 곡률 관계지만 ㅈ
자체로만 본다면 아래의 삐침·내림과 위의 가로줄기의 균형감이 무엇보다
도 중요하다.

가로줄기가 짧으면 하단이 너무 커 보이고 너무 길면 위가 무거워져서
불안한 마음이 든다. 모든 자소는 볼 때 균형감과 안정감이 있어야 편하게
보인다. 불안정하고 이상하게 느껴진다면 그 자체로 가독성이 떨어진다고
할 수 있다. 앞서 예로 든 인체 드로잉(34쪽)도 많은 연습을 통해야 균형감
있는 신체를 그릴 수 있다. 폰트도 마찬가지다.

자소를 다양하게 그려보고 비교해 보아야 안정감이 느껴지고 미적으로
도 완성도 높은 디자인을 할 수 있다. 완성도 있는 자소가 조합되면 시각적
으로 편안하고 안정돼 보이며 높은 가독성을 가지게 된다.

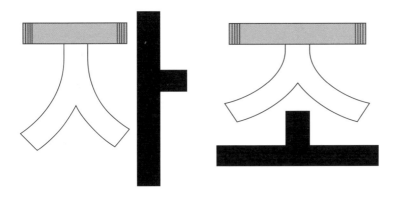

가로줄기의 길이를 작은 것부터 큰 것까지 테스트해 보고 최적의 길이를 결정해야 한다.

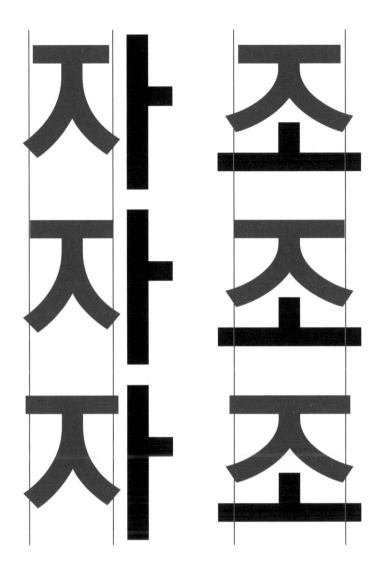

가로줄기와 삐침·내림의 균형 있고 안정감 있는 형태를 찾기 위해
많은 테스트가 필요하다.

자 자 자 조 조 조

ㅅ ㅈ ㅊ은 같은 곡률의 느낌으로 제작해야 한다고 했다. 이 세 자소가 같은 크기로 보이게 하는 것도 상당히 중요한 작업이다. 어떤 상관관계로 디자인하면 같아 보일까? 어떤 자소를 그리든 서로 관계가 맺어져야 하고 중심이 되는 기준점이 있어야 한다.

ㅅ이 기준점이 될 경우 ㅈ은 가로줄기가 있어서 ㅅ과 동일한 폭으로 그리면 상당히 커진다. 전체적으로 ㅅ의 폭보다는 좁게 그려야 한다. ㅊ은 가로줄기 ㅈ보다 하나가 더 있으므로 ㅈ보다 좀 더 좁게 그려야 한다. ㅊ의 꼭지가 서 있는 경우에는 그 차이가 조금은 줄어든다.

가로모임꼴과 세로모임꼴에서도 동일하게 적용된다고 할 수 있다. 그 차이를 얼마나 줘야 하는지는 결국 디자이너가 여러 번의 비교 테스트를 거친 후 시각적으로 같게 보이는 정도를 찾을 수밖에 없다. 옳고 그름은 없지만, 그림을 잘 그리는 사람이 있고 못 그리는 사람이 있듯 디자인 능력도 개개인의 차이가 있을 수 있다. 분명한 건 어느 정도의 수준에 오른 폰트 디자이너는 각자 고유한 공간 감각이 있다는 것이다. 자기만의 공간 감각을 갖기 위해 부단히 노력해야 한다.

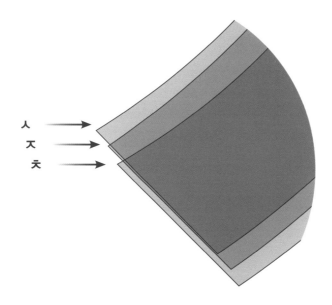

크기는 기본적으로 ㅅ > ㅈ > ㅊ 순서로 생각하면 된다.

78

사자차

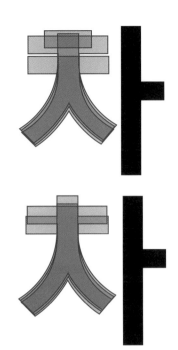

사자차

크기 차이가 미세하지만, 완성도에 큰 영향을 준다.

소조초

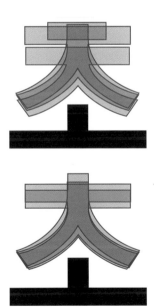

소조초

ㅊ을 그릴 때는 ㅅ ㅈ의 같은 느낌의 곡률은 물론 가로줄기의 길이와 간격 설정에 각별히 신경 써서 제작해야 한다. ㅈ에서도 가로줄기의 길이와 삐침·내림의 관계를 신경 써야 한다고 했는데, ㅊ은 가로줄기의 길이와 삐침·내림의 관계뿐 아니라 가로줄기 위에 있는 꼭지줄기의 관계까지 모두 신경 써야 한다. 꼭지줄기와 가로줄기의 크기 비례는 디자이너의 감각과 경험에 의존할 수밖에 없다. 보기에 좋고 아름다운, 기능적이면서 심미적인 최고의 비율을 직접 찾아보자.

꼭지줄기와 가로줄기의 좌우 폭이 너무 좁으면 옹색해 보이고 너무 넓으면 머리가 무거워 보인다. 꼭지줄기와 가로줄기 사이의 간격도 중요한데, 너무 떨어지면 하나의 자음으로 인식되지 않고 분리되어 보이며 너무 붙으면 답답한 인상이 된다. 받침이 없을 때와 있을 때, 가로모임과 세로모임, 섞임모임 등 상황에 따라 최선의 크기, 비례, 간격을 디자인해야 한다.

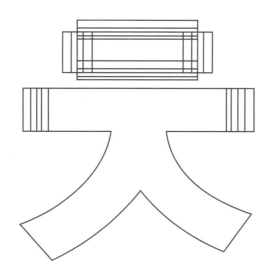

최적의 가로줄기 길이와 간격을 찾기 위해 많은 시도를 해봐야 한다.

참

참

꼭지줄기의 길이 →

참참참참참

참

참

꼭지줄기와 가로줄기의 간격

참참참참참

가로줄기의 길이 →

ㅊ의 꼭지줄기를 세운 꼭지점으로 디자인한 고딕도 많이 사용한다. 이 경우 줄기가 둘에서 하나가 되며 공간의 변화가 커진다. 그냥 위의 꼭지줄기를 지우고 공간이나 글줄의 변화 없이 꼭지점만 세우는 경우를 많이 보아왔다. 그러면 글줄도 처져 보일 뿐 아니라 ㅊ의 형태도 균형감이 없어진다.

완성도 있는 ㅊ의 형태를 제작하기 위해 많은 테스트를 해봐야 한다. 줄기 하나가 줄어들면 가로줄기를 위로 자연스럽게 올려야 하고, 밑에 있는 삐침·내림을 심미적으로 새로 구성해야 한다. 가로줄기의 길이도 미세하게 넓어져야 한다. 꼭지점을 세운 ㅊ의 경우는 ㅈ과 잘 변별될 수 있도록 적당한 길이의 ㅊ 꼭지점을 디자인해야 한다.

차마참맘초모촘몸

차마참맘초모촘몸

꼭지줄기를 지우고 공간 수정 없이 단순하게 꼭지점을 세우기만 하면
글줄이 밑으로 처져 보이고 균형감도 떨어진다.

차마참맘초모촘몸

글줄을 신경 쓰면서 공간과 삐침·내림을 균형감 있게 디자인해야 한다.

차 차 차

잘못된 예 균형감 있는 예

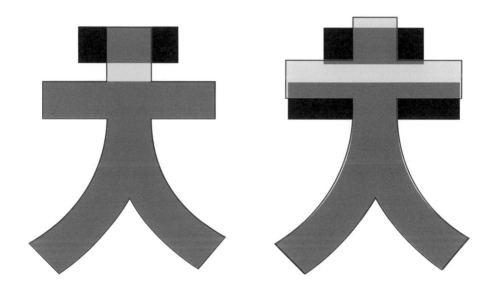

줄기 하나가 줄어들면 가로줄기를 위로 자연스럽게 올리고, 삐침·내림의 심미성도 고려해야
완성도 있는 ㅊ의 형태가 된다.

ㅇ ㅎ

뒤에 한글 디자인 기획 프로세스(102쪽)에서도 언급하겠지만 ㅇ은 폰트의 감성을 좌우하는 데 있어 큰 역할을 한다. ㅇ은 인상의 대부분을 차지하는 사람의 눈과 같다. 사람 얼굴에서 처음 보는 부분은 보통 눈이고, 안경을 쓰거나 렌즈를 끼기만 해도 다른 사람처럼 느껴지기도 한다. 인상에서 눈의 비중은 70퍼센트가 넘는다고 한다. ㅇ도 그 정도의 비중이 있다고 해도 과언이 아니다. 그만큼 한글에서 ㅇ은 중요하다.

일반적인 고딕에서는 타원 ㅇ을 사용하지만, 다른 느낌의 고딕을 만들고 싶을 때 ㅇ만 바꿔도 아주 다른 느낌의 고딕이 된다. 어린아이의 눈처럼 ㅇ이 정원이 될수록 폰트의 나이는 낮아질 수 있다. 밝고 경쾌한 고딕을 만들고 싶다면 ㅇ을 정원에 가깝게 만들면 된다. 하지만 ㅇ이 정원이 될수록 공간의 변수가 많이 발생해서 고민거리가 많아진다. 특히 응 흥처럼 세로 모임꼴 글자를 만들 때는 어쩔 수 없이 ㅇ의 좌우 여백이 비어 보이게 되고, 글줄에서도 시각적인 중심선을 맞추기 어려워 난도가 올라간다.

사실 완전한 정원은 세벌식 조합 한글이 아닌 이상 한글에서는 공간이 나오지 않아 제작이 상당히 어렵다. 그렇게 표현하고자 한다면 모음의 획 속에 ㅇ이 같이 붙어 있어야 가능하다. 물론 콘셉트가 있는 제목용 폰트에서는 가능하나 본문용 폰트의 경우 그쪽에 시선이 머물기 때문에 가독성이 현저히 떨어질 수밖에 없다.

본문용 고딕일 때 ㅇ의 크기가 너무 다양하게 보이면 시선이 분산돼서 좋아 보이지 않는다. 정원처럼 보이게 하면서도 가독성이 높게 제작하는 것은 많은 노하우와 시행착오를 거쳐야 한다. 시중에 정원 콘셉트의 고딕이 많이 나와 있지만 높은 완성도를 가진 폰트는 많이 없다. 앞으로 도전해 볼 만한 영역의 고딕이라고 생각한다. 새로운 느낌의 폰트를 기획한다면 ㅇ의 형태를 다양하게 디자인해 보길 추천한다.

모던, 어린, 경쾌함

↑

아름다운 플레이를
아름다운 플레이를
아름다운 플레이를
아름다운 플레이를
아름다운 플레이를
아름다운 플레이를
아름다운 플레이를
아름다운 플레이를
아름다운 플레이를

일반적

ㅎ을 디자인할 때는 ㅊ의 가로줄기와 ㅇ에서 정립한 모듈을 가져와서 디자인한다. ㅊ의 꼭지가 세워진 꼭지점 디자인이라면 ㅎ도 꼭지점으로 디자인해야 하고, ㅇ이 정원 콘셉트라면 ㅎ도 정원 콘셉트로 제작해야 한다.

꼭지줄기와 가로줄기가 따로 있어 줄기가 두 개인 ㅎ의 경우 ㅊ처럼 줄기의 길이 비례와 ㅎ의 사이 여백을 신경 써서 디자인해야 한다. 가로줄기는 붙어 있는데 ㅇ만 떨어져 보이면 ㅎ이 하나의 자소로 보이지 않고 분리되어 보인다. 두 가로줄기의 사이가 떨어진 것에 비해 ㅇ이 붙어도 좋게 보이지 않는다.

ㅎ 안의 공간이 비슷해 보이게 공간을 나누면 안정적으로 보인다. 가로줄기가 너무 커도 위가 무거워지고 너무 작아도 어색해진다. ㅊ처럼 가로줄기 길이와 공간에 여러 테스트를 해보고 가장 시각적으로 안정된 비례를 찾아서 디자인해야 한다.

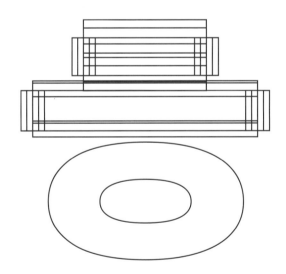

최적의 가로줄기 길이와 간격을 찾기 위해 많은 시도를 해봐야 한다.

함

함

위 가로줄기의 길이 ——————→

함함함함함

함

함

가로줄기의 간격

함함함함함

아래 가로줄기의 길이 ——————→

ㅊ에서 꼭지점을 세운 디자인을 했다면 ㅎ도 꼭지점을 세워서 디자인해야 한다. 이때도 ㅊ처럼 줄기가 두 개에서 하나가 되면 그 공간에 맞는 적절한 여백을 디자인해야 한다. 단순히 줄기를 지운 공간에 꼭지를 세워서 글줄도 처져 보이고 미적으로도 아름답지 않은 디자인은 하지 않기를 바란다.

ㅊ과의 글줄을 비교해 보면서 디자인해야 한다. 이때 ㅊ의 높이를 참조하되 같은 수치로 맞추는 것은 조심해야 한다. ㅊ과 ㅎ의 꼭지 높이 수치를 동일하게 맞추면 자소 자체의 균형감이 좋지 않게 된다. 일반적으로 ㅎ의 꼭지를 ㅊ의 꼭지보다 조금 짧게 하는 편이다. ㅇ의 콘셉트나 공간을 봐가면서 꼭지의 길이를 설정한다.

차마하참함맘

초호모촘홈몸

꼭지를 세웠을 때 ㅊ의 글줄과 ㅎ의 글줄을 반드시 비교해서 디자인해야 한다.

차마하참함맘

초호모촘홈몸

하함호홈

하함호홈 잘못된 예

하함호홈 균형감 있는 예

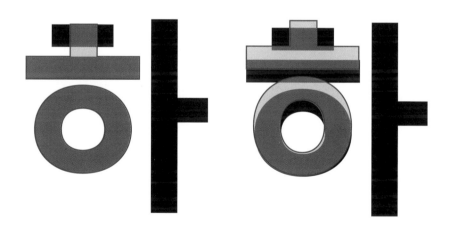

ㅎ의 꼭지를 세우면 공간에 맞게 형태를 다듬어야 한다.

ㅇ을 정원 콘셉트로 정했다면 ㅎ도 정원 콘셉트로 디자인해야 한다. ㅎ의 ㅇ을 정원 느낌으로 하려면 여러 변수가 생길 수 있다. 예를 들면 글자의 꼴별로 ㅇ과 가로줄기를 떨어뜨리거나 붙여야 할 경우가 발생한다. 하처럼 공간이 있을 때는 붙일 필요 없겠지만 홀이나 휄처럼 공간이 없을 경우 ㅇ의 정원 콘셉트를 살리기 위해서는 어쩔 수 없이 붙여야 한다.

ㅇ과 가로줄기가 붙을 때는 뭉쳐 보이지 않게 하면서 정원처럼 보이게 하는 것이 중요하고, 정원의 느낌이 나면서도 다른 자소와의 조화가 있는 지도 살피며 제작해야 한다. 예시로 만든 ㅎ을 보면 ㅇ에 변형을 줘 뭉침을 해소하고 정원의 느낌을 살렸다. 정원 콘셉트 ㅎ을 디자인할 때 활용해 보길 바란다.

정원 콘셉트 ㅎ은 꼭지줄기보다 꼭지점이 복잡한 꼴에서의 공간 디자인에 조금 더 유리하다. 또한 현대적인 ㅇ과도 궁합이 더 잘 맞아서 정원 콘셉트의 폰트는 꼭지점 디자인을 많이 하는 편이다.

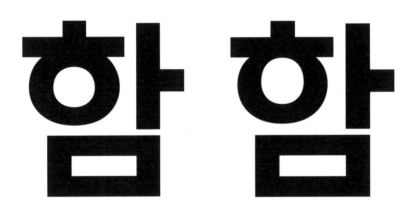

잘못 디자인된 예 잘 디자인된 예

잘못 디자인된 ㅎ은 뭉침 현상도 있고 잘 디자인한 ㅎ에 비해 완성도 차이가 많이 난다. 작게 보면 차이가 더 잘 보인다.

함호홈

잘못된 예

함호홈

가로줄기와 ㅇ을 잘 처리한 예

함호홈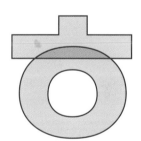

잘못된 예

함호홈

가로줄기와 ㅇ을 잘 처리한 예

ㅎ과 ㅇ을 디자인할 때는 다른 꼴도 확인해야 하지만 반드시 세로모임꼴을 확인해야 한다. 모듈을 정리할 때부터 확인하지 않고 제작하면 나중에 위 아래 비율이 맞지 않는 경우가 많다. 폰트 콘셉트가 가분수라면 그런 느낌이 나도록 위를 크게 제작해야 하고, 아래가 듬직한 폰트를 기획했다면 그런 느낌이 나게 비율을 조정해야 한다. 가독성을 생각하는 폰트라면 거의 같은 비율로 제작하면 무리가 없고, 아래가 미세하게 큰 느낌을 주면 안정감이 든다.

처음 모듈로 정의한 믐을 통해 음이 되고 다시 응까지 확인하면 나중에 두 번 작업하는 일은 없다. 그다음 흠을 통해 흥까지 확인하면 된다.

가분수 느낌

올바른 비례

진분수 느낌

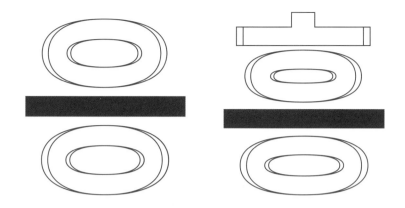

ㅇ ㅎ의 위아래 비율을 모듈 정하는 초기에 잘 정해두어야
두 번 작업하는 일이 없다.

가분수 느낌

올바른 비례

진분수 느낌

ㅋ ㅍ

ㄱ의 곡률이 정의되면 ㅋ은 ㄱ의 곡률을 이용해 쉽게 제작할 수 있다. 다만
ㄱ 안에 덧줄기가 있기에 가로줄기가 하나 더 있는 셈이니 ㄱ보다는 조금
더 크게 곡률을 형성하는 것이 좋다. 가로줄기가 어떤 공간의 여백을 가지
고 위치하느냐에 따라 균형감 있게 보이기도 하고 어설퍼 보이기도 한다.
ㅋ 안의 덧줄기는 자음 ㄴ ㄷ ㄹ ㅌ과 모음 ㅘ ㅚ ㅢ의 이음줄기와 어울릴 수
있게 같은 요소로 디자인하는 것이 좋다.

ㄱ을 이용해서 ㅋ을 만들면 된다. ㅋ에는 가로줄기가 있기 때문에
ㄱ보다 조금 크게 제작하면 시각적으로 같아 보인다.

가카감캄
고코곰콤

ㄱ 꼴을 활용해 ㅋ 꼴을 만들면서 가로줄기로 인한 공간 배분을 잘해야 한다.

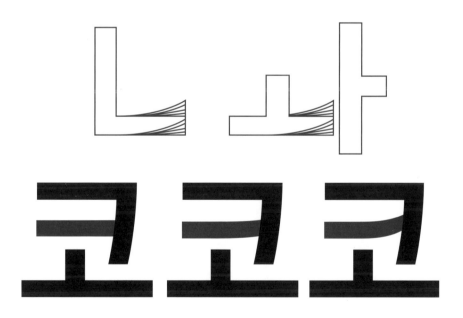

ㅋ 안에 있는 가로줄기는 미리 정의해 둔 다른 자소들과의
관계를 고려해 디자인해야 한다.

ㅍ을 제작할 때는 위아래 가로줄기의 길이와 세로줄기의 폭, 그리고 ㅁ을 비롯한 다른 자소와의 조화도 고려하면서 제작해야 한다. ㅍ의 세로줄기 폭이 너무 좁으면 답답하고 옹색한 느낌이 나고, 너무 넓으면 비어 보이며 ㅁ과의 변별성도 떨어져 가독성이 나빠진다.

　가로줄기와 세로줄기를 모두 붙이기, 받침 없는 글자에서만 떨어뜨리기, 세로모임꼴에서만 붙이기 등 여러 방법이 있다. 모듈을 정해서 두 줄기를 붙일지 떨어뜨릴지 규칙을 정의하면 된다. ㅍ의 세로줄기를 가로줄기에서 떨어뜨린다면 떨어지는 공간과 이음줄기와 모음 사이 공간을 같이 비교해야 한다. 세로줄기와 가로줄기 사이 공간이 이음줄기와 모음 사이 공간보다 지나치게 넓으면 ㅍ의 덩어리 감이 깨진다.

　폰트 디자인에서 여백 배분이 가장 중요하다고 했다. 어떻게 하면 변별도 잘되고 미적으로 아름다울 수 있는지 끊임없이 연구하고 시도해 보자.

파팜포폼퐐

가로줄기와 세로줄기를 모두 붙이는 규칙

파팜포폼퐐

가로줄기와 세로줄기를 꼴별로 규칙을 정해서 붙이는 규칙

파팜포폼퐐

가로줄기와 세로줄기를 모두 떨어뜨리는 규칙

가로줄기와 세로줄기를 어떤 규칙으로 붙이거나 떨어뜨릴지 결정한다.

파팜포폼퐐

파팜포폼퐐

파팜포폼퐐

공간이 넓어지면 ㅍ의 덩어리 감이 떨어진다.

파팜포폼

파팜포폼

파팜포폼

세로줄기 사이의 여백을 변별성과 심미성을 모두 고려해 설정한다.

지금까지 폰트 디자이너가 알아야 할 기본 상식과 자소 디자인의 방법을 알아봤다. 서론에 말한 것처럼 오랜 실패와 경험을 바탕으로 자소 디자인을 할 때 고려해야 할 사항을 나름 정리해 보았다. 이 글을 읽고 다르게 생각해도 좋다. 그러면서 각자의 노하우를 쌓아나가길 바란다. 폰트 디자인에는 수학 문제 같은 정답이 없다. 쌓아 올린 노하우는 결국 그 사람만의 감각이 되고 폰트 디자이너 각자의 디자인 컬러가 된다.

아무리 기획이 좋고 많은 돈이 투자된 영화라도 관객이 공감할 만한 디테일이 없다면 공허한 얘기가 되고, 보는 동안 집중력을 잃고 만다. 음식점의 성공 또한 결국은 디테일이 있는 맛이다. 호기심에 새로 생긴 음식점에 가서 새롭고 화려한 음식을 먹더라도 재방문 의사가 생기지 않는 음식점은 얼마 가지 못하고 문을 닫는 것과 같다. 폰트도 마찬가지다. 최신 트렌드에 해당하는 잘된 기획의 폰트라도 기본적인 디테일이 없다면 호기심에 몇 번 적용해 보더라도 다시 찾아서 사용하지는 않는 폰트가 되고 만다.

운동, 공부, 음식……. 기본이 탄탄해야 발전 속도도 빠르고 오래 지속되는 것은 세상만사 진리에 가깝다. 이 책이 모든 기본기를 이야기하지는 못한다. 이 책 이외의 다른 책도 열심히 읽고 공부해서 기본이 탄탄하고 항상 고민하는 폰트 디자이너가 되길 바란다.

다음 장에서는 본격적으로 한글과 영문의 프로세스에 관해 얘기해 보려 한다. 앞장에서 설명했던 상식과 함께 다음 장을 이해한다면 폰트 디자인을 할 때 많은 도움을 받을 수 있을 것이다.

ㄱ ㄲ ㄴ ㄷ
ㄸ ㄹ ㅁ ㅂ
ㅃ ㅅ ㅆ ㅇ
ㅈ ㅉ ㅊ ㅋ
ㅌ ㅍ ㅎ

2

폰트 디자인 기획:

Rak프로세스

- 한글 디자인 기획 프로세스
- 영문 디자인 기획 프로세스

한글 디자인
기획 프로세스

이제까지 50여 개 업체의 기업 전용 폰트를 만들어 왔다. 누구나 알 만한 대기업부터 처음 시작하는 스타트업, 게임 회사, 지자체 등 다양한 클라이언트와 작업하면서 폰트 제작보다는 오히려 그들을 설득하는 기획 과정이 너무나 힘들었다. 기업 문화도 다르고 원하는 바도 다양해서 상황에 따라 임시방편으로 대처할 수밖에 없었다.

초기에는 정립된 프로세스가 없어서 최종 결과물에 해당하는 다양한 시안을 가지고 미팅했다. 운 좋게 마음에 든 시안이 있으면 빠르게 기획이 마무리될 수 있지만, 그런 경우는 지금까지 한두 번 정도밖에 없을 정도로 희박하다. 첫 시안에서 마음에 들지 않는 인상을 받으면 그다음부터는 계속 돌고 도는 아이데이션의 늪에 빠지게 된다. 이런 아이데이션 방법은 디자이너의 감성을 따라 느낌대로 디자인하기에 결과물이 왜 이렇게 나왔는지 설득력이 없을 수밖에 없다.

그렇게 몇 번의 시행착오를 거듭한 뒤에야 결국 과정으로 접근해야 한다는 걸 알게 되었다. 당시에는 완벽히 정립되지 않은 프로세스였지만, 기획의 방향성을 프로세스에 녹여 단계별로 설득했더니 나와 클라이언트 모두에게 굉장히 만족스러운 결과물을 도출하게 되었다. 왜 이런 골격이며 왜 이런 자소의 형태인지, 스킨 형태는 왜 이런지 등을 설명할 수 있었다. 프로세스를 통해 나온 시안은 서로가 알고 공감하기에 결과물에 확신이 생겼다. 클라이언트도 내부에서 담당자가 여러 사람에게 공유하고 설명할 때 설득하기 쉬웠다고 고마워했다.

기업 전용 폰트를 제작하면서 정립된 프로세스지만, 일반 폰트를 제작할 때 활용해도 좋겠다는 생각에 나만의 노하우를 모두와 공유하기로 했다. 프로세스를 일일이 다 거칠 필요는 없으나, 정확히 이해하고 이용하면 새로운 아이데이션에 많은 도움이 될 것이다.

한글 폰트를 만들 때 체계적으로 과정을 정리할 방법을 오랜 시간 고민하고 연구해 왔다. 그렇게 다듬고 다듬어서 나온 폰트 디자인 기획 프로세스가 'Rak프로세스'다. 이 책을 본 후배들에게 'Rak프로세스'가 폰트를 만들 때 유용한 방법 중 하나로 자리매김하고, 그렇게 불리길 희망한다.

한글 프로세스

굵기	골격	글줄	자소 디자인	획 디자인	스킨 효과	굵기 세트
굵기	골격	글줄	자소 디자인	획 디자인	스킨 효과	굵기 세트
굵기	**골격**	글줄	자소 디자인	획 디자인	스킨 효과	굵기 세트
굵기	골격	**글줄**	자소 디자인	획 디자인	스킨 효과	굵기 세트
굵기	골격	글줄	**자소 디자인**	획 디자인	스킨 효과	굵기 세트
굵기	골격	글줄	자소 디자인	**획 디자인**	스킨 효과	굵기 세트
굵기	골격	글줄	자소 디자인	획 디자인	**스킨 효과**	굵기 세트
굵기	골격	글줄	자소 디자인	획 디자인	스킨 효과	**굵기 세트**

굵기

처음 아이데이션을 시작할 때 디자인을 고민하는 동시에 어떤 굵기로 제작할지 고려한다. 제목용 폰트를 만드는데 본문용 굵기를 가지고 시작하면 콘셉트에도 맞지 않을뿐더러 디자이너가 원하는 결과물이 나오지 않는다. 디자인 콘셉트와 부합하는 굵기를 정하고 시작하는 것이 무엇보다도 중요하다. 사용자 입장에서도 가장 먼저 눈에 들어오는 건 디자인보다 굵기다.

올바른 기획을 해야 한다는 것은 곧 첫 단추를 잘 끼워야 한다는 것이다. 이 책의 폰트 디자인 프로세스를 잘 숙지하고 이해하면 그 과정에서 새로운 아이데이션을 도출할 좋은 방법이 생길 수 있다. 감각적으로 짧은 문장을 가지고 여러 디자인을 해보는 것도 좋지만, 프로세스를 통해 도출하면 무척 탄탄하고 설득력 있는 아이데이션을 할 수 있다.

디자인이 마무리되었을 때 최적의 굵기인지 다시 한번 점검한다. 중간 과정에 디자인 요소가 가미되며 더 잘 어울리고 사용성이 높은 굵기가 나올 수 있기 때문이다. 그런 뒤에 몇 개의 굵기를 파생할지 결정해야 한다. 폰트 디자인에 따라 굵기가 여러 개 필요할 때가 있고, 한 가지 굵기만 있어도 되는 디자인이 있다. 즉 처음과 마지막이 굵기의 정의다. 고딕은 제목, 중제목, 본문용 등 여러 용도로 사용하기에 다양한 굵기일수록 활용도가 올라간다. 고딕의 굵기는 다다익선이라는 말이 맞겠다.

요즘은 어떤 굵기든 대응 가능한 베리어블폰트가 등장해 라틴 폰트에서는 일반화되고 있다. 제작 난도가 높아 한글과 한자처럼 글자 수가 많은 언어권에서는 아직 활성화되지 않았지만, 향후 사용 환경이 좋아지고 찾는 사람이 많아진다면 쓸 만한 베리어블폰트가 많이 만들어질 것으로 예상한다. 구글의 폰트 노토Noto 시리즈는 순차적으로 베리어블폰트를 제작 중이다. 조만간 안드로이드 시스템에서도 사용할 수 있을 것이다.

사용자의 관점에서는 굵기가 가장 먼저 보인다.
사용자의 관점에서는 굵기가 가장 먼저 보인다.
사용자의 관점에서는 굵기가 가장 먼저 보인다.
사용자의 관점에서는 굵기가 가장 먼저 보인다.
사용자의 관점에서는 굵기가 가장 먼저 보인다.
사용자의 관점에서는 굵기가 가장 먼저 보인다.
사용자의 관점에서는 굵기가 가장 먼저 보인다.
사용자의 관점에서는 굵기가 가장 먼저 보인다.
사용자의 관점에서는 굵기가 가장 먼저 보인다.
사용자의 관점에서는 굵기가 가장 먼저 보인다.

굵기를 정하면서 굵기 비례도 동시에 고민해야 한다. 굵기 비례가 클수록 시선을 더 자극하는 효과가 있지만, 가독성 면에서는 자극이 계속 반복될 경우 눈이 쉽게 피로해지기에 본문용 폰트로는 불리한 면이 많다.

가로세로의 굵기가 시각적으로 비슷해질 경우 좀 더 차분한 폰트가 된다. 앞선 가로세로 굵기의 착시 현상에 관한 이야기(28쪽)에서 가로획을 세로획보다 조금 가늘게 제작해야 시각적으로 같은 굵기로 보이고 안정감을 느낀다고 했다. 한글은 를 들처럼 가로획이 많은 글자가 많아 가로획이 세로획보다 가는 게 공간을 처리할 때도 유리하다. 그래서 일반적인 본문용 고딕은 안정적인 굵기 비례로 설정되어 있다.

굵기 비례가 역전되면 일반적이지 않기에 시각적으로 불안해 보인다. 일반적이지 않다는 것은 눈에 잘 띈다는 얘기고, 새로운 느낌의 폰트를 원한다면 굵기 비례를 달리하면서 시도해 봐도 좋다. 제목용 폰트는 콘셉트에 따라 이 점을 잘 활용하면 아이덴티티를 구축할 때 큰 도움이 된다.

비비비비비비비

특징적

굵기 비례에 따른 느낌 차이가 난다.

굵기 비례에 따른 느낌 차이가 난다.

굵기 비례에 따른 느낌 차이가 난다.

중립적

굵기 비례에 따른 느낌 차이가 난다.

굵기 비례에 따른 느낌 차이가 난다.

굵기 비례에 따른 느낌 차이가 난다.

특징적

굵기 비례에 따른 느낌 차이가 난다.

골격

굵기 다음으로 시각에 들어오는 게 골격이다. 건물로 치면 기초 골격에 해당한다. 사람 또한 어깨가 넓은, 허리가 가는, 건장한, 마른 등 체형에 따라 멀리서 뒷모습만 봐도 누군지 한 번에 알아볼 때가 있다. **폰트의 골격은 건물의 구조나 사람의 체형처럼 아이덴티티를 표현하는 중요한 요소다.**

고딕의 다양한 골격을 디자인해 봐야 추후 다양한 폰트 디자인을 할 때 기본 골격 설정을 어떻게 해야 하는지 알게 된다. 직선적이고 힘 있는 폰트를 제작하고 싶은데 가볍고 공간이 많은 골격을 선택한다면 어울리지도 않거니와 내가 폰트로 표현하고자 하는 느낌이 제대로 전달되지도 않는다. 힘이 느껴지는 폰트를 제작한다면 전통적인 골격에 힘 있는 자소 및 이음 줄기를 디자인했을 때 표현하고자 하는 바가 정확히 표현된다. 폰트 디자이너는 폰트를 디자인할 때 사용자가 어떤 느낌을 받게 할 것인가를 조율하는 사람이다. 가령 사용자가 강인한 느낌의 폰트를 찾을 때는 충분히 힘이 있는 느낌이 나도록 의도를 가지고 표현한 디자인이 채택될 것이다.

옆의 예시에 공간이 많은 골격의 고딕부터 꽉 찬 골격의 고딕까지 나열했다. 상단으로 올라갈수록 현대적, 하단으로 내려갈수록 전통적인 특징이 있다고 할 수 있다. 물론 그런 느낌은 개개인이 다르게 받아들일 수 있고, 시대에 따라 인상이 달라지기도 한다. 꽉 찬 골격의 경우 예전에는 시대에 뒤떨어진다고 디자인하지 않았지만, 요즘은 오히려 트렌디한 쪽에 해당된다. 이렇듯 트렌드는 변화하지만, 일반적인 대중의 감각에는 큰 변화가 없다. 그러니 처음 디자인할 때 꼭 골격을 생각하길 바란다. **다시 한번 강조하지만 어떤 디자인을 하더라도 골격 설정을 잘 고민해서 진행해야 한다.**

108

현대적

중립적

전통적

골격 설정은 개성 표현의 첫 걸음이다.

골격 설정은 개성 표현의 첫 걸음이다.

골격 설정은 개성 표현의 첫 걸음이다.

골격 설정은 개성 표현의 첫 걸음이다.

골격 설정은 개성 표현의 첫 걸음이다.

골격 설정은 개성 표현의 첫 걸음이다.

골격 설정은 개성 표현의 첫 걸음이다.

골격 설정은 개성 표현의 첫 걸음이다.

골격 설정은 개성 표현의 첫 걸음이다.

골격 설정은 개성 표현의 첫 걸음이다.

옆의 예시는 중간 단계를 제거해서 대표적인 골격 세 개만 비교한 예시다. 조금씩 골격이 달라지면 알 수 없지만 세 개만 비교해 보면 골격의 차이를 확연히 알 수 있다. 이런 차이를 구분해 낼 정도의 시각을 가진 디자이너는 극히 드물다. 구분하지 못한다고 잘못된 것은 아니다. 다만 관심을 가지고 지켜보지 않았을 뿐이다. 폰트 디자인을 직업으로 한다면 이런 부분까지 구분할 수 있는 시각을 길러야 한다.

고딕의 골격이 변화하는 모습을 판별한다는 것은 마치 일란성 쌍둥이를 구분하는 것과 같다. 부모가 아닌 사람들이 일란성 쌍둥이를 구분하는 것은 매우 어렵다. 하지만 부모는 명확히 두 아이를 구분한다. 사랑의 시선으로 아이를 꾸준히 관찰했기에 가능해진 결과다. 폰트도 지속적인 애정과 관심으로 관찰했을 때 비로소 보인다. 본인이 만든 폰트는 몇 글자만 보고도 알 수 있게 된다. 마치 자식같이 느껴지기 때문이다.

아무리 좋은 디자인이라도 이미 누군가가 만들어놓은 폰트와 비슷하다면 공들여 만든 폰트의 의미가 조금은 흐려진다. 새로운 폰트를 디자인하고자 한다면 먼저 출시된 폰트 조사는 필수다.

폰트가 사용자의 요구를 충족시키면 다음에 또 사용하고 싶은 폰트가 된다. 음식점을 창업할 때 맛이든 분위기든 가격이든, 재방문을 할 수 있을 정도의 무기를 가져야 하듯이 말이다. 또한 음식점에서 맛을 낸다고 아주 강한 조미료만 쓴다면 처음에는 맛있다고 느껴도 먹고 난 다음에는 속이 부대끼고 느끼해서 또 먹기 부담스러울 것이다. 폰트도 아주 큰 변화가 아니더라도 충분히 사용자의 마음을 움직일 수 있다. 퀄리티 차이는 디테일에 있다.

골격 설정은 개성 표현의 첫 걸음이다.

골격 설정은 개성 표현의 첫 걸음이다.

골격 설정은 개성 표현의 첫 걸음이다.

골격이 크게 차이가 나면 비로소 형태적 차이가 보인다.

하나의 골격을 선택했다면 최적의 장평도 테스트해 봐야 한다. 장평의 요소와 폰트의 콘셉트가 매칭이 잘되면 더욱 빛을 발휘할 수 있다. 웅장한 느낌의 폰트라면 평체(익스텐디드extended)가 더 어울릴 것이고 날렵한 느낌의 폰트라면 장체가 더 잘 어울릴 것이다. 이처럼 골격의 요소를 정의할 때 골격을 정하고 장평 테스트까지 했다면 골격 설정은 마무리되었다고 할 수 있다.

현대적

↑

골격 설정은 개성 표현의 첫 걸음이다.

골격 설정은 개성 표현의 첫 걸음이다.

골격 설정은 개성 표현의 첫 걸음이다.

골격 설정은 개성 표현의 첫 걸음이다.

골격 설정은 개성 표현의 첫 걸음이다.

중립적

골격 설정은 개성 표현의 첫 걸음이다.

골격 설정은 개성 표현의 첫 걸음이다.

골격 설정은 개성 표현의 첫 걸음이다.

골격 설정은 개성 표현의 첫 걸음이다.

↓

골격 설정은 개성 표현의 첫 걸음이다.

전통적

골격 설정은 개성 표현의 첫 걸음이다.

↓

골격 설정 후 장평 테스트

장체

골격 설정 후 장평 테스트를 해야 한다.

골격 설정 후 장평 테스트를 해야 한다.

골격 설정 후 장평 테스트를 해야 한다.

골격 설정 후 장평 테스트를 해야 한다.

골격 설정 후 장평 테스트를 해야 한다.

중립적

골격 설정 후 장평 테스트를 해야 한다.

골격 설정 후 장평 테스트를 해야 한다.

골격 설정 후 장평 테스트를 해야 한다.

골격 설정 후 장평 테스트를 해야 한다.

평체

골격 설정 후 장평 테스트를 해야 한다.

글줄

골격이 정해지면 글줄을 정해야 한다. 사실 골격과 글줄을 순차적으로 정하는 경우는 드물다. 골격을 설정하면서 글줄도 같이 설정하는 경우가 대부분이다. 하지만 일부러라도 골격과 글줄을 나눠서 점검해 보길 바란다.

글줄이 상단으로 올라갈수록 현대적인 느낌이고 글줄이 잘 정렬되어 보인다. 제목용 폰트인 경우 아무래도 단락이 잘 정리되기에 유리하다. 그러나 윗줄맞춤이 되어 있는 폰트를 본문용으로 사용할 경우 변화가 너무 없고 지루하므로 오랜 시간 읽기 힘들어진다. 말의 높낮이가 전혀 없는 교장선생님의 조회 시간 말씀 같다고 할 수 있다. 소설처럼 긴 문장을 읽어야 하는 본문용으로 윗줄 정렬이 너무 잘된 폰트는 부적합하다.

글자를 판별하는 요소는 대체로 상단에 많이 포진되어 있으므로 가독성에는 중상단 글줄이 유리한 편이다. 옆의 예시처럼 하단을 가렸을 때는 어느 정도 문장을 읽을 수 있지만, 상단을 가렸을 때는 하단을 가렸을 때보다 잘 읽히지 않는다. 사용성과 가독성을 모두 고려할 때는 중상단 글줄이 두 마리 토끼를 잡을 수 있는 글줄이다.

본문용으로 주로 사용하는 폰트라면 중상단보다는 조금 낮은, 거의 중단에 배치해 한 글자가 전체적으로 읽히게 하는 것도 좋은 글줄이라고 할 수 있다. 위에 설명한 것처럼 글줄 라인에 변화가 있고 판별의 요소가 많이 드러나 오랫동안 글을 읽더라도 지루하지 않게 읽을 수 있다.

글줄이 하단으로 쳐지면 윗줄 라인이 무너지면서 정리가 안 된 것처럼 보인다. 익숙한 글줄이 아니라 어색해 보이기도 해서 자주 사용하지는 않는다. 하지만 새로운 아이덴티티를 도출할 때는 유용할 수 있다.

이런 글줄의 특징을 잘 이해하고 내 목적에 부합하는 글줄을 설정해야 한다. 제목용인지 본문용인지 혹은 아이덴티티를 극대화할 것인지, 폰트의 미적인 부분도 잘 어울리는지 또한 복합적으로 고려해야 한다.

하단을 가렸을 때	일상을 바꾸는 한마디

일상을 바꾸는 한마디

상단을 가렸을 때	일상을 바꾸는 한마디

판독의 요소는 하단보다는 상단에 많이 있는 편이다.

상단

↑

글줄은 가독성과 사용성에 많은 영향을 준다.

글줄은 가독성과 사용성에 많은 영향을 준다.

중립적 글줄은 가독성과 사용성에 많은 영향을 준다.

글줄은 가독성과 사용성에 많은 영향을 준다.

↓

하단

글줄은 가독성과 사용성에 많은 영향을 준다.

글줄이 너무 하단에 있으면 윗줄이 들쑥날쑥하게 보여
사용성에 제약을 받는다.

자소 디자인

콘셉트에 맞는 골격과 글줄 설정이 어느 정도 마무리되었다는 건, 건물로 치면 골조 공사가 마무리되었다는 얘기와 같다. 골조 공사가 마무리되면 다음으로는 건물 내부의 인테리어디자인을 해야 한다. 폰트도 마찬가지로 실내장식에 해당하는 자소의 디자인을 순차적으로 진행하면 된다.

ㄱ ㅅ ㅇ ㅈ ㅊ ㅎ 등 자소의 개성을 표현할 요소가 많은 자소가 여럿 있지만, 가장 중요한 자소는 ㅇ이다. 앞서 말한 대로 사람의 인상을 70퍼센트 이상 좌우하는 눈 같은 역할을 하는 게 폰트에서는 ㅇ이기 때문이다(84쪽). 같은 골격이라도 옆의 예시처럼 정원이냐, 타원이냐, 직선이 있냐에 따라 느낌이 상당히 달라진다. 정원에 가까운 ㅇ일수록 어린아이의 눈처럼 폰트의 연령이 낮아지고 현대적인 면으로 변하게 된다. 일반적인 ㅇ의 경우 중립적이고 익숙하다. '익숙함은 가독에 비례한다'는 말이 있다. 가독성만 생각한다면 익숙하고 중립적인 ㅇ을 선택하면 된다. 골격에 꽉 차거나 직선이 가미된 ㅇ은 단단하고 어른스럽게 느껴진다.

처음부터 정원의 ㅇ을 선택할 예정이었다면 공간에 여유가 있는 골격을 선택하는 게 궁합도 좋고 표현에 있어 유리한 면이 많다. 꽉 찬 골격에 정원의 ㅇ을 표현한다면, 전통적인 골격에 현대적인 정원을 선택한 셈이니 궁합도 좋지 않지만 표현하기가 상당히 힘들 것이다. 그럼에도 궁합이 맞지 않는 요소를 잘 어울리게 표현하면 새로운 아이덴티티를 도출할 방법이 된다.

ㅇ의 변화에 따른 느낌은 개개인이 다를 수 있고 골격처럼 시대에 따라 다를 수 있지만, 폰트의 인상에 뚜렷한 영향을 미친다는 건 확실하다. 자소에 아이덴티티를 부여할 때 제일 먼저 ㅇ에 여러 변화를 주면 큰 효과를 볼 수 있다. 큰 비중을 차지하는 만큼 신중하게 선택해 제작해야 한다.

이응 이응 이응

Young, 현대적 ← 중립적 → Old, 전통적

이이이이이이이이이이이

골격에 따라 다양한 형태의 ㅇ을 시도해 균형감과 완성도를 봐야 한다.

Young, 현대적

↑

중립적

이응은 사람의 눈과 같이 폰트의 개성 표현에 가장 큰 역할
이응은 사람의 눈과 같이 폰트의 개성 표현에 가장 큰 역할
이응은 사람의 눈과 같이 폰트의 개성 표현에 가장 큰 역할
이응은 사람의 눈과 같이 폰트의 개성 표현에 가장 큰 역할
이응은 사람의 눈과 같이 폰트의 개성 표현에 가장 큰 역할
이응은 사람의 눈과 같이 폰트의 개성 표현에 가장 큰 역할
이응은 사람의 눈과 같이 폰트의 개성 표현에 가장 큰 역할
이응은 사람의 눈과 같이 폰트의 개성 표현에 가장 큰 역할
이응은 사람의 눈과 같이 폰트의 개성 표현에 가장 큰 역할
이응은 사람의 눈과 같이 폰트의 개성 표현에 가장 큰 역할

↓

Old, 전통적

자소 디자인 중 가장 중요한 ㅇ의 형태를 정하고 난 후에는 폰트의 개성에 영향을 많이 주는 ㄱ ㅅ ㅈ ㅊ처럼 곡률이 있는 자소를 디자인하면 좋다. 사람으로 치면 콧날이나 얼굴의 외곽 형태 같은 것이라고도 할 수 있다. 눈, 코, 입을 하나하나 보면 예쁘지만 조합해 놓으면 예뻐 보이지 않는 사람이 있듯이, 폰트도 아무리 예쁜 자소의 모음이라도 서로 조화롭지 않으면 별로 호감이 가지 않는 폰트가 된다.

정해진 ㅇ 꼴의 형태와 조화롭게 어울리도록 ㅇ 꼴의 요소를 나머지 자소에도 적용하면 잘 어울릴 수 있다. 예를 들어 ㅇ 꼴이 정원이면 ㅅ의 경우 좀 더 도식적이고 정제된 곡선을 사용했을 때 잘 어울리고 직선형 ㅇ이면 ㅅ의 경우 직선이 가미된 형태로 제작하면 잘 어울릴 수 있다.

ㅅ ㅈ은 크게 대칭형, 비대칭형, 손글씨형 등으로 나눌 수 있다. 자소의 형태도 먼저 큰 분류로 원하는 형태를 찾고, 그 뒤에 다시 꼼꼼하게 미세 조정을 하면서 새로운 형태를 도출해 낼 수 있다. ㅅ ㅈ의 형태가 정해지면 나머지 자소에도 잘 어울릴 수 있게 ㅅ ㅈ에 반영된 요소를 적용하면 된다.

골격, 글줄, 자소 등 여러 요소를 잘 조합하면 무궁무진한 경우의 수가 나오고 새로운 디자인을 할 수 있게 된다. 앞서 말했듯이 많은 기업 전용 폰트를 제작할 때 아이덴티티를 도출하기 위해 사용한 특급 레시피다.

패션도 언뜻 어색해 보이는 것들을 조합해 새로운 유행을 창조하듯이, 폰트도 꼭 어울리게만 디자인해야 한다는 법칙은 없다. ㅇ과 골격의 관계처럼 서로 어울리지 않는 요소를 조합해 보는 것도 새로운 아이덴티티를 도출할 때 좋은 방법이다. 이런 프로세스로 기획 회의를 진행했을 때 클라이언트와 우리 디자인팀 모두 상당히 만족스러운 결과물을 얻을 수 있었다. 아이데이션이 잘 풀리지 않고 막혀 있다면 이런 방법을 한번 사용해 보면 전혀 생각지 못했던 아이디어가 나올 수도 있다.

118

대칭형

제시 제시 제시 제시 제시 제시
형태 1 형태 2 형태 3 형태 4 형태 5 형태 6

제시 제시
형태 2-1 형태 3-1

비대칭형

제시 제시　　제시 제시
형태 7 형태 8　　형태 9 형태 10

제시　　제시 제시
형태 8-1　　형태 9-1 형태 10-1

손글씨형

제시
형태 11

게 게 게 게 게 게
형태 1 형태 2 형태 3 형태 3-1 형태 4 형태 4-1

자소를 최대한 다양하게 디자인해 폰트 콘셉트에 맞는 형태를 찾아야 한다.

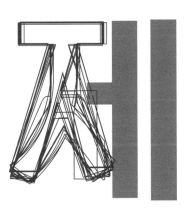
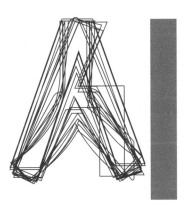

제시 제시 제시

형태 1 형태 2 형태 2-1

제시 제시 제시

형태 3 형태 3-1 형태 4

제시 제시 제시

형태 5 형태 6 형태 7

제시 제시 제시

형태 8 형태 8-1 형태 9

형태 2, 형태 7을 선택해 더욱 심도 있는 디테일을 연구한다.

제시 제시 제시

형태 9-1 형태 10 형태 10-1

제시

형태 11

게 게 게

형태 1 형태 2 형태 3

게 게 게

형태 3-1 형태 4 형태 4-1

자소 디자인의 다양한 형태를 파생한 안 중에 더 발전해 보고 싶은 안이 있다면 그 안을 선택해 더욱 디테일하게 파생해 볼 수 있다. 조각이나 데생을 할 때처럼 크게 형태를 잡은 뒤 세밀하게 형태를 가다듬는 작업이다. 간혹 초보 디자이너들의 아이데이션에 조언할 때 조금 더 깊이 있는 디자인을 할 수 있는데 중간에서 머문 디자인으로 제출하는 경우가 많다. 콘셉트에 따라 조금 거친 형태로 마무리하는 게 맞을 때도 있지만, 확인하는 차원에서 디자인하고 판단해 보면 원하는 결과물을 얻을 수 있다.

형태 2

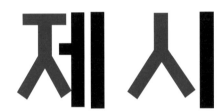

곡률을 많이 줄 경우 →

형태 2안

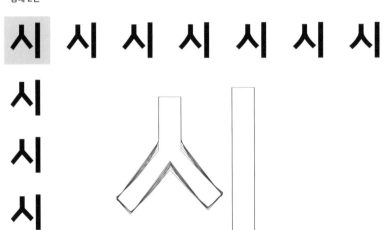

↓ 연결 지점이 낮아질 경우

10미터 정도 파야 뭔가 나올 거 같은데 고작 1미터 파고 최선이라고 하는 걸 자주 본다. 잘못된 선택이라도 끝까지 파면 다음엔 더욱 정확한 곳을 필요한 만큼의 깊이로 파게 된다. 누가 더 많은 시행착오를 겪어보느냐에 따라 발전 속도도 다르다. 여행을 가도 잘못된 길로 들어섰을 당시에는 많이 힘들었지만 여행을 마치고 집에서 돌아보면 잘못된 길에서 고생한 일이 기억에 오래 남는 것과 비슷한 이치다. 지금 시작하는 폰트 디자이너라면 가능한 한 많은 시행착오를 겪어보라고 말하고 싶다. 아래 예시처럼 선택한 자소를 디테일하게 다듬어 보자.

형태 7

제 시

곡률을 많이 줄 경우

형태 7안

시 시 시 시 시 시 시 시

시

시

시

연결 지점이 낮아질 경우

획 디자인

자소 디자인이 마무리되면 이음줄기(획 디자인) 연구를 진행한다. 자소 디
자인에서 ㅇ 꼴과 ㄱ ㅅ ㅈ ㅊ ㅋ ㅎ의 디자인이 확정되었다면 이음줄기도
같은 개념으로 디자인해야 한다. 이음줄기의 기울기와 디자인이 정해지면
자음 ㄴ ㄷ ㄸ ㄹ ㅌ ㅍ뿐 아니라 모음 ㅘ ㅚ ㅢ ㅝ ㅟ ㅗ ㅙ ㅞ도 같은 디자인
요소로 진행하는 것이 좋다.

앞서 상식 부분에서 말한 것처럼 이음줄기와 모음 사이를 떨어뜨릴지
붙일지를 정해야 한다(42쪽). 떨어뜨리면 여백에 여유가 생기고 시원한 느
낌이 들며, 붙이면 덩어리감이 잘 느껴진다. 두 경우를 모두 적용해 보고 콘
셉트에 맞는 디자인을 선택하면 된다. 이때 ㅘ ㅚ ㅢ ㅟ ㅙ와 ㅝ ㅞ는 구분
해 디자인하는 게 가독성에 유리하다. 이음줄기가 붙어 있는 디자인이라도
ㅝ ㅞ는 떨어뜨리는 것이 판별에 유리하다는 말이다.

자소와 획을 통일성 있게 디자인하는 게 원칙이지만, 때로는 새로운 아
이덴티티 도출을 위해 일부러 자소 디자인과 다르게 디자인할 수도 있다.
모르고 다르게 하는 것과 알면서 다르게 하는 것은 큰 차이가 있다. 간혹 요
소의 관계를 고려하지 않고 디자인하는 경우가 있는데, 전체를 생각하지
못하는 초보 디자이너들이 그런 실수를 자주 한다. 새로운 개성 표현을 할
것인가? 조화롭고 가독성 높은 디자인을 할 것인가? 잘 고려해 디자인해
야 한다.

이음줄기가 떨어지는 경우

이음줄기가 붙는 경우

이음줄기에 변화를 주면 폰트의 성격을 효율적으로 조율할 수 있다.

스킨 효과

스킨 효과는 폰트의 피부 같은 부분이 변화하는 효과를 의미하는, 내가 만든 용어다. 세리프와는 또 다른 성격인데 직관적으로 설명할 별다른 단어가 마땅히 생각나지 않기도 해서 만들어낸 말이니, 다른 좋은 용어가 있다면 그것을 사용해도 좋다.

모든 디자인 요소가 정리되면 어떤 스킨 효과가 어울릴지 고민해 봐야 한다. 처음부터 스킨 효과를 우선으로 하는 디자인도 있지만, 스킨 효과와 가독성은 반비례한다고 해도 과언이 아니다. 스킨 효과를 더하면 더할수록 그만큼 시선을 뺏기기 때문이다.

일반적인 고딕을 디자인할 때 차별화하려면 오로지 골격으로 승부를 봐야 하지만, 기업 전용 폰트처럼 아이덴티티가 중요한 폰트는 스킨 효과가 매우 중요한 요소가 된다. 음식을 만들 때 적재적소에 알맞은 정도의 조미료가 필요하듯이, 스킨 효과라는 조미료도 디자인이 돋보이도록 잘 사용해야 한다. 조미료가 잔뜩 들어간 음식은 처음 먹을 때는 자극적이고 맛있지만 매일 먹으면 금방 질린다. 폰트도 비슷한 속성이 있어서 오래, 자주 사용되려면 기본에 충실한 폰트에 스킨 효과를 딱 알맞은 정도로 절제해 디자인해야 한다.

세리프와 스킨 효과는 큰 틀에서는 같은 영역에 있어도 약간의 차이가 있다. 세리프가 들어가면 명조의 성격을 가지게 된다. 세리프의 다양한 형태를 따로 연구한다면 그것만으로도 매우 큰 영역이기에, 이 책에서는 고딕의 스킨 효과만을 다루겠다.

예시의 스킨 효과는 극히 일부다. 마라탕처럼 아주 맛이 강한 폰트도 필요하고, 매일 먹는 집밥 같은 폰트도 필요하다. 다양한 스킨 효과를 깊이 있게 연구해 보길 바란다.

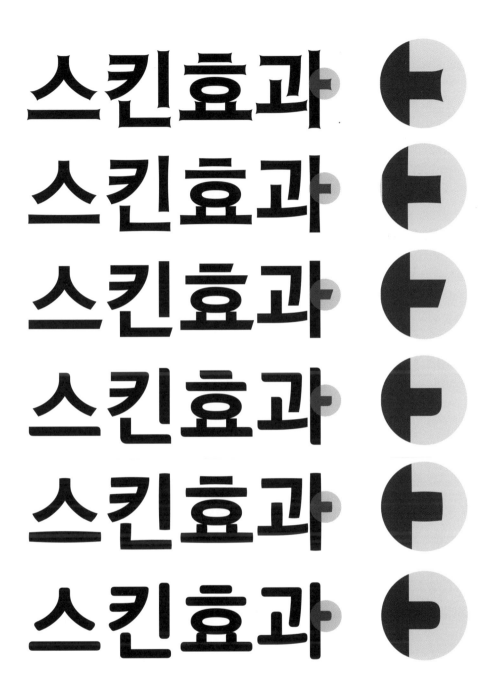

아이덴티티를 형성할 때 스킨 효과는 매우 효과적인 방법이지만 남용하면 좋지 않다.

스킨 효과는 골격 변화, 즉 획의 중심을 가로지른 골격에 영향을 주는 요소
와 약간의 차이가 있다. 스킨 효과는 골격에는 영향을 거의 주지 못한다. 옆
의 예시처럼 골격을 굴리면 고딕에 약간의 속도감이 생긴다. 스킨 효과는
골격에 영향을 주지 못하므로 속도감에 변화가 생기지는 않는다. 직선적인
꺾임의 경우에도 골격에 영향을 주는 정도와 약간의 스킨 효과에는 차이가
있다. 스킨 효과와 골격 변화, 이 두 가지 요소를 적절히 섞어서 사용한다면
아이덴티티 도출에 유효한 도움을 받을 수 있다.

거듭 말했듯이 이런 요소는 가독성에 크게 영향을 준다. 본문용 폰트처
럼 작게 사용될 때는 좋지 못한 결과가 나올 때가 많다. 또한 모바일 화면
같은 디바이스 환경에서도 계단 현상이 발생해 깨끗하지 않게 보이는 경향
도 있다. 하지만 시선을 모으는 게 목적인 제목용 폰트는 골격으로만 개성
을 표현하는 게 한계가 있으므로 적극적으로 잘 활용해야 한다. 특히 기업
전용 폰트의 경우 해당 기업의 정체성을 적극적으로 홍보하는 게 목적이
다. 기획할 때마다 아이덴티티와 사용성의 접점을 찾기 위해 때로는 담당
자들과 언쟁하면서까지 많은 에너지와 시간을 들여 기획한다. 반복되는 얘
기지만 콘셉트에 맞는 유효하고 적절한 디자인 요소는 필수적이나 남용해
서는 안 된다. 가독성과 활용성도 확보할 수 있도록 유의하며 디자인하자.

스킨 효과

스킨 효과는 골격에 영향을 주지 않는다.

골격 굴림

골격 굴림은 골격에 영향을 줘 속도감에 변화가 생긴다.

굵기 세트

제작한 기본 폰트가 어떤 굵기 세트일 때 가장 사용성 높은지를 고민해야한다. 다양한 굵기가 무작정 좋다기보다 폰트 디자인에 따라 한두 가지 굵기여도 좋은 폰트가 있고 열 가지 이상의 굵기일 때 더 좋을 때가 있다.

당연하지만 기본형 폰트는 굵기가 다양한 게 사용성이 높다. 제목용처럼 돋보일 용도만 있는 디자인이라면 조금은 굵은 게 유리하고, 본문용 폰트라면 본문과 제목을 같이 고려하면 좋다.

특히 요즘은 모바일 화면의 환경을 꼭 고려해야 한다. 데스크톱 컴퓨터 모니터의 환경과는 다르다. 모바일은 이미 종이 인쇄를 넘어서는 고해상도 환경이기에 본문용 폰트의 굵기가 예전보다 굵어지는 추세다. 예전에 제작한 굴림이나 바탕체를 요즘 모바일 환경에 그대로 적용해 보면 매우 가늘게 보인다. 데스크톱 컴퓨터 모니터의 해상도도 많이 좋아져서 PC용 폰트도 예전보다는 굵게 제작하지만, 아직은 모바일 화면과 차이가 있다. 주로 어디서 사용하는지도 굵기 설정에 중요한 요소 중 하나다. 기술이 발전함에 따라 화면 해상도가 달라지니 그에 발맞춰 해상도별 최적 굵기의 연구가 필요하다.

앞서 말한 베리어블폰트(104쪽)의 경우 이 문제점을 해결할 폰트라 할 수 있다. 앞으로 베리어블폰트가 사용될 환경이 조성되고 당연히 사용자가 원하는 굵기를 아주 미세한 단계까지도 조절해서 쓰는 시대가 올 것이라고 했지만, 당장은 환경도 조성되지 않았고 사용자도 최적의 굵기가 무엇인지 잘 모른다. 목적에 맞는 굵기를 선택하는 게 익숙하지 않다는 문제도 있다. 한동안은 디자인과 어울리는 최적의 굵기 세트를 폰트 디자이너가 정해줘야 한다.

사용 용도와 환경을 고려한 굵기 세트를 정해야 한다

사용 용도와 환경을 고려한 굵기 세트를 정해야 한다

사용 용도와 환경을 고려한 굵기 세트를 정해야 한다

사용 용도와 환경을 고려한 굵기 세트를 정해야 한다

사용 용도와 환경을 고려한 굵기 세트를 정해야 한다

사용 용도와 환경을 고려한 굵기 세트를 정해야 한다

사용 용도와 환경을 고려한 굵기 세트를 정해야 한다

사용 용도와 환경을 고려한 굵기 세트를 정해야 한다

사용 용도와 환경을 고려한 굵기 세트를 정해야 한다

사용 용도와 환경을 고려한 굵기 세트를 정해야 한다

사용 용도와 환경을 고려한 굵기 세트를 정해야 한다

사용 용도와 환경을 고려한 굵기 세트를 정해야 한다

사용 용도와 환경을 고려한 굵기 세트를 정해야 한다

사용 용도와 환경을 고려한 굵기 세트를 정해야 한다

사용 용도와 환경을 고려한 굵기 세트를 정해야 한다

사용 용도와 환경을 고려한 굵기 세트를 정해야 한다

사용 용도와 환경을 고려한 굵기 세트를 정해야 한다

사용 용도와 환경을 고려한 굵기 세트를 정해야 한다

영문 디자인
기획 프로세스

한글 폰트를 만들 때 영문이 꼭 세트로 있어야 한다는 건 이미 알 것이다. 영문만 있는 폰트를 만들 때는 꼭 고려하지 않아도 되지만, 한글과 함께 쓰기 위해 만든 영문은 한글과의 관계를 고려해서 제작해야 한다. 간혹 영문 전용 폰트와 한글 폰트를 혼용해 사용하면서 굵기, 크기, 위치 이 세 요소가 너무 어색한 경우를 보았다. 영문을 변형할 수 없는 사용 환경이었을지도 모르지만, 대부분 문제의식 자체를 느끼지 못하고 사용하는 것 같았다.

　한글에 속한 영문의 기획 프로세스는 '굵기→크기→위치→자소 디자인→스킨 효과→굵기 세트' 순이다. 한글 디자인 기획 프로세스와 비슷한 방법으로 점검한다. '글줄'이 '위치'로 바뀐 정도다. 각 프로세스는 한글과 함께 순차적으로 진행할 수도, 한 번에 모든 것을 고려해 진행할 수도 있다. 중요한 건 영문 디자인 기획 프로세스를 정확히 알아둬야 한다는 것이다.

　한글 제작 초기에 이정표처럼 기준을 잡아주는 글자가 있다. 디자이너마다 다르겠으나 보통 마 맘 모 몸이다. 그리고 영문의 경우 H h p o를 대표 글자로 꼽을 수 있다. 이런 대표 글자를 표본으로 위 과정을 거치면 크게 무리가 없다. 다만 이런 대표 글자는 각자의 기준에 맞게 디자이너가 결정할 몫이다. 해당 글자가 대표 글자가 아니라고 생각할 경우 다른 글자를 이용해서 위 과정을 거쳐도 상관없다.

영문, 한글 제작 시 대표 글자

마맘 Hhpo
모몸 Hhpo

디자이너마다 다른 대표 글자를 선정해도 된다.

영문 프로세스

굵기	크기	위치	자소 디자인	스킨 효과	굵기 세트
굵기	**크기**	위치	자소 디자인	스킨 효과	굵기 세트
굵기	크기	**위치**	자소 디자인	스킨 효과	굵기 세트
굵기	크기	위치	**자소 디자인**	스킨 효과	굵기 세트
굵기	크기	위치	자소 디자인	**스킨 효과**	굵기 세트
굵기	크기	위치	자소 디자인	스킨 효과	**굵기 세트**

굵기

영문을 만들 때는 한글과 혼용을 고려해 먼저 크기를 맞춘다. 크기가 변화하면 굵기가 변화하니 거의 동시에 고려하면서 제작해야 한다.

한글은 없고 영문만 있는 라틴 폰트는 대·소문자의 굵기를 어느 정도 차이 나게 설정하는 경우가 많다. 한글과 혼용되는 영문은 대·소문자의 굵기 차이를 적게 주는 게 유리한 면이 많다. 한글과 대문자만 같이 쓰일 때도 있지만, 한글과 소문자가 혼용되는 경우도 많기 때문이다. 굵기 차이가 크게 나면 한글과 대문자만 혼용할 때는 굵기가 괜찮아 보이다가도 한글과 소문자만 혼용할 때는 소문자의 굵기가 많이 가늘어 보일 수 있다. 특히 제목용 폰트는 크게 사용하므로 차이도 더 크게 보인다. 대문자와 소문자의 굵기 차이를 적게 줘야 한글과 혼용할 때 회색도가 적절해 보인다.

주로 본문용으로 쓰이는 경우라면 작게 사용하기에 굵기 차이가 커도 대체로 괜찮다. 작게 사용될 경우 소문자의 공간이 작으므로 상대적으로 뭉쳐 보일 수 있다. 일부러라도 조금 더 굵기 차이를 주는 것이 좋다.

어떤 용도로 사용하느냐에 따라 굵기 차이를 얼마나 주는 것이 좋을지 고려하면서 만들어야 한다. 내 경우 대·소문자의 굵기 차이가 적게 나도록 제작하는 편이다. 또한 대문자>한글>소문자 순으로 미세한 굵기 차이를 둔다. 일부러 영문을 강조하고 싶은 경우도, 한글을 더 돋보이게 하고 싶은 경우도 있을 수 있다. 일반적으로 사용성이 높은 폰트라면 고른 회색도가 유리한 것은 확실하다. 디자이너가 사용 용도를 고려해서 결정해야 한다. 모든 디자인은 디자이너가 결정할 몫이다.

Rix신고딕

헬베티카
Bold

영문 전용 폰트는 대문자와 소문자의 굵기 차이가 많이 난다.

Rix신고딕
Bold

맘 Hhp 모

Rix신고딕
Medium

맘 Hhp 모

**한글 전용 폰트의 영문은 대문자와 소문자의 굵기 차이를 적게 줘
회색도를 고르게 하는 편이다.**

크기

다른 문자를 혼용할 때 어떤 크기로 설정을 해야 하느냐에 정답은 없지만, 우리가 그동안 써온 습관이나 그래픽적인 면에서 안정감을 느끼게 하는 근사치는 있을 수 있다. 영문의 획수는 한글보다 적어서 한글과 똑같은 크기로 설정하면 너무 크게 보인다. 앞서 말한 그와 뺄의 관계와 같다고 할 수 있다(62쪽). 당연히 영문의 크기는 한글보다 작아야 한다.

또한 한글과 영문의 크기 관계는 한글 골격에 영향을 받는다. 한글이 여백 많고 자소의 크기가 작게 형성된 골격이라면 영문도 작아져야 한다. 반대로 한글이 여백 없고 꽉 찬 골격이라면 영문도 그에 맞춰 커져야 한다.

한글의 폭이 넓은 평체로 되어 있는지, 폭이 좁은 장체로 되어 있는지에 따라서도 영문 크기는 다르게 설정될 수 있다. 또한 제목용으로 주로 쓰이느냐, 본문용으로 주로 쓰이느냐에 따라서도 크기 설정이 바뀔 수 있다. 제목용일 경우 한글과 혼용 시 글줄이 가지런할 수 있게 영문을 한글과 비슷한 크기로 설정하는 게 좋다. 반대로 본문용일 경우 한글과 비슷한 크기면 상당히 커 보여 어울리지 않고, 시선이 머물기 때문에 가독성에도 안 좋은 영향을 끼친다.

이렇듯 한글과 영문의 크기는 한글의 골격, 폭, 용도 등에 따라 다르게 설정한다. 많은 시행착오와 고민을 거듭하고 사용자의 입장에서 보며 신중하게 설정하는 것이 좋다. 가령 인체 소묘를 한다면 작가에 따라 다른 비율을 가질 것이다. 폰트도 각자의 감각에 따라 의도를 가지고 한글과 영문의 크기 비율을 정해야 한다. 여러 크기로 한글과 비교해 가면서 용도와 콘셉트에 딱 맞는 비율을 열심히 찾아보자.

한글 골격에 맞는 English의 크기SIZE설정을 해야 한다.

한글 골격에 맞는 English의 크기SIZE설정을 해야 한다.

한글 골격에 맞는 English의 크기SIZE설정을 해야 한다.

한글 골격에 맞는 English의 크기SIZE설정을 해야 한다.

한글 골격에 맞는 English의 크기SIZE설정을 해야 한다.

한글 골격에 맞는 English의 크기SIZE설정을 해야 한다.

한글 골격에 맞는 English의 크기SIZE설정을 해야 한다.

한글 골격에 맞는 English의 크기SIZE설정을 해야 한다.

한글 골격에 맞는 English의 크기SIZE설정을 해야 한다.

한글 골격에 맞는 English의 크기SIZE설정을 해야 한다.

위치

단계를 나눠놓긴 했지만 한글과 영문의 크기 관계를 정할 때 위치도 같이 고려해야 한다. 한글에 포함된 영문은 한글과의 크기·위치를 맞추기 위해 일반적인 라틴알파벳 폰트의 베이스라인보다 밑에 위치해 있다. 어도비 프로그램 등에서 한글 폰트와 라틴알파벳 폰트를 혼용할 때 크기·위치 변화 없이 사용하면 한글에 비해 작고 한글보다 높은 위치에 있는 영문을 보게 될 것이다. 혹시라도 혼용한다면 크기·위치를 잘 맞춰 사용하길 바란다.

굵기를 설정할 때와 마찬가지로 위치를 정할 때 반드시 한글＋대문자, 한글＋대·소문자, 한글＋소문자의 상황을 고려해야 한다. 또한 용도에 따라 위치도 달라질 수 있다. 주로 제목용이고 대문자와 자주 혼용한다면 기준보다 조금 내려가는 게 좋다. 본문용이고 소문자 위주로 사용한다면 전체적으로 좀 더 올라가는 게 좋은 위치가 된다. 특히 소문자에는 j g q p y 처럼 베이스라인 아래로 내려오는 형태가 많아서 더욱 처져 보일 수 있다.

각각 다른 문자고 워낙 변수가 많기에 크기 요소처럼 정확한 정답은 없다. 앞서 말한 대로 최대한 사용자의 입장에서 시선이 자연스럽게 지나갈 수 있는 범위의 근사치를 찾아 디자인해야 한다. 이미 출시되어 많은 이가 사용하는 폰트들의 크기와 위치를 자주 살펴보고 감각을 익히도록 노력하면 자연스러워 보이는 비율을 찾는 데 도움이 된다.

138

Rix신고딕 노토 산스 헬베티카

맘 H H H

베이스라인

영문만 있는 폰트는 대부분 베이스라인을 기준으로 위치한다.

소문자만 고려한 위치

KOREA 대한민국 Korea 평창 Olympic game 스포츠

대·소문자를 같이 고려한 위치

KOREA 대한민국 Korea 평창 Olympic game 스포츠

대문자만 고려한 위치

KOREA 대한민국 Korea 평창 Olympic game 스포츠

대문자만 있을 때, 대·소문자가 같이 있을 때, 소문자만 있을 때의
세 가지 경우의 수를 고려해 위치를 잡아야 한다.

자소 디자인

앞서 한글에서 형태에 특징을 부여하기 쉬운 자소로 ㄱ ㅅ ㅇ ㅈ ㅊ ㅎ이 있고 그중 ㅇ은 사람의 눈처럼 인상을 좌우하는 가장 중요한 요소라고 했다(116쪽). 영문에서 특징을 부여하기 쉬운 알파벳은 G O R Q a g o k t 등이다.

그중 대·소문자의 O o가 한글의 눈 같은 역할을 하기에 무엇보다도 중요하다. 한글 ㅇ의 콘셉트를 영문 대·소문자 O o에 적용하면 디자인적으로 서로 잘 어울리게 하기 쉽다. 옆의 예시는 한글과 영문을 매칭한 것이다.

영문 대·소문자 O o를 정의하고 나머지 알파벳의 특징을 한글과 맞춰주면 이질감 없이 같은 패밀리로 느끼게 할 수 있다. 아래의 예시는 아프로파이낸셜의 전용 폰트다. 한글 아의 ㅇ과 영문 대문자 O의 콘셉트를 맞추고 A 형태도 획 디자인을 맞춰서 같은 패밀리로 느끼게 했다.

APRO
아프로

아프로파이낸셜 전용 폰트

한글 ㅇ의 콘셉트를 영문의 대·소문자 O o에 적용하면 디자인적으로
서로 잘 어울리게 하기 쉽다.

아름다운 Gothic

아름다운 Gothic

아름다운 Gothic

스킨 효과

기본형 고딕에서 스킨 효과는 거의 활용하지 않지만 스킨 효과가 들어가
있는 경우 영문에도 그대로 적용되어야 한다. 한글에 있는 요소를 영문에
똑같이 적용하는 데 한계는 있지만, 최대한 사용성에 지장이 가지 않는 한
도 내에서 적용해 주면 하나의 패밀리 폰트로 보인다.

영문은 구조가 단순해 한글보다는 스킨 효과를 주기가 자유롭다. 한글
에 쓴 스킨 효과가 영문에서 어울리기도, 어울리지 않기도 한다. 한글이 주
는 다양한 느낌이 영문의 단순한 구조로 인해 너무 심심해 보일 때도 있다.
내 경우 영문 디자인을 진행할 때 한글에 적용한 모든 요소를 영문에도 적
용해 보고 조금씩 요소를 빼면서 둘을 맞추는 작업을 한다.

옆의 예시는 한글과 영문의 스킨 효과를 일치시킨 네파와 현대카드다.
네파의 경우 한글에 바람이 날리는 모습을 형상화한 스킨 효과를 적용했고
이를 바탕으로 영문에 같은 스킨 효과를 적용했다. 현대카드의 경우 신용
카드 콘셉트로 외국 폰트 회사에서 영문이 먼저 디자인되었고, 이를 바탕
으로 한글을 제작했다. 한글에 맞춰 영문이 제작된 게 아니라 영문에 맞춰
한글이 제작된 경우다. 기업 전용 폰트의 경우 간혹 이런 경우가 있고, 외국
회사에서 의뢰가 들어올 때도 이런 일들이 일어나곤 한다.

오른쪽의 두 가지 샘플에서는 스킨 효과를 맞추는 디자인을 했다면, 바
로 앞의 쪽에서 예로 든 아프로파이낸셜의 경우 획의 골격을 맞추는 디자
인을 한 것이다. 한글 프로세스에서 설명한 것처럼(128쪽) 차이를 둬서 생
각해야 한다.

NEPA
네파

한글에 적용되어 있는 스킨 효과를 영문에 적용한 예

English
현대카드

영문에 적용되어 있는 스킨 효과를 한글에 적용한 예

굵기 세트

모든 과정과 요소가 다 적용되었다면 영문의 굵기가 고르게 제작되었는지를 점검하고 한글과 대응할 수 있는 굵기 세트를 모두 만들어야 한다. 이때 가장 중요한 것은 회색도다. 일반적으로 가장 가느다란 굵기인 신thin이나 헤어라인hairline의 경우 한글과 굵기를 똑같이 맞추면 되므로 회색도를 맞추기도 쉽다. 굵어질수록 회색도를 맞추기도 점점 까다로워진다.

처음 영문 굵기 설정 때 말했던 것처럼, 영문이 굵어지면 소문자를 대문자보다 가늘게 해야 한다. 소문자가 대문자보다 형태가 작고 용도가 다르기 때문이다. 본문용일 경우 굵을수록 그 차이가 커진다고 할 수 있다. 오로지 제목용으로만 사용할 예정이라면 대문자와 소문자의 굵기 차이를 작게 주는 것이 좋다. 사용성을 고려해 한글과 영문 굵기 설정에 많은 시간과 노력을 들여 테스트해야 한다.

한글과 English

한글과 English

한글과 English

한글과 English가 같은 회색도로 보이게 점검해야 한다.

한글과 English가 같은 회색도로 보이게 점검해야 한다.

한글과 English가 같은 회색도로 보이게 점검해야 한다.

한글과 English가 같은 회색도로 보이게 점검해야 한다.

한글과 English가 같은 회색도로 보이게 점검해야 한다.

한글과 English가 같은 회색도로 보이게 점검해야 한다.

한글과 English가 같은 회색도로 보이게 점검해야 한다.

한글과 English가 같은 회색도로 보이게 점검해야 한다.

한글과 English가 같은 회색도로 보이게 점검 해야 한다.

한글과 English가 같은 회색도로 보이게 점검해야 한다.

한글과 English가 같은 회색도로 보이게 점검해야 한다.

한글과 English가 같은 회색도로 보이게 점검해야 한다.

한글과 English가 같은 회색도로 보이게 점검해야 한다.

한글과 English가 같은 회색도로 보이게 점검해야 한다.

한글과 English가 같은 회색도로 보이게 점검해야 한다.

한글과 English가 같은 회색도로 보이게 점검해야 한다.

한글과 English가 같은 회색도로 보이게 점검해야 한다.

한글과 English가 같은 회색도로 보이게 점검해야 한다.

한글과 English가 같은 회색도로 보이게 점검해야 한다.

지금까지 한글과 영문 디자인 기획 프로세스를 살펴보았다. 일반적으로는 프로세스를 순차적으로 진행하기보다 한 번에 모든 것을 고려해 아이데이션을 진행하는 경우가 많다. 물론 나도 자주 그랬다. 하지만 앞의 프로세스를 이해하면 좀 더 체계적으로 접근하는 데 도움이 될 것이다. 어떤 방법을 취하든 디자이너가 가고자 하는 길을 정확히 가면 된다. 즉 사용 용도를 생각하며, 전달하고자 하는 의도를 폰트에 잘 표현해 디자인하는 것이다.

폰트 디자이너의 숙명은 선택받는 폰트를 만드는 것이다. 누군가 내가 디자인한 폰트를 써줘야만 그 폰트가 비로소 생명력을 가진다. 아무리 좋은 디자인이라도 사용자가 선택해 주지 않는다면 상업용 폰트로서의 가치는 없다. 개인 소장 작품이라는 의의만 두게 된다는 말이다.

폰트 디자이너도 소설가나 작곡가처럼 전달하고 싶은 메시지가 있을 것이다. 그러려면 폰트 전체를 파악하고 컨트롤해야 가능하다. 초보 폰트 디자이너는 하다 보니 디자인이 나오는 경우도 있고, 폰트 전체를 컨트롤하는 게 아니라 폰트에 오히려 휘둘리는 경우도 많다.

분명히 말하건대, 부분적이고 자극적인 스킨 효과만 강조한 폰트는 단기간에만 사용되어 생명력이 매우 짧은 패스트패션 같은 폰트가 될 확률이 높다. 그런 폰트가 의미가 없다는 것은 아니지만, 내가 만든 자식 같은 폰트가 어떤 폰트로 자리매김했으면 하는지까지 고민하면서 제작해야 한다. 폰트의 매력은 조각이나 회화 작품처럼 긴 생명력을 가졌다는 것이다. 지금 만드는 폰트가 100년 후에도, 혹은 그 이상 사랑받고 사용될 수도 있다. 그런 생각을 가진 디자이너라면 시간에 쫓겨 허투루 디자인하지는 않을 것이다. 나도 내가 제작한 폰트가 나중에 실제로 사용되는 걸 보면서 조금 더 신경 썼으면 어땠을까 하는 아쉬움을 많이 느꼈다.

디자인 기획 프로세스도 디자이너마다 고유한 진행 방법이 있을 테니 옳고 그름은 정해진 건 아니다. 그저 체계적으로 정리된 책이나 논문을 찾아내지 못했던 내가 오랜 경험으로 얻은 노하우를 나름대로 정리한 것으로 이해하면 된다. 조금이라도 시행착오의 시간을 줄이고 폰트 전체를 이해하는 데 도움이 되었으면 한다.

Rak프로세스

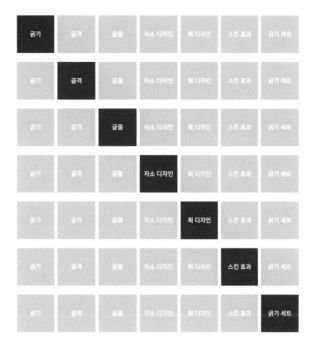

한글 프로세스

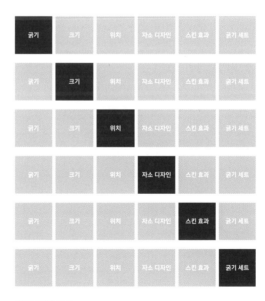

영문 프로세스

3

폰트 디자인
실전 파생

- 한글 실전 파생
- 영문 및 심벌 실전 파생

한글 실전 파생

앞장에서 프로세스를 알아보았다면 이번 장에서는 폰트를 만들 때 파생하는 순서를 알아보려 한다. 이정표라는 말이 있다. 사전적으로 '어떤 일이나 목적의 기준'이라는 뜻이다. 폰트 디자인에서도 이정표를 세우고 시작해야 한다. 폰트 전체를 제작하기 위해 시작할 글자가 필요하다는 것이다.

이정표에 해당하는 기준 글자는 마다. 많은 폰트 디자이너가 폰트 전체를 만들겠다는 마음을 먹고 모듈을 만들 때 처음 만드는 글자는 마라고 할 것이다. 물론 그 전의 아이데이션 단계에선 폰트의 성격을 잘 표현할 수 있는 단어를 이용해 자유롭게 디자인해 보면 된다. 당연히 마도 아이데이션 글자를 이용해 그려야 한다. 마를 처음으로 그리고, 마와 비교하면서 머를 그리고, 그다음 매 모 무 므 뫄 뫼 뭐 등을 서로 비교하고 관계를 맺어가며 폰트를 파생해 나간다. 나는 이를 '일촌 맺기'라고 이름 지었다.

2000년대 중후반, 한국의 초기 소셜 네트워크 서비스인 싸이월드가 부흥하던 시절에 일촌 맺기라는 말도 크게 유행했다. 일촌이라는 것은 엄마와 나, 아빠와 나 정도로 세상에서 제일 가깝고 혈연으로 맺어져 있어 끊을 수 없는 관계를 의미한다. 폰트도 마를 시작으로 11,172자 모두가 일촌을 맺어야 한다. 일촌을 맺어야 한다는 건 글자 하나하나가 각각 독립적이지만 서로 합자가 되었을 때 잘 어우러져야 한다는 말이다. 이를 모듈이라고 한다. 모듈은 폰트를 만드는 규칙이나 설계도라고 할 수 있다.

폰트 디자인이 처음인 사람들은 가부터 순차적으로 만들다가 ㅁ 꼴 정도 왔을 때 이상함을 느끼고 다시 가 꼴로 돌아가서 수정하고 다시 진행하다가 수정하는 일을 반복하는 경우가 많다. 하지만 모듈을 잘 짜놓으면 다시 처음으로 돌아가는 일이 거의 없어진다. 가를 그리면서도 훨이라는 글자로 쓰였을 때를 생각해야 한다. 레터링이나 CI 같은 경우 그 단어 안에서의 최적의 조화만 보면 되지만 폰트는 어떤 글자가 조합될지 모르기에 모든 글자의 합자가 잘 어울릴 수 있는지 검토해야 한다. 집을 지을 때 급하다고 설계도를 대충 그리고 건물을 짓는다고 상상해 보자. 1층을 마무리했는데 그제야 뭔가 잘못된 것을 깨달으면, 허물어서 다시 지어야 하는 난감한 상황이 닥칠 수도 있다.

만드는 글자들의 규칙을 정하기 위해 처음에는 조금 고통스러울 정도로 비교하고 또 비교해 가며 서로 일촌을 맺어줘야 한다. 고통스럽다고 한 이유는 모듈을 정의할 때 정말 신경을 날카롭게 세워야 하기 때문이다. 온 정신을 집중해 작게도 보고, 크게도 보고, 뒤에 나와서도 보고……. 끊임없이 의심해서 규칙을 정하는 시간이 고통스러웠다.

힘들겠지만 모듈을 만드는 시간에 집중하고 잘 정리하면 시행착오의 시간을 줄여 전체 공정 시간을 크게 단축할 수 있다. 잘 정리된 모듈로 글자들을 만들다 보면 후반에는 마치 조각이 맞아떨어지듯이 글자가 딱딱 맞아떨어지며 일순 희열이 느껴진다. 그런 희열을 맛볼 수 있기를 바란다.

일촌 맺기: ㅁ 꼴 / 가로모임 / 민글자

폰트를 처음 만들 때의 기준 글자를 마라고 했다. 마 다음에는 머와 매를 만들며 마 머 매 세 글자가 비슷한 느낌이 날 수 있도록 시각적 크기를 조절한다. 수치적인 폭을 맞추면 획이 많은 글자는 오히려 작게 보이고, 획이 적은 글자들은 크게 보인다. 기본 상식에서 말했듯이 획이 많을 때는 자연스럽게 조금 넓어져야 하고 획이 적을 때는 조금 작아져야 한다(62쪽).

시각적인 크기를 맞추는 것은 가독성을 위해서다. 글자들의 크기가 고르게 보여야 시각적인 흐름이 방해되지 않는다. 갑자기 크게 보이거나 작게 보이면 시선이 멈춰 가독성이 떨어진다. 폰트 콘셉트에 따라 폭이 들쑥날쑥한 폰트가 많이 출시되었지만, 본문용으로는 부적합하다.

사용도 높은 글자인 만큼 먼저 신중하게 모듈을 설정해야 한다. 실제로 마 머 매 세 글자를 넓혔다 줄였다 하면서 감을 익혀 보는 것도 좋다. 너무 미세한 차이로 인해 처음에는 넓고 좁다는 느낌을 받지 못할 수 있지만, 반복해서 보려고 하면 보인다. 각자의 감각에도 기준점을 만드는 작업이다. 지금부터의 작업이 신중하지 못하면 건물을 1층 짓다 부수고 다시 짓는다는 말을 이해할 날이 올 것이다.

마머매
마머매
마머매

마머매
마머매
마머매

마머매

마머매

마머매

마머매

마머매

마머매

다양한 크기로 비교해 가며 최적의 크기 관계를 찾아서 제작해야 한다.

마에 비해 머와 매가 좁아 보이는 예

크기 설정이 잘된 예

마에 비해 머와 매가 넓어 보이는 예

머의 폭이 정의되면 며와 미를 만들면 된다. 그냥 쉽게 머에 가로줄기를 하나 추가해서 며를 만들고, 가로줄기를 빼서 미를 만들어도 된다. 하지만 며는 가로줄기가 추가되는 만큼 ㅁ의 폭을 아주 미세하게 줄여서 디자인하고, 가로줄기를 빼는 미를 만들 때는 ㅁ을 조금 넓히고 전체의 폭을 조금 줄여서 디자인해 보자.

이렇게 작은 차이에 무슨 의미가 있을까 싶을 수도 있다. 실제로 폰트에서 느껴지는 감각 차이가 너무 미세해서 일반인은 전혀 모를 수 있다. 하지만 몇천만 원에 팔리는 포도주는 단지 세월이 오래되어서 비쌀까? 커피도 가격 차이가 몇백 배씩 난다. 미세한 차이라도 아는 사람에게는 크게 느껴진다. 왠지 완성도가 높아 보이고 호감이 가는 폰트는 폰트 디자이너가 아주 작은 부분까지 세세하게 고민해서 만들었을 것이다. 나도 초보일 때 만든 폰트 대부분은 지금 보면 아쉬움이 많이 남는다. 이 책을 읽은 사람이라면 디테일을 심도 있게 고민해 보는 계기가 되었으면 한다.

매가 정의되었다면 기본 상식에서 언급했던 얘기와 위의 디테일을 생각하면서 메를 만들면 된다. 메의 ㅁ 크기도 매와 같은 크기로 할지 조금은 작게 할지 고민해서 제작한다. 먜 몌는 2,350자에 포함되지 않고 사용 빈도도 낮지만, 모듈을 결정할 때는 만들 필요가 있다. 획수가 추가되고 빠지면서 변화되는 공간과 폭의 감을 고려해서 상황에 맞게 최적의 디자인을 해야 한다.

154

상황에 맞는 디테일을 고민해 보자.

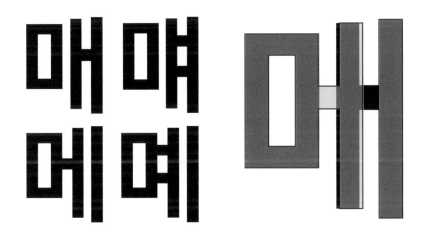

일촌 맺기: ㅁ 꼴 / 가로모임 + 세로모임 / 민글자

마 머 매 세 글자와 비교해 가며 세로모임 모를 설정하고 거기에 맞춰 무 므를 설정한다. 그다음은 복합 모음 순서로 시각적 크기를 맞춰나간다.

가로모임글자와 세로모임글자는 구조가 달라서 시각적인 크기를 맞추기 쉽지 않다. 시각적인 크기를 비슷하게 맞추는 능력은 오롯이 디자이너의 감각에 달렸다. 폰트 디자이너도 일러스트레이터나 회화 작가처럼 각자의 감각으로 디자인하는 것이다. 공간 감각 좋게 만들어 아름답게 느껴지고 호감이 가는 폰트가 있는 반면, 뭔가 어색하고 불편한 느낌이 들어서 호감이 가지 않는 폰트가 있다. 여기서 말하는 감각은 똑같은 크기로 보이게 하는 능력을 얘기하는 것이 아니라 전반적인 감각을 뜻한다.

간혹 폰트 디자인에 도전하는 비전공자의 포트폴리오를 보고는 하는데, 그림을 자주 그리지 않은 사람이라면 공간 감각이 조금 아쉬웠다. 공간 감각은 하루아침에 좋아지지 않는다. 야구를 이제 막 시작한 사람에게 홈런을 치고 시속 150킬로미터로 공을 던져보라고 하는 것과 같다. 그림은 자꾸 연습하면 실력이 늘고 폰트도 마찬가지다. 자꾸 보고자 노력하고 연습해야 공간 감각이 좋아진다. 포기하지 않는 게 무엇보다도 중요하다. 실제로 비전공자 디자이너가 폰트릭스에 입사한 뒤 정말 열정적으로 끈기 있게 연습하고 도전해서 시각디자인 전공자와 다를 바 없는 디자이너로 성장했던 사례가 있다.

아주 사소한 부분을 세심하게 보는 것은 지루하고 힘든 일이다. 하지만 폰트가 완성되고 내가 만든 폰트를 사용해서 나온 누군가의 결과물을 보는 경험을 하면, 지금의 힘든 과정은 눈 녹듯이 사라지고 새로운 에너지가 나온다. 지루하고 힘든 시간이지만 잘 이겨내길 바란다.

156

마모머
마모머
마모머

마모머
마모머
마모머

마모머
마모머
마모머

마모머
마모머
마모머

다양한 크기로 비교해 가며 최적의 크기 관계를 찾아서 제작해야 한다.

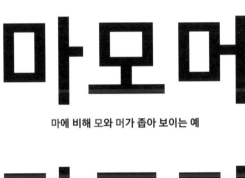

마에 비해 모와 머가 좁아 보이는 예

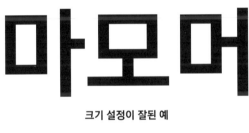

크기 설정이 잘된 예

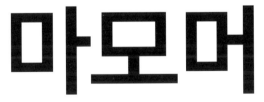

마에 비해 모와 머가 넓어 보이는 예

가로모임과 세로모임의 크기 설정은 폰트 디자인 모듈의 근간이며
건축에서의 기둥과 같다.

마와 모의 관계가 정의되면 모와 마를 나란히 놓고 비교해 가며 무를 만들면 된다. 이때 무의 가로 폭과 글줄을 신경 써서 제작해야 한다. 무를 만들 때 모의 폭을 그대로 이용해서 제작해도 되지만 디테일을 따진다면 무는 높이가 높아져서 받침이 있는 글자의 속성을 조금은 가지게 된다. 그래서 모보다 폭은 약간 넓어져야 하고 획이 많은 몸은 조금 더 넓어져야 한다.

무는 받침이 없는 글자지만 몸과 글줄을 같이 고려해야 한다. 무의 글줄은 몸보다는 높아서는 안 되기 때문이다. 꽉 찬 골격의 폰트의 경우 고민하지 않고 박스에 다 맞추면 되지만 본문용 고딕의 경우 골격이 여유가 있어서 고민 없이 윗선에 맞추면 밑에 공간이 비어 보이고, 그 외에도 여러 다른 문제가 발생할 수 있다. 글줄이 상단에 있느냐 중단에 있느냐에 따라 무의 높이를 신중히 결정해야 한다.

므를 만들 때는 모를 이용해 ㅗ의 세로줄기를 지우고 만들기도 하지만, 디테일을 생각하면 그렇게 쉽게 제작할 수 없다. 모보다 획이 적어서 크게 보이므로 폭을 미세하게 작게 조정하고 글줄도 미세하게 내리면서 —도 살짝 올리면 좋다. 그래야 폭이나 글줄이 시각적으로 고르게 보인다.

정리하자면 모 무 므 몸 폭의 너비 순서는 므<모<무<몸 순으로 미세하게 커지고, 글줄도 순차적으로 올라가야 한다. 모와 므의 차이는 수치적으로는 정말 미세하게 차이를 두어야지, 지나치게 차이를 두면 오히려 이상해지니 시각적으로 보면서 조율해야 한다. 앞서 얘기한 것처럼 세세한 고민 없이 습관적으로 폰트를 만들면 발전이 있을 수 없다. 위의 요소를 고려하지 않고 똑같은 크기나 폭으로 만드는 폰트도 있다. 하지만 이런 경우에도 기본을 알아야 정확한 콘셉트와 의도로 만들 수 있다.

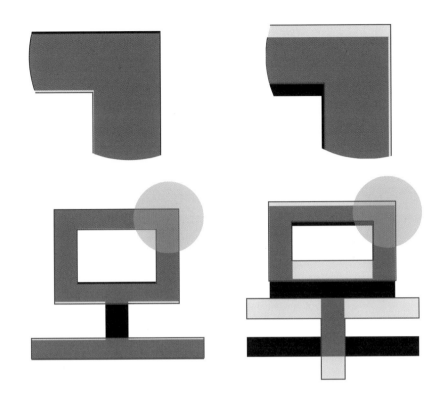

모 무 므 세 글자의 폭을 미세하게 다르게 설정해야 한다.

글줄의 높이를 미세하게 다르게 해야 안정적인 글줄이 된다.

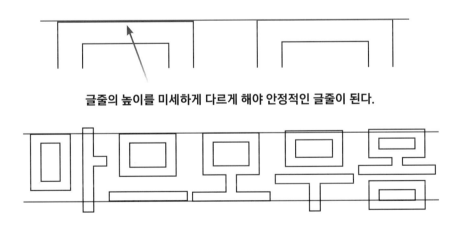

일촌 맺기: ㅁ 꼴 / 가로모임＋섞임모임＋세로모임 / 민글자

기본 모음 ㅏㅑㅓㅕㅗㅛㅜㅠㅡㅣ의 민글자 모듈이 설정되었다면 복합 모음 ㅐㅒㅔㅖ ㅘㅙㅚㅝㅞㅟㅢ의 민글자 모듈을 만들면 된다. 복합 모음 중 사용 빈도 높은 ㅐㅒㅔㅖ 네 개의 모음은 앞서 정리했기에 ㅘ부터 순차적으로 정의해 나간다.

　마 와 모와 비교해 가면서 뫄를 제작해야 하지만, 대부분 별 신경 쓰지 않고 마와 폭을 똑같이 제작한다. 마보다 뫄의 획이 많으니 마보다 조금 크게 제작해야 한다.

　글줄은 상단과 하단을 같이 신경 쓴다. 글자의 전체 골격을 고려해서 마 와 모의 상·하단 높이를 잘 설정해 보자. 뫄는 ㅗ＋ㅏ 모음이 합쳐져 있으므로 마와 모의 중간으로 하단 높이를 설정했을 때 자연스럽다. 상단은 뫄 를 모보다 미세하게 높게 하거나 같게 설정하면 좋다.

　글줄도 정해진 답은 없다. 골격과 콘셉트에 따라 완전히 다른 설정이 되기도 한다. 아이데이션 때 정한 글줄을 고려해 높이와 위치 설정을 잡아보자.

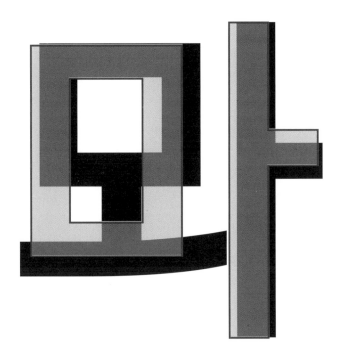

뫄는 마보다 획의 수가 많기에 자연스럽게 크게 제작해야 한다.

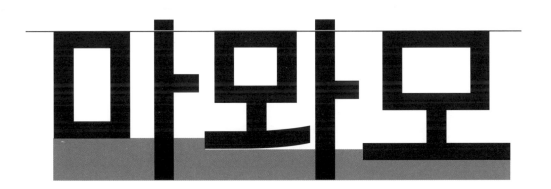

마 뫄 모 순으로 하단 높이가 형성되면 자연스럽다.

같은 원리로 복합 모음의 민글자도 일촌 맺듯이 관계를 정의하면 된다. 폭감과 크기, 글줄 들을 복합적으로 신경 써가며 제작하자. 기준이 되는 이정표 같은 글자를 항상 옆에 두고, 비교해 가며 제작해야 어떤 글자가 오더라도 서로 일촌처럼 연관이 되며 잘 어우러진다.

여러 번 반복한 얘기지만 획이 많아지면 글자가 자연스럽게 커져야 한다. 그리고 커지는 정도는 디자이너의 시각에 의존해야 한다. 시각적으로 비슷하게 맞출 수도 있고, 일부러 더 크게 만들어 강조할 수도 있다. 콘셉트에 따라 달라지기에 크기 규칙이 필요하다.

복합 모음자를 정의할 때는 비슷한 형태적 속성을 가진 모음끼리 묶어서 진행하면 좋다. ㅘ ㅚ ㅢ ㅙ를 한 묶음으로 하고 ㅝ ㅟ ㅞ를 묶어서 비교해 가며 정의하면 한눈에 대조하기 좋고 작업하기도 수월하다. 특히 ㅙ ㅞ와 ㅐ ㅔ를 비교하는 확인 작업은 필수다.

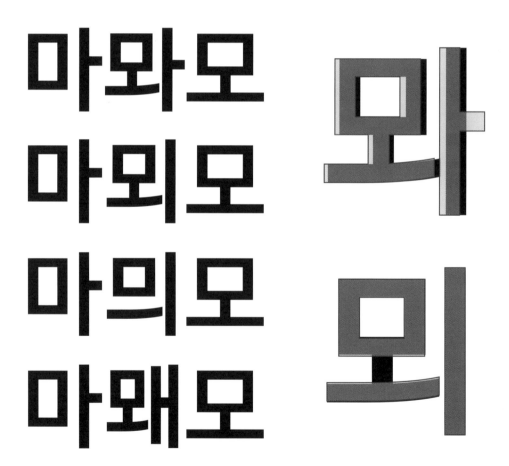

162

형태적으로 비슷한 속성을 가진 글자끼리 비교해 가며 제작해야 한다.

일촌 맺기: ㅁ 꼴 / 가로모임 / ㅁ 받침글자

받침 없는 글자 모두가 서로 일촌 관계가 맺어졌다면 ㅁ 받침을 기준으로 서로 관계를 정의해야 한다. 받침 있는 글자의 기준(이정표)은 맘이다. 마와 맘의 관계는 처음 상식 부분에 기술해 놓았으니 다시 앞으로 가서 봐도 좋다. 워낙 중요한 얘기여서 한 번 더 강조하는 차원에서 정리하자면 마보다 맘을 조금 크게 그려야 한다.

 민글자에서 기준을 잡은 것처럼 맘과 멈의 관계를 통해 받침 있는 글자의 크기 기준을 정의하면 된다. 멈은 맘보다 넓어지므로 ㅁ 받침 너비를 미세하게 넓히면 자연스럽다. 맴은 멈보다 넓어지므로 ㅁ 받침 너비가 조금 더 넓어진다.

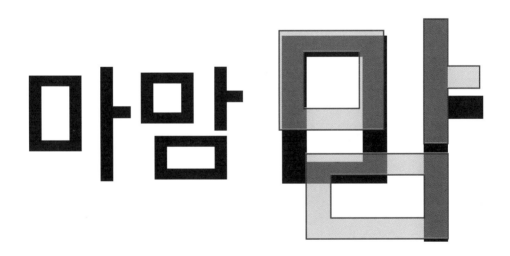

마와 맘의 기준점으로부터 모든 다른 꼴의 모듈이 정의된다.

마맘 마맘

같은 폭으로 설정하면 맘이 장체로 보인다.　　　맘을 조금 더 크게 제작해야 자연스럽다.

마맘　　　　　　　　　마맘

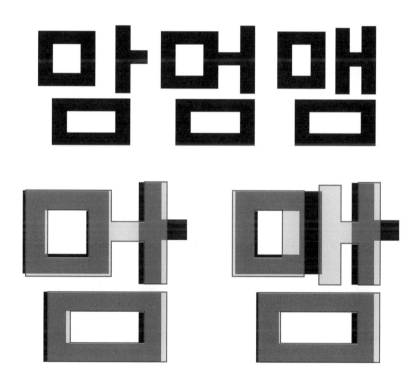

맘을 기준으로 멈과 맴을 제작한다.

일촌 맺기: ㅁ 꼴 / 가로모임 + 세로모임 / ㅁ 받침글자

받침 너비는 건축의 기둥 같은 것이므로 모듈을 정의할 때 신중해야 한다. 세로모임의 ㅁ 받침의 경우 맴의 ㅁ 받침보다 조금 더 넓은 것이 일반적이다. 세로모임 글자들의 폭을 결정하는 작업이 병행되는 것이므로 더욱 중요하다. 가로모임과 세로모임의 조합은 사용도도 높기에 기준이 잘 잡혀 있어야 섞임모임과 같이 쓰이더라도 잘 어우러질 수 있다. 완성도 있는 폰트를 제작하고 싶다면 이런 모듈 설정에 많은 시간을 들여보자.

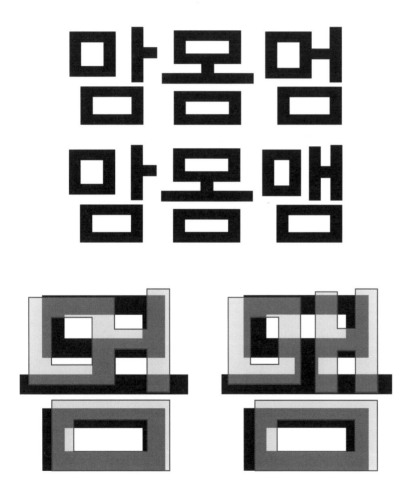

가로모임과 세로모임의 관계는 폰트의 기둥과 같으므로 신중하게 잘 설정하자.

166

맘몸멈
맘몸맴

맘몸멈
맘몸맴

맘몸멈
맘몸맴

몸의 폭이 좁게 설정된 예

맘몸멈
맘몸맴

맘몸멈
맘몸맴

맘몸멈
맘몸맴

몸의 폭이 적절하게 설정된 예

맘몸멈
맘몸맴

맘몸멈
맘몸맴

맘몸멈
맘몸맴

몸의 폭이 넓게 설정된 예

일촌 맺기: ㅁ 꼴 / 가로모임＋세로모임＋섞임모임 / ㅁ 받침글자

ㅏ ㅓ ㅐ 받침의 정의가 다 되면 민글자와 같이 ㅑ ㅕ ㅣ ㅐ ㅔ ㅖ의 ㅁ 받침 글자를 만든다. 그런 이후 나머지 복합 모음 ㅘ ㅚ ㅢ ㅝ ㅟ ㅙ ㅞ의 ㅁ 받침 글자를 정의하면 된다.

다음 두 가지 원칙은 앞으로 폰트 디자인을 하면서 계속 머릿속에 심어 두고 가도 좋다. 첫째, 획이 많아질수록 글자의 폭이나 크기가 조금씩 자연 스럽게 커진다. 둘째, 받침의 너비는 풍선이라고 생각하라. 앞서 상식에서 한 이야기다(40쪽). 초성과 중성의 획이 많아지며 위에서 누르는 힘이 커 지면, 받침은 아래로 낮아지지만 옆으로는 넓어지게 제작한다.

맘먜먐몀밈

몸뫔묌뭠뭠

맵 묌 맶 묍

미리 정해놓은 맘 몸 맵과 비교해 가며 나머지 글자들의 모듈을 만든다.

맘 먐 먗 몀 밈

몸 몸 뫔 뭄 뭠 뭠

맵 뫰 뭠

받침 ㅁ을 풍선이라고 생각하며 골격과 공간을 고려해서 균형감 있게 제작한다.

일촌 맺기: ㅁ 꼴 / 가로모임 + 세로모임 / 나머지 받침글자

ㅁ 꼴에서 ㅁ 받침의 모든 모듈이 설정되었다면 처음에 얘기한 받침 높이에 따라 정의를 내려야 한다. 받침 높이 변화에 따라 초성 크기와 위치가 영향을 많이 받는다. 받침은 어느 정도 그룹으로 묶어서 제작하는 게 좋다.

받침 그룹에 해당하는 글자의 초성 높이는 모두 같거나 비슷하기에, 다른 자소의 글자들을 파생할 때 작업하기가 상당히 쉬워진다. 맘에서 초성 ㅁ 대신 ㄷ을 넣으면 쉽게 담을 만들 수 있듯이 말이다. 조합으로 11,172자를 만들 계획이 있다면 종성의 그룹을 지어서 제작하는 것은 필수다.

아래 예시의 조합은 절대적이지 않으며 디자인에 따라 달라진다. 예를 들어 ㅊ ㅎ의 꼭지를 세운 형태로 디자인하면 공간이 변하기에 높이의 정의가 달라질 수 있다. 또 어떤 디자인에서는 ㄱ을 상당히 높은 형태로 디자인할 수 있다. 각자 지금 디자인하는 폰트의 종성 높이를 정하고 그룹을 지어서 제작해 보길 바란다.

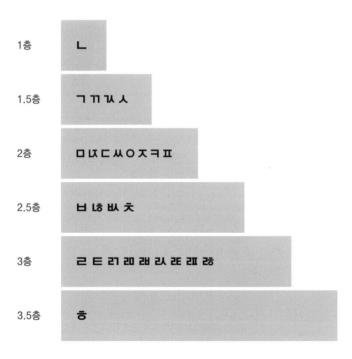

디자인에 따라 그룹은 다르게 맺어질 수 있다.

만막맘맙말맣

만막맘맙말맣

만막맘맙말맣

종성 높이에 따라 초성과 중성 높이가 정해진다.
또한 세로모임 글자들의 초성과 중성 높이가 더 민감하게 변화한다.

몬목몸몹몰몽

몬목몸몹몰몽

몬목몸몹몰몽

일촌 맺기: ㅁ 꼴 / 가로모임 + 세로모임 + 섞임모임 / 나머지 받침글자

ㅁ 꼴 모듈의 거의 마지막 단계까지 왔다. ㅁ 꼴에 해당하는 모든 글자를 만들 설계도를 그려왔다고 생각하면 된다. ㅁ 꼴 전체의 글자 수는 588자다. 절대 적지 않다. 2,350자 혹은 2,780자를 만들 계획이라면 ㅁ 꼴 글자 전체를 만드는 것은 너무 많이 만드는 것이다. 그러나 11,172자를 만들 생각이라면 정의한 대로 ㅁ 꼴 모든 글자를 만들어보는 게 좋다.

머릿속에 모듈이 정립되어 있다면 11,172자를 만들 때도 ㅁ 꼴 모든 글자의 모듈을 만들 필요는 없다. 예를 들어 모음 ㅏ 꼴이 정의되었다면 ㅑ 꼴은 꼭 하지 않아도 된다. ㅗ 꼴도 ㅛ와 초성 및 종성을 공유하므로 ㅗ 꼴만 정의해 놓으면 ㅛ 꼴은 자동으로 정의된다.

다시 말하지만 파생할 때 시행착오를 겪지 않을 만큼만 만들면 된다. 모든 글자를 만드는 건 필요 이상으로 수고가 들어가 비효율적이다. 물론 폰트 디자이너마다 스타일이 다르고 각자의 디자인에 따라 다를 것이다. 자기가 폰트 전체를 파생할 때 필요한 만큼의 글자를 효율적으로 정하자.

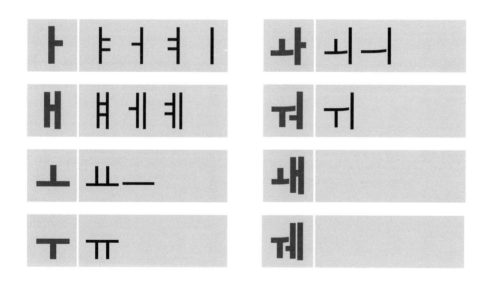

모음의 대표 글자를 위주로 모듈을 정의한다.

마막맦맧맏맩많맫말맭맮맯맰맱맲맳맴맵맶맛맜맞망맞맟말맡맢맣매맥맦맧맨맩맪맫맬맭맮맯맰맱맲맳
맴맵맶맷맜맹맺맟맥맡맢맣매맼맊맋맋맜맍많맏말말맲맳맴맵맶맷맸맹맊맋맢맣매맛맜맞맟맞맟맠맡맣맲매맥맦
맧맨맩맪맫맬맭맮맯맰맱맲맳맴맵맶맷맸맹맺맻맼맽맾맿멀먁먂먃먄먅먆먇먈먉먊먋먌먍먎먏먐먑먒먓먔먕먖먗
멋멌멍멎멏멐멑멒멓메멕멖멗멘멙멚멛멜멝멞멟멠멡멢멣멤멥멦멧멨멩멪멫멬멭멮멯며먁먂먃먄먅먆먇먈먉
면멀먁먂먃먄먅먆명멎멏멐멑멒멓몀뫄뫅뫆뫇뫈뫉뫊뫋뫌뫍뫎뫏뫐뫑뫒몧몐몑몒몓몔몕몖몗몘몙몚몛몜몝
몟몡몢몣몤몥몦모목몪몫몬몭몮몯몰몱몲몳몴몵몶몷몸몹몺못못몽뫄뫅뫆뫇완뫈뫉뫊뫋뫌뫍뫎뫏뫐뫑뫒뫓
뫔뫕뫖뫗뫘뫙뫚뫛뫜뫝뫞뫟뫠뫡뫢뫣뫤뫥매맥맦맧맨맩맪맫맬맭맮맯맰맱맲맳맴맵맶맶맸맹맺맻맼맽맾맿
뫄맧믜뫼묐묑묒믠묔믡믢믣믤묈믥믦믧믨믩믪믫믭믮믯믰믱믲믳묘묙묚묛묜묝묞묟묠
묡묢묣묤묥묦묧묨묩묪묫묬묭묮묯묰묱묲묳무묵묶묷문묹묺묻물묽묾묿뭀뭁뭂뭃뭄뭅뭆뭇뭈뭉뭊뭋뭌뭍뭎뭏
물뭐뭑뭒뭓뭔뭕뭖뭗뭘뭙뭚뭛뭜뭝뭞뭟뭠뭡뭢뭣뭤뭥뭦뭧뭨뭩뭪뭫웨웩웪웫웬웭웮웯웰웱웲웳웴웵웶웷
웸웹웺웻웼웽웾웿윀윁윂윃위뮉뮊뮋뮌뮍뮎뮏뮐뮑뮒뮓뮔뮕뮖뮗뮘뮙뮚뮛뮜뮝뮞뮟뮠뮡뮢뮣뮤뮥뮦
뮧뮨뮩뮪뮫뮬뮭뮮뮯뮰뮱뮲뮳뮴뮵뮶뮷뮸뮹뮺뮻뮼뮽뮾뮿므믁믂믃므믄믅믆믇믈믉믊믋믌믍믎믏믐믑믒믓
믔믕믖믗믘믙믚믛믜믝믞믟믠믡믢믣믤믥믦믧믨믩믪믫믬믭믮믯미믜믜믠믠민믠
믠믟믠믡믢믣믤믥믦믧믨믩믪믫믬믭믮믯믰믱믲믳믴믵믶믷밀맠

모듈을 정의할 때 ㅁ 꼴 전체를 만들 필요는 없다.

마막맦맧맏맩많맫말맭맮맯맰맱맲맳맴맵맶맛맜맞망맞맟말맡맢맣매맥맦맧맨맩맪맫맬맭맮맯맰맱맲맳
맴맵맶맷맜맹맺맟맥맡맢맣매마먁먂먃먄먅먆먇먈매먁먂먃먄먅먆먇먈먉먊먋먌먍먎먏먐먑먒먓먔먕먖먗
멎멍멎멏멐멑멒멓메멕멖멗멘멙멚멛멜멝멞멟멠멡멢멣멤멥멦멧멨멩멪멫멬멭멮멯며먁먂먃먄먅먆먇먈먉
못뫄뫅뫆뫇뫈뫉뫊뫋뫌뫍뫎뫏몴물뫄뫅뫆뫇뫈뫉뫊뫋뫌뫍뫎뫏뫐뫑뫒몧몐몑몒몓몔몕몖몗몘몙몚몛
뫄막뫅뫆완뫇뫈뫉뫊뫋뫌뫍뫎뫏뫐뫑뫒뫓뫔뫕뫖뫗뫘뫙뫚뫛매맥맦맧맨맩맪맫맬맭맮맯
믜뫼뫽믠뮌뮍뮎믠믠믤뮈뮉뮊뮋뮌뮍뮎뮏뮐뮑뮒뮓묘묙묚묛묜묝묞묟무묵묶묷묹뭐뭑뭒뭓원뭔뭕뭖뭗뭘뭙뭚뭛뭜뭝뭞뭟뭠뭡뭢뭣뭤뭥뭦뭧웨웩
웪웫웬웭웮웯웰웱웲웳웴웵웶웷웸웹웺웻웼웽웾웿위뮉뮊뮋뮌뮍뮎뮏뮐뮑뮒뮓뮔뮕뮖뮗뮘뮙뮚뮛믬
믭믮믯믰믱믲믳믴믵믶믷미믹믺믻위묘뮤뮬뮭뮮므은믈믐믑믓믜민밀밈밉밊미민밀밈밉

모음 그룹의 대표 글자만 정의해서 모듈의 글자 수를 줄일 수 있다.

일촌 맺기: ㄹ 꼴 / 가로모임＋세로모임

ㄹ 꼴은 ㅁ 꼴에서 이미 정의된 글자들을 기준으로 ㄹ 꼴에 맞게 정의해 나간다. 초성 ㄹ의 높이에 맞는 종성의 높이와 공간을 잘 디자인해야 한다. 모듈을 정할 때 ㅁ과 ㄹ은 반드시 정해야 한다. 그 사이의 높이인 ㅂ은 필요할 때 높이를 정하면서 제작해도 된다.

종성에서 받침 높이가 중요하듯 초성에서도 종성 높이가 중요하다. 특히 세로모임에서는 초성도 종성만큼의 공간을 차지하기에 그룹을 지어서 제작하면 좋다. 초성은 종성만큼 그룹이 지어지지 않지만 ㄹ과 ㅌ은 앞서 얘기한 대로 ㅓ ㅕ ㅔ ㅖ를 제외하고는 모든 초성과 종성을 공유한다. 모든 초성의 모듈을 정할 필요는 없지만 모든 자음의 형태는 디자인되어야 한다. ㅁ이나 ㄹ의 정의된 자음 자리에 있는 초성 형태를 바꿔서 모든 자음의 형태를 디자인해 보자.

앞서 말한 대로 너무 많은 모듈은 오히려 제작에 방해가 될 수 있다. 시간을 효율적으로 사용하면서 두 번 작업하지 않기 위한 작업이다. 그 작업에 너무 많은 시간을 들이다가 제작 시간이 몇 배로 늘어날 수도 있기 때문이다. 모듈은 폰트를 만들기 위해 전체적인 약속이 정해지도록 하며 최소한으로 작업하는 게 제일 좋다.

몇 개의 폰트를 제작하면서 자신만의 모듈을 만드는 방법을 시행착오로 겪어보자. 그런 시행착오는 오히려 폰트 디자이너에게는 필수라고 할 수 있다. 머릿속에 규칙이 다 들어 있어서 스케치 한 장으로도 집을 짓는 사람이 있고, 아주 세세하게 정리해야 집을 지을 수 있는 사람도 있다. 자신만의 모듈 양을 찾아서 제작하자. 경험이 쌓일수록 모듈을 정하는 글자 수는 줄어들게 되어 있다.

라마러래
라로모러
람맘렴램
람롬몸럼

ㅁ 꼴과 비교해 가며 ㄹ 꼴의 모듈을 정의하면 된다.

일촌 맺기: ㄹ 꼴 / 가로모임 + 세로모임 + 섞임모임

ㅁ 꼴의 기준이 정확히 잡혀 있다면 ㄹ 꼴을 제작할 때는 시간이 많이 단축된다. 옆의 예시에 나온 글자 전체를 만들 필요는 더더욱 없다. 파생할 때 필요하다고 생각하는 글자를 잘 선별해서 제작해야 전체 제작 시간을 줄일 수 있다.

롸마뢔뤄뤠
룜뫔뢤룀뤱
란맘람랍랄랑
론록몸롬롭롤롱

라락락랃랏란랄랉랄랄랅랇랈랄랉랊랋람랍랎랏랑랓랔랕랖랗랚래랙랚랬랜랟랭랜랠랜람랞랜랬랠랜랜램
랍랚랬랜랭랫랮랙랜랜랠라락랔랖랃랚랈랂랄랉랇랈랂람람랍랎랏랑랓랔랕랖랗랓래랙랚랜랟
랭랜랠랜람랞랜랬랠랜랜램랍랚랬랜랭랫랮랙랜랟랜랠러럭럮런럳렁럴럶럷럸럹럺럻럼럽럾럿렁렂렃렄렋
럭럹럶럴레렉렊렌렏렝렐렘렏렙럼럾렚렏럲렵럺렕렜렝렏렜렛렉렂렎렮려력렦련렫렸렬렴렋렸렳렽렆
렸렳렴렵렎렽련련령렂렇럭렆렇렶려레럮렧렌렏렽렐렆렚렏렳렵렎렽렸렗렵렖렇령롿롇렖로록록롯
론롲롢롨롤롥롦롩롫롪롩롢롫로롳롰롿롣롥로롷롦롤라락랔랏란랗랈랇랄랉랇랈랂람람랍랎랏랑랓랔랖랗랓랚랓
랏랗랗랗랇랖랈랂래랙랚랜랟랭랜랠랜람랞랜랬랠랜랜램랍랚랬랜랭랫랮롉롇렕렖롷례뢱뤼뤽뢴뢵뢵뢵뢷릴
뢹뢶릶릴뢸릴릷릮릶릩릿릳뢸릿릶롷릦릶로료록뢕뤾뤾룐�ూ롨롤롥룀롫룂룁롪롩롫룏롯롳롳룃룾룂룧룈룋
룁룂루룩룪룬룻룳룻룐룏룭룳룫룡룁룟룛룟릇릶롳릿룪뤄뤅뤆뤔뤔뤔뤙뤘뤔뤔룀룁룂룟룟룡룿롷뢱룲룛룁룂룄뤔
뤔뤙룂릶릴룋룋룋뤄룀릡룾뤗룚룃룚뤼룀룄룅룗뤗릷룄룁룷룃뤄룀룲룳롄룀룄뢱뤼룂뤄
룄롄릶룄룀룄룀룄릶룄뢱룟룃뤘릶뤗룷룃뤄룀룲룳�류륙룩륙뤈룬뤴룬륶륾룿륶룾룆륶릶릶룜릶릴롇룿
륮룽룿룟뤀릁룄룈류리릭뤄룤릿린릳릷린릴릴룀릴뤄릴룀릴룀룀룀룀룀릴룜릶릴롷릿룄링룀룟롷�ం릭뤄
룀릴

모듈을 정의할 때 ㄹ 꼴은 전체를 만들 필요는 없다.

라락락랃랏란랄랉랄랄랅랇랈랄랉랊랋람랍랎랏랑랓랔랕랖랗랚래랙랚랬랜랟랭랜랠랜람랞랜랬랠랜랜램
랍랚랬랜랭랫랮랙랜랟랠랬랬랑랓랈랂랄랉랇랈랂람람랍랎랏랑랓랔랕랖랗랓래랜랠랜람랞랜랬랬럱런럳렁럴럶럷럸럹럺럻럼럽럾럿렁렂렃렄렋럭럹럶럴
럻럼럴레렌렐렘렙려련렬렴레렌렐렘렙로록록롯론롲롢롨롤롥롦롩롫롪롩롢롫로롳롰롿롣롥로롷롦롤
롿라락랔랏란랗랈랇랄랉랇랈랂람람랍랎랏랑랓랔랖랗랓래랙랚랜랟랭랜랠랜람랞랜랬랠랜랜램
랳룀랍랚랬랜랭랫랮롉롇렕렖롷뢰룩뤄룃뤄룐롷릷룄룀룂룂룂룂룂룂룂룀릶릿롷릴룄룃룿롷룄뢱룟룄료롢롫롬
룝루룬룸룹뤄룀룄뤄룐룏룄뤄룀룂룂룈룂룂룂룀릶릿롷릴룄룃룿롷룄뤄룀룂룄웨뤅뤆뤴뤈뤙뤘뤔룀룂룂룂
룀뤙룄룄뤄룀룄룂뤗룄롄룀룄룃룾롷룄룄릴룃룋롇룄룄룄뤼룀룄룄릿린룄릴룀릴룀룄룀룂룂룂룀릶릿룄링롷룄뢷롷뤄룀릲룄
류륜륙룹르른를름룹리린릴림립리린릴림립

위의 글자를 모두 제작할 필요는 없다. 규칙을 알 수 있는 최소한의 글자로
모듈을 정하는 게 효율적이다.

일촌 맺기: ㅂ 꼴 / 가로모임 + 세로모임

ㄹ 꼴의 정의가 완료되면 ㅂ 꼴의 정의를 내려주면 좋다. ㅂ은 ㅁ과 ㄹ의 중간 정도인 높이를 갖기 때문이다. ㅂ까지 모듈을 설정하면 거의 모든 경우의 수가 정의될 수 있다. 물론 ㄴ처럼 높이가 제일 낮은 꼴이나 디자인적으로 예외적인 자소도 정의해 보는 것도 좋다. ㅂ 꼴을 정의할 때는 앞서 정의한 ㅁ ㄹ보다 훨씬 적게 파생할 때 규칙을 알 수 있는 최소 글자 정도만 정의하면 된다.

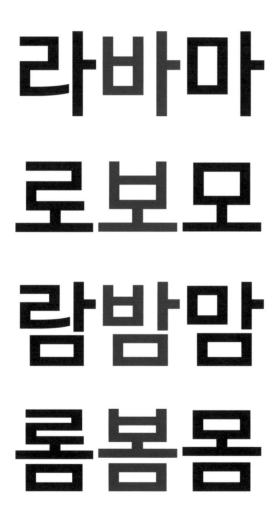

ㅁ과 ㄹ을 참조해 ㅂ 꼴을 만든다.

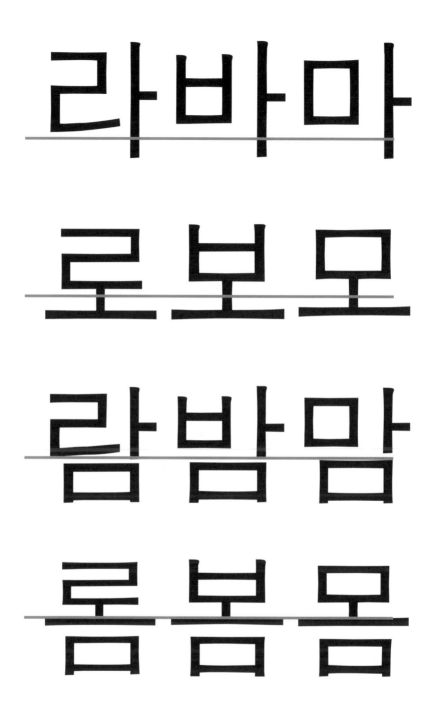

라바마

로보모

람밤맘

롬봄몸

ㅂ의 초성 높이도 종성처럼 ㄹ과 ㅁ의 중간 높이로 설정한다.

일촌 맺기: 가로모임 / 기본 자음 / 기본 모음 / 민글자

어느 정도 이정표 같은 글자들의 모듈에 정의가 내려졌다. 이제 본격적인 파생을 위한 밑 작업을 해야 한다. 앞서 얘기한 모음 그룹의 대표 글자 위주로 제작해 효율적으로 작업할 수 있도록 하자.

　미리 정의해 둔 마 바 라를 이용해서 모든 민글자를 제작한다. 앞쪽의 자소 디자인 기초를 참고하길 바란다. 민글자는 사용도가 높을 뿐 아니라 받침글자를 만들기 위해서라도 꼭 필요하다.

가나다라
마바사아
자차카타
파하

일촌 맺기: 가로모임 / 복합 자음 / 기본 모음 / 민글자

복합 자음을 만들 때도 기존에 정의해 놓은 다른 글자와 비교하며 만든다.
까의 경우 가와 마를 양쪽에 두고 디자인하면 좋다. 비교해 가면서 디자인
하지 않으면 복합 자음의 경우 지나치게 크거나 작아질 수 있다.

가까마

다따마

바빠마

사싸마

자짜마

일촌 맺기: 세로모임 / 기본 자음 / 기본 모음 / 민글자

민글자의 세로모임도 사용도가 상당히 높고, 받침글자를 만들기 위해서도 필요하다. 이런 세로모임도 가로모임과의 조합을 생각하면서 만든다.

고노도로마
모보소오마
조초코토마
포흐마

일촌 맺기: 세로모임 / 복합 자음 / 기본 모음 / 민글자

세로모임의 복합 자음도 같은 방법으로 제작한다. 이때도 반드시 미리 만들어놓은 모 마와 비교해 가면서 디자인한다.

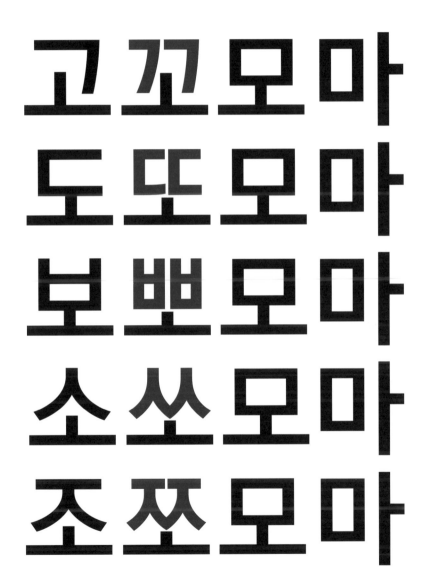

일촌 맺기: 대표 모음 기준으로 민글자 전체 제작

위의 ㅏ와 ㅗ처럼 대표 모음을 기준으로 받침 없는 글자 전체를 제작한다.

글자 수로 봤을 때 민글자의 숫자는 399자로 전체의 4퍼센트 남짓이지만, 사용 빈도는 전체의 약 50퍼센트다. 민글자는 받침글자를 만들 때도 필요하지만, 중요도가 워낙 높아 더욱 신경 써서 제작해야 한다.

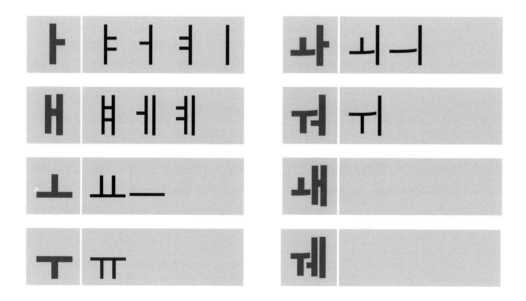

모음 그룹의 대표 모음이 제작되면 나머지 모음은 ㅁ 꼴에서 약속한 방법으로 제작하면 된다.
예를 들어 사를 제작했다면 마와 머의 관계에 정의한 규칙을 서에도 동일하게 적용하면 된다.

개깨내대때래매배빼
새쌔애재째채캐태패해

구꾸누두뚜루무부뿌
수쑤우주쭈추쿠투푸후

과꽈노다따로라마바빠소싸와좌짜촤콰톼퐈화

괘꽤내돼때래매배빼쇄쐐왜좌쫴촤쾌뫠퍠홰

궈꿔눠둬뚸뤄뭐붜뿨숴쒀워줘쭤춰쿼퉈풔훠

궤꿰눼돼뛔뤠뭬붸뻬쉐쒜웨줴쮀췌퀘퉤풰훼

대표 모음 기준으로 민글자 전체 제작

일촌 맺기: 가로모임 / ㅁ 받침글자

파생하기 위한 기본 재료인 민글자들의 초성 전체가 디자인되면 이미 정
의된 ㅁ 꼴의 모듈을 이용해 초성을 바꿔가면서 받침글자들을 만들어간다.
힘들고 어려운 시간이 지나면 기준 되는 모듈이 정의되어 있을 것이다. 그
럼 이후에는 한결 빠르고 정확하게 작업할 수 있다.

감남담람맘

밤삼암잠참

캄탐팜함

깜땀뺌쌈짬

ㅁ ㅂ ㄹ의 초성 자리에 민글자 초성을 이용해서 받침 있는 글자를 만든다.

갬냄댐램맴뱀샘앰잼챔
캠탬팸햄깸땜뺌쌤쨈

곰놈돔롬몸봄솜옴좀촘
콤톰폼홈꼼똠뽐솜쫌

굼눔둠룸뭄붐숨움줌춤
쿰툼품훔꿈뚬뿜쑴쭘

굄뉨됨룀뭠븀쉼윔쥄췜
큄튐픔휨뀜뜀쀼쒐쮐

괌놤돰롸뫔봠솸왐좜촴
콰톼퐈홤꽐똬뽜쏴쫨

갬냄댐램맴뱀샘왬잼챔
캠탬팸햄꺰땜뺌쌤쨈

궴놰댐뢔뭠봬쉠왼줴췐
쿼퇨퐤훼꿴뙈쀄쒜쮀

대표 모음을 기준으로 나머지 ㅁ 받침의 글자 전체를 제작한다.

여러 번 얘기한 대로 11,172자를 만든다면 모든 규칙을 정할 필요가 있지만 2,350자 혹은 2,780자만 만든다면 섞임모임의 모든 글자를 만드는 것은 비효율적일 수 있다. 모듈을 정리하고 만드는 이유는 결국 빠르게 효율적으로 만들기 위한 것이다. 모든 모듈을 만들면서 비효율적으로 작업하기보다, 사용도가 떨어지는 글자들의 규칙은 본격적으로 파생할 때 쓸 수 있을 정도로 대표적인 몇 글자만 제작해서 모듈을 정하는 게 효율적이다.

폰트의 스펙은 폰트의 활용도에 영향을 줄 수 있다. 본문용인 경우는 11,172자를 만드는 게 아무래도 활용도가 훨씬 높다. 본문용이 아닌 제목용인 경우는 2,350자만 있어도 가능하다. 요즘에는 앞서 말했듯이 신조어나 외래어 등의 등장으로 인해 어느 정도 코드로 자리 잡은 글자를 추가한 2,780자(Adobe-KR-9)를 많이 만든다(20쪽).

11,172자를 만들고자 한다면 사용도 높은 2,350자는 완성형으로 만들고 나머지 8,822자는 조합으로 만드는 게 효율적이다. 사실 8,822자의 사용 빈도는 1퍼센트가 채 못 될 것이다. 이렇게 사용도가 낮은데 글자 수는 세 배 가까이 많다. 여기에 많은 시간을 쓰는 건 다시 말하지만 대단히 비효율적이다. 조합할 수 있는 프로그램을 사용하는 게 가장 좋겠지만 폰트랩이나 글립스에서도 한글 조합을 할 방법이 있으니 시도해 보길 바란다.

이 책에서 조합형 제작 방법까지 다루지 못해 조금 아쉽다. 그래도 자소별 그룹을 잘 설정하는 게 조합 작업의 핵심인 만큼, 모듈 작업을 잘 진행했다면 조합 작업을 할 때 비교적 쉽게 작업할 수 있을 것이다.

곰냠돰람맘봄솜
왐잠챰콤탐팜함
꼼똠몸뺌솜쫌

ㅘ 꼴의 11,172자에서 2,350자에 포함된 글자는 세 글자다. 사용도를 고려하면 모듈을 만들 때 모든 글자를 다 제작하지 않아도 된다. 규칙 정도만 알 수 있도록 몇몇 대표 글자만 제작하고 나머지는 전체를 파생할 때 만들어도 된다.

검꿈늠듐뜀룀뭠붐뻠슘쏌**윔**줨쫌춤쿰툼품**휨**

갬깸냄댐땜램맴뱀뺌**솀**쌤**왐**잼쨈챔캠탬팸햄

궴**꿴**뉌뒴뜀뤠뭠붴뻼**쉠**쒬**웜**줴쮀췜퀨퉴풤휌

나머지 섞임모임도 사용 빈도 높은 2,350자에는 몇 글자 포함되어 있지 않다.
시행착오를 통해 필요한 글자를 정하고 모듈을 설정하자.

일촌 맺기: 대표 모음 기준으로 받침글자 전체 제작

마지막 단계다. 파생하기 위한 기본 받침은 ㅁ 꼴의 모든 초성이 제작되었다면 ㅁ 꼴에서 정의된 받침 규칙에 따라 초성의 크기와 위치가 어떻게 변화하는지 숙지해 두고 이에 따라 제작한다.

받침이 있는 글자 중 사용도 높은 글자는 미리 만들어놓은 ㅁ ㄹ ㅂ 모듈의 대표 모음과 대표 받침글자를 이용해 확인하는 작업을 해봐도 좋다. 모든 모듈이 정해지면 이제 모든 글자를 오른쪽 표와 같은 방법으로 파생하면 된다. 나머지 글자들을 만드는 것은 인내심과 끈기가 필요하다. 폰트 디자이너가 되고 싶다면 이 시간을 잘 이겨내야 한다. 폰트 디자인 대부분이 나머지 글들을 파생할 때 소요된다.

레터링을 해본 디자이너라면 한 글자 만드는 데도 시간이 꽤 오래 걸린다는 사실을 알 것이다. 한글만 무려 11,172자인데 거기에 또 영문 94자, 심벌 986자가 기다린다. 디자이너라도 성격이 맞지 않으면 폰트를 직업으로 선택하기 어렵다. 반복적인 일을 좋아하는 사람은 많지 않다. 일하다가 성격에 맞지 않아 다른 디자인 직종으로 이직하는 선배를 많이 봤다.

다만 엉덩이가 무거운 디자이너의 습성을 가진 사람도 많다. 나 또한 운이 좋게도 폰트 디자이너가 천직이라고 생각할 정도로 잘 맞는 편이었다. 폰트 디자이너를 직업으로 선택하지 않더라도 폰트 한 종을 제대로 만들어보는 건 정말 좋은 경험이 될 수 있다. 폰트 디자인을 경험한 디자이너는 아주 작은 디테일을 볼 수 있는 시각이 생긴다. 편집 디자인을 하거나 CI 같은 브랜드 디자인을 할 때도 큰 도움이 된다.

이 책을 보며 과정이 너무 지루하고 어려워서 폰트 디자인을 포기하는 디자이너가 있을까 봐 약간은 걱정이 된다. 하지만 마음을 먹은 디자이너가 있다면, 포기하지 말고 완주해 보자. 자기가 만든 폰트로 콘텐츠가 만들어져서 널리 사용되는 진귀하고 보람된 시간을 맛보길 바란다.

ㅁㄹㅂ의 정해진 모듈

대표 모음

ㅏ	ㅑ ㅓ ㅕ ㅣ	ㅘ	ㅚ ㅢ
ㅐ	ㅒ ㅔ ㅖ	ㅝ	ㅟ
ㅗ	ㅛ ㅡ	ㅙ	
ㅜ	ㅠ	ㅞ	

대표 받침

1층	ㄴ
1.5층	ㄱ ㄲ ㄳ ㅅ
2층	ㅁ ㄵ ㄷ ㅆ ㅇ ㅈ ㅋ ㅍ
2.5층	ㅂ ㄶ ㅄ ㅊ
3층	ㄹ ㅌ ㄻ ㄼ ㄿ ㄽ ㄺ ㄿ ㄾ
3.5층	ㅎ

11,172자 전체 글자 파생

가각갂갃간갅갆갇갈갉갊갋갌갍갎갏감갑값갓갔강갖갗갘같갚갛개객갞갟갠갡갢갣갤갥갦갧갨갩갪갫갬갭갮갯갰갱갲갳갴갵갶갷갸갹갺갻갼갽갾갿걀걁걂걃걄걅걆걇걈걉걊걋걌걍걎걏걐걑걒걓거걱걲걳건걵걶걷걸걹걺걻걼걽걾걿검겁겂것겄겅겆겇겈겉겊겋게겍겎겏겐겑겒겓겔겕겖겗겘겙겚겛겜겝겞겟겠겡겢겣겤겥겦겧겨격겪겫견겭겮겯결겱겲겳겴겵겶겷겸겹겺겻겼경겾겿곀곁곂곃고곡곢곣곤곥곦곧골곩곪곫곬곭곮곯곰곱곲곳곴공곶곷곸곹곺곻과곽곾곿관괁괂괃괄괅괆괇괈괉괊괋괌괍괎괏괐광괒괓괔괕괖괗괘괙괚괛괜괝괞괟괠괡괢괣괤괥괦괧괨괩괪괫괬괭괮괯괰괱괲괳괴괵괶괷괸괹괺괻괼괽괾괿굀굁굂굃굄굅굆굇굈굉굊굋굌굍굎굏교굑굒굓굔굕굖굗굘굙굚굛굜굝굞굟굠굡굢굣굤굥굦굧굨굩굪굫구국굮굯군굱굲굳굴굵굶굷굸굹굺굻굼굽굾굿궀궁궂궃궄궅궆궇궈궉궊궋권궍궎궏궐궑궒궓궔궕궖궗궘궙궚궛궜궝궞궟궠궡궢궣궤궥궦궧궨궩궪궫궬궭궮궯궰궱궲궳궴궵궶궷궸궹궺궻궼궽궾궿귀귁귂귃귄귅귆귇귈귉귊귋귌귍귎귏귐귑귒귓귔귕귖귗귘귙귚귛규귝귞귟균귡귢귣귤귥귦귧귨귩귪귫귬귭귮귯귰귱귲귳귴귵귶귷그극귺귻근귽귾귿글긁긂긃긄긅긆긇금급긊긋긌긍긎긏긐긑긒긓긔긕긖긗긘긙긚긛긜긝긞긟긠긡긢긣긤긥긦긧긨긩긪긫긬긭긮긯기긱긲긳긴긵긶긷길긹긺긻긼긽긾긿김깁깂깃깄깅깆깇깈깉깊깋까깍깎깏깐깑깒깓깔깕깖깗깘깙깚깛깜깝깞깟깠깡깢깣깤깥깦깧깨깩깪깫깬깭깮깯깰깱깲깳깴깵깶깷깸깹깺깻깼깽깾깿꺀꺁꺂꺃꺄꺅꺆꺇꺈꺉꺊꺋꺌꺍꺎꺏꺐꺑꺒꺓꺔꺕꺖꺗꺘꺙꺚꺛꺜꺝꺞꺟꺠꺡꺢꺣꺤꺥꺦꺧꺨꺩꺪꺫꺬꺭꺮꺯꺰꺱꺲꺳꺴꺵꺶꺷꺸꺹꺺꺻꺼꺽꺾꺿껀껁껂껃껄껅껆껇껈껉껊껋껌껍껎껏껐껑껒껓껔껕껖껗께껙껚껛껜껝껞껟껠껡껢껣껤껥껦껧껨껩껪껫껬껭껮껯껰껱껲껳껴껵껶껷껸껹껺껻껼껽껾껿꼀꼁꼂꼃꼄꼅꼆꼇꼈꼉꼊꼋꼌꼍꼎꼏꼐꼑꼒꼓꼔꼕꼖꼗꼘꼙꼚꼛꼜꼝꼞꼟꼠꼡꼢꼣꼤꼥꼦꼧꼨꼩꼪꼫꼬꼭꼮꼯꼰꼱꼲꼳꼴꼵꼶꼷꼸꼹꼺꼻꼼꼽꼾꼿꽀꽁꽂꽃꽄꽅꽆꽇...

영문 및 심벌
실전 파생

한글 파생의 단계를 마무리했다면 영문과 심벌을 진행해야 한다. 한글은 영문 없이 단독으로 사용될 수 없다. 한글을 잘 사용하려면 영문은 필수로 혼용을 고려해 디자인해야 한다. 영문 자체의 제작 방법은 따로 영문 디자인 전문 서적을 찾아보길 바란다. 영문 하나만 다뤄도 또 다른 한 권의 책이 될 수 있을 정도로 분량이 방대하다. 이 책은 한글을 위한 영문 디자인 정도로만 이해하고 봐주면 된다.

한글을 아무리 잘 디자인하더라도 영문과 혼용 시 조화롭지 못하거나 자간이 엉망이면 디자이너가 다시 선택해서 사용하지 않는다. 음식점처럼 재방문하게 만들어야 한다. 아주 작고 세세한 부분까지 신경 쓴 음식점은 들어가는 입구부터 청결함이 다르다. 지저분하거나 실내에 이것저것 어지럽게 짐을 쌓아놓은 음식점은 맛없을 가능성이 높다. 하나를 보면 열을 안다고 하지 않는가. 폰트도 쉼표, 마침표 하나만 봐도 디자이너가 얼마나 현재 폰트를 연구했는지 보인다.

인기몰이한 폰트를 보면 다 이유가 있다. 디자인 콘셉트와 완성도가 좋아서기도 하지만, 만든 사람이 아주 세세한 부분까지 신경 쓴 걸 사용자도 느낀 게 아닐까. 폰트 디자이너는 자기 에너지를 폰트 하나하나에 옮기는 것이다. 많은 사용자가 그런 디자이너의 에너지를 느낀 것이라고 생각한다.

한글에 포함된 영문 (English) &
심볼 'Symbol'은 한글과의
조화 {Harmony}가 제일 중요하다!

한글에 포함된 영문 (English) &
심볼 'Symbol'은 한글과의
조화 {Harmony}가 제일 중요하다!

**한글에 포함된 영문 (English) &
심볼 'Symbol'은 한글과의
조화 {Harmony}가 제일 중요하다!**

굵기, 크기, 위치

앞의 영문 디자인 기획 프로세스에서 얘기한 것을 다시 참조하고(132쪽), 중요한 요점을 반복해서 얘기하겠다. 영문 디자인 기획 프로세스는 '굵기 →크기→위치→자소 디자인→스킨 효과→굵기 세트'라고 했다. 먼저 위의 프로세스 중 굵기, 크기, 위치가 충족된 상태에서 디테일을 다듬어야 한다. 예를 들면 알파벳 사이의 폭감, 소문자의 엑스하이트, 숫자와 쉼표·따옴표 등 사용 빈도가 높은 특수문자, 자간 및 커닝 등이 기본적인 디테일이다. 이 디테일이 충족되어야 디자이너가 사용할 때 만족감을 느낀다.

심벌의 경우 986자 모두를 디자인하면 좋겠지만 현실적으로 어렵다. 많이 사용하는 심벌은 꼭 디자인하되, 나머지는 굵기와 위치만 맞으면 어느 정도 사용 가능하다. 본문용으로 사용하고 싶다면 가능한 한 다양한 심벌을 한글과 맞춰주는 게 좋다.

영문의 굵기 English Weight를 맞춰야 한다.

영문의 굵기 English Weight를 맞춰야 한다.

영문의 굵기 English Weight를 맞춰야 한다.

영문의 굵기 **English Weight**를 맞춰야 한다.

영문의 굵기 **English Weight**를 맞춰야 한다.

굵기 English

굵기 English

굵기 English

굵기 English

굵기 English

대문자와 소문자의 굵기 관계를 생각하며 한글과 회색도를 고려해서 굵기를 맞춘다.

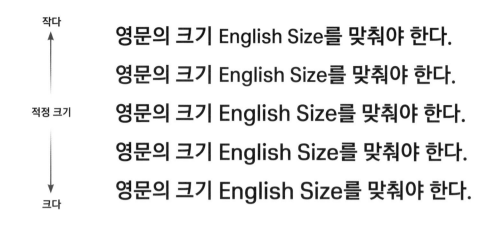

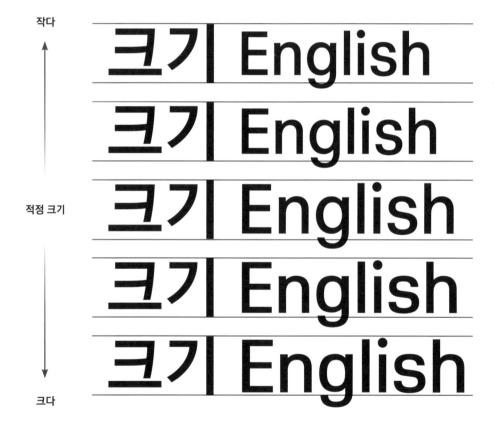

크기가 변하면 굵기가 변하므로 크기의 변화에 따라 굵기를 같이 조정해야 한다.

영문의 위치 English Position을 맞춰야 한다.

영문의 위치 English Position을 맞춰야 한다.

적정 위치 영문의 위치 English Position을 맞춰야 한다.

영문의 위치 English Position을 맞춰야 한다.

낮다 영문의 위치 English Position을 맞춰야 한다.

높다

위치 English

위치 English

적정 위치 위치 English

위치 English

낮다 위치 English

크기와 굵기를 설정 후 디테일하게 대·소문자를 고려하면서 위치를 설정해야 한다.

디테일 다듬기 1

앞서 굵기, 크기, 위치를 세 단계로 나눠놓았지만 사실 거의 동시에 작업한다. 단계는 그저 상세한 이해를 돕기 위해 나눈 것이다. 각자를 잘 알아야 동시에 작업할 수 있기 때문이다. 굵기, 크기, 위치를 이해하고 설정했다면 이제 디테일을 다듬어보자.

알파벳 간의 폭감은 아주 중요한 영문 콘셉트로 차이가 적은 경우와 많은 경우가 있다. 각자 받는 느낌이 조금씩은 다를 수 있지만, 대체로 폭감의 차이가 적으면 정돈된 느낌이 나고 많으면 생동감이 느껴진다. 본문용일 경우는 정돈된 느낌이 장점이 많다.

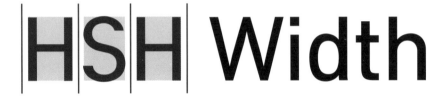

폭감의 차이가 적은 영문

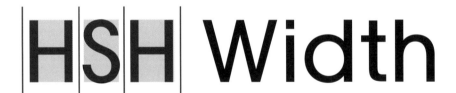

폭감의 차이가 큰 영문

영문의 알파벳끼리 폭의 차이를 크게 줄지 작게 줄지 결정한다.

엑스하이트

엑스하이트는 한글 골격과 밀접한 관련이 있다. 한글이 여유 있는 골격이면 엑스하이트는 낮아져야 하고, 꽉 찬 골격이면 높아져야 한다. 어울리는 정도는 디자이너의 시각과 용도 그리고 콘셉트에 따라 달라지므로 복합적으로 생각해서 잘 설정하자.

낮다

일반적인
엑스하이트

높다

x-Height

x-Height

x-Height

x-Height

x-Height

한글의 골격을 고려해 어울리는 엑스하이트의 높이를 결정한다.

ㅇ과 O

영문 자소 중 O는 한글의 ㅇ처럼 중요한 역할을 한다고 했다(140쪽). 한글 ㅇ의 느낌과 영문 대문자 O 및 소문자 o의 곡률을 맞춘 후 나머지 알파벳 전체의 콘셉트와 곡률을 맞춰 제작하면 한글과 잘 어울린다.

이응과 English Oo Cc b

이응과 English Oo Cc b

이응과 English Oo Cc b

이응과 English Oo Cc b

이응과 English Oo Cc b

이응과 English Oo Cc b

이응과 English Oo Cc b

이응과 English Oo Cc b

이응과 English Oo Cc b

이응과 English Oo Cc b

한글 ㅇ과 영문의 대·소문자 O o의 콘셉트와 곡률을 최대한 맞춰주면
한글과 영문이 잘 어우러진다.

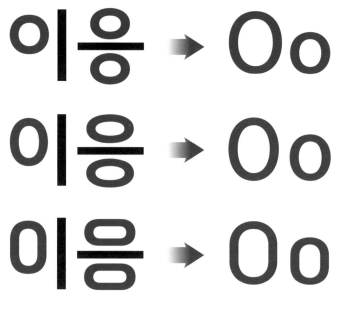

한글 ㅇ 영문 대·소문자 O o

대·소문자 O o와 같은 콘셉트와 곡률로 나머지 알파벳을 디자인하면 된다.

터미널

터미널 디자인은 영문 전체의 모습을 다르게 하는 중요한 요소다. 어떤 식으로 끝맺느냐에 따라 모든 알파벳 디자인에 영향을 미치기 때문이다. 일반적으로 많이 사용하는 닫힌 터미널은 정리된 느낌을 주고, 사선 터미널은 획 방향이 보이게 끝처리를 해서 자연스러운 느낌이 난다. 열린 터미널은 모바일처럼 작은 화면에서 뭉침 현상이 적고 시원스러운 느낌을 받을 수 있다.

닫힌 터미널 사선 터미널 열린 터미널

디테일 다듬기 2

한글 획에 특징적인 자소가 있는 경우 영문에도 적용해야 한다. 한글과 별개로 영문에 특징을 부여할 수도 있다. K 디자인도 하단처럼 다양하게 파생해 디자인할 수 있다. 알파벳 디자인에 나름대로 디테일을 넣어 다양하게 디자인하면 그것이 결국 폰트의 개성이 되는 것이다. 이런 디테일이 사용자가 다시 찾는 이유가 될 수 있다.

	교차 직선	교차 곡선	대칭 직선
기본	Kk	Kk	Kk
그래픽 1	Kk	Kk	Kk
그래픽 2	Kk	Kk	Kk

한글의 디자인에 스킨 효과를 적용했다면 영문에도 최대한 동일한 느낌으로 적용한다.

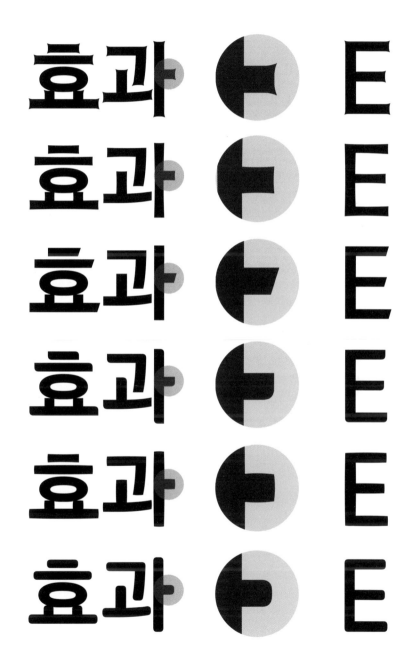

스페이스

스페이스는 글자는 아니지만 단어와 단어의 간격, 즉 리버river을 설정하는
중요한 값이다. 리버가 너무 좁으면 단어와 단어가 잘 구별되지 않아 가독
성이 떨어지고, 너무 넓으면 긴 문장을 사용할 때 눈에 걸려 시선의 흐름을
방해한다. 테스트를 통해 적당한 스페이스값을 잘 결정해야 한다.

적당한 스페이스값을 테스트를 통해 잘 결정해야 한다.

너무 좁은 스페이스는 단어 간격이 붙어 보여서 가독성이 떨어진다.

적당한 스페이스값을 테스트를 통해 잘 결정해야 한다.

화면 테스트와 프린트 테스트를 거쳐 적절한 스페이스값을 결정해야 한다.

적당한 스페이스값을 테스트를 통해 잘 결정해야 한다.

적당한 스페이스값

너무 넓은 스페이스값은 단어 사이 공간이 눈에 들어와 가독성이 떨어진다.

숫자

숫자는 고정폭과 가변폭(비례너비) 두 가지로 디자인할 수 있다. 고정폭은 주로 본문용 폰트에 적용한다. 도표를 짤 때나 문서를 정리할 때 숫자 폭이 다양하면 상하로 배치했을 때 좌우의 선이 잘 맞지 않는다. 예를 들어 1,111,111이란 숫자와 1,000,000이란 숫자를 아래위로 두었을 때, 가변폭은 좌우의 여백이 달라진다. 본문용 폰트의 숫자는 고정폭으로 작업하는 게 좋다.

가변폭은 주로 제목용 폰트에 적용한다. 숫자 1처럼 폭이 좁은 숫자가 고정폭일 경우 양쪽 옆의 공간이 벌어져 보이는데, 이를 제목용처럼 눈에 띄는 폰트에 적용하면 디자인적으로 좋아 보이지 않는다. 제목용은 숫자마다 폭을 조금씩 조정해서 간격이 일정하도록 디자인하자.

100,000,000
111,111,111
123,456,789

본문용 폰트는 고정폭 숫자가 장점이 많다.

100,000,000
111,111,111
123,456,789

가변폭 폰트는 디자인적으로 짜임새가 있어 제목용 폰트에 좋다.

쉼표와 마침표

쉼표와 마침표를 쉽게 생각하고 조금은 무신경하게 디자인할 때가 많다. 긴 문장을 디자인해 보면 알겠지만 너무나 자주 사용하는 글자다. 소홀히 여기지 말고 한글과 함께 사용하면서 최적의 크기, 위치, 형태 등을 신중히 디자인해야 한다.

보통 마침표는 동그란 형태와 네모난 형태를 사용한다. 마침표 형태에 따라 쉼표와 따옴표 등의 형태가 달라진다. 마침표 굵기는 한글 굵기보다 조금 굵어야 한다. 너무 가늘면 눈에 잘 들어오지 않아 제구실을 못 하고, 너무 굵으면 시선이 쏠린다. 새로운 아이덴티티를 사용 빈도가 높은 쉼표에 적용해 보면 효과가 높다.

위치는 한글의 다를 기준으로 맞추는 것이 가장 좋다. 쉼표와 마침표는 영문에 있는 글자지만 한글과 가장 자주 혼용되기 때문이다. 영문은 모두 한글을 위해 있는 것이므로, 한글의 기준에 맞춰야 한다.

다양한 쉼표와 따옴표 디자인. 쉼표, 마침표, 따옴표 등의 위치, 크기, 굵기, 형태가 중요하다.

심벌

아래는 심벌 986자다. 영문에 있는 글자를 흔히 특수문자라고도 하는데, 폰트 디자인을 하는 사람에게는 심벌 986자를 의미한다. 986자 중 가능한 한 많은 글자를 디자인하면 좋지만, 대부분은 사용도가 낮아서 꼭 디자인하지 않아도 되는 글자다. 이 중에 꼭 디자인해야 하는 글자는 하단에 정리해 놓았으니 참고하자. 또한 디자이너의 판단에 따라 자기가 만든 폰트에서 자주 사용될 것으로 예상되는 심벌은 신경 써서 디자인하자. 예를 들어 본문용일 경우 동그라미 안에 든 원 숫자 ① ② ③ 등은 영문 디자인을 이용해서 통일성 있게 디자인해 주면 사용성이 좋아진다.

심벌 986자

심벌 중 반드시 디자인해야 하는 글자

자간

영문 94자 모두의 디자인이 완료되면 자간을 설정해야 한다. 영문의 자간은 퀄리티에 상당히 중요한 요소라고 했다(52쪽). 자간을 시각적으로 최대한 비슷하게 맞추는 작업에 많은 시간을 들여야 한다.

영문 자간의 기준을 잡을 때 대문자는 H 사이의 간격, 소문자는 h 사이의 간격을 기준으로 잡되 대문자 H 사이 간격이 소문자 h 사이 간격보다 넓게 제작해야 한다. 나머지 곡률이 있는 형태는 착시를 고려해서 알파벳 사이의 여백이 시각적으로 같아 보이도록 한다.

대문자의 H는 좌우 간격을 동일하게 해야 하지만 소문자 h는 좌우 간격을 같게 하면 안 된다. h의 왼쪽은 길게 막혀 있지만, 오른쪽은 짧고 반은 곡률이 있어서 시각적으로 넓어 보인다. 그래서 왼쪽보다 오른쪽의 폭을 줄여 시각적으로 같아 보이게 설정해야 한다.

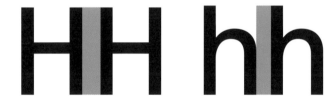

대문자 사이의 간격이 소문자 사이의 간격보다 넓어야 한다.

ENGLISH space
HHHOOOhhhooo

대문자는 H 사이, 소문자는 h 사이의 여백을 기준으로 시각적으로
같게 맞춰야 한다.

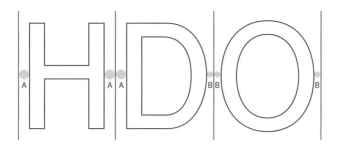

H와 O는 좌우 간격이 같아야 한다. H의 왼쪽 간격과 D의 왼쪽 간격이 같아야 하고,
D의 오른쪽 간격과 O의 왼쪽 간격이 같아야 한다.

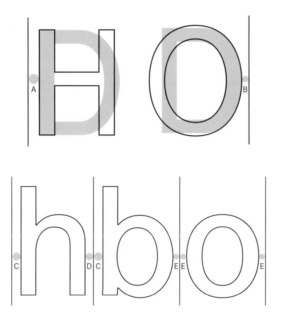

h는 왼쪽 간격이 오른쪽 간격보다 넓어야 하고, o는 좌우 간격이 같아야 한다.
h의 왼쪽 간격과 b의 왼쪽 간격이 같아야 하고, b의 오른쪽 간격과 o의
왼쪽 간격이 같아야 한다.

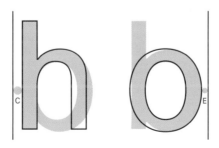

커닝과 커닝페어

최대한 맞춰서 작업해도 해결되지 않는 자간이 있다. 예를 들면 A와 V 사이
의 간격과 T와 o 사이의 간격은 자간 설정으로 해결이 될 수 없다. 특정한
두 개의 알파벳 사이 간격은 따로 설정해야 한다. 이 작업을 커닝kerning이
라고 하고, 특정한 커닝 값을 갖는 두 개로 조합된 알파벳 한 쌍은 커닝페어
kerning pair라고 한다.

영문의 커닝페어는 산술적으로 대문자(26) × 대문자(26) + 대문자(26)
× 소문자(26)인 만큼 수많은 페어가 나올 수 있다. 하지만 폰트에서 커닝
페어 적용이 가능한 한도가 있고, 커닝페어가 많다는 것은 자간 설정이 잘
못되었다는 방증이다. 커닝페어는 위에 말한 것처럼 자간을 잘 설정해서
최대한 적게 가지도록 해야 한다. 실제 여러 프로그램에 적용한 테스트 문
장을 화면에서도 보고 프린트도 해보면서 최종 점검을 진행한 다음 마무리
하면 된다.

커닝 전 ## HHH Kerning AVATo hhh

커닝 후 ## HHH Kerning AVATo hhh

자간 설정만으로 AVATo 같은 글자는 해결이 안 된다.

커닝 전 ## HHH Kerning AVATo hhh

커닝 후 ## HHH Kerning AVATo hhh

Ke AV VA AT To의 커닝페어에 자간값을 좁게 설정해야 한다.

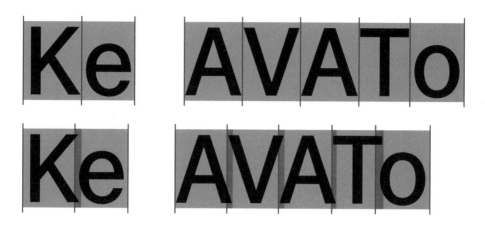

커닝페어 사이의 자간을 겹쳐진 색깔만큼 줄여서 시각적으로
여백을 맞춰 작업해야 한다.

ABBYGAIL	ATTITUDE	BOZO	CREST	EGYPT	FORGET	IGNORE
ABILITY	AUCTION	BRAWN	CROQUET	EJECT	FRANKLIN	ILLUMINATION
ABRUPT	AVERAGE	BRUNCH	CROWD	ELBOWS	FRIDGE	IMPORTANT
ABSOLUTE	AVOR	BUGGY	CUPBOARD	ELEVATE	FUN	INFINITE
ACADEMY	AWESOME	BULGE	CUPCAKE	ELIMINATE	GAME	INTREPID
ACCEPT	AWFUL	BUMMER	CUTBACK	EMINENT	GEL	INVINCIBLE
ACQUAINT	AWKWARD	BUYS	DAB	ENTERPRISE	GET	IRRITATE
ACTION	AXIS	BYGONE	DAMAGE	EONS	GIRDER	ITERATE
ADAPT	AZURE	BYTE	DAMSEL	EQUESTRIAN	GOLLY	JAR
ADJUNCT	BACKFIRE	BYZANTINE	DARING	EQUIP	GONE	JAZZY
ADMIRERS	BACKGROUND	CALCULATE	DAUNTLESS	ERASE	GONG	JELLY
ADVERB	BALL	CAMP	DAWG	ESSENCE	GOON	JOINT
AEGEAN	BANGKOK	CANTOR	DECLARED	ESTRANGE	GREAT	JOKE
AEROPORT	BANQUET	CASH	DELIVER	ETIQUETTE	GROPE	JUDGMENT
AESTHETE	BAPTISM	CELEBRATION	DID	EUROPE	GURGE	JUMPED
AFFABLE	BARGE	CERTIFIED	DIMLY	EVERYDAY	GYMNAST	JUSTICE
AFTER	BASHFUL	CHAMFER	DINNER	EVERYTHING	HALFWAY	JUVENILE
AGAIN	BASQUE	CHILD	DIRTY	EVOLVE	HALT	KIND
AGGREGATE	BAWL	CHIMNEY	DOES	EXACT	HAPPY	KING
AGRICULTURE	BAZAAR	CHURCH	DONUT	EXCEL	HARM	KNIGHT
AHA	BEDPOST	CIRCUMFLEX	DOPPLER	EXCHANGE	HARNESS	KNOWLEDGE
ALLITERATION	BEEFEATER	CIRCUMVENT	DOSE	EXHAUSTING	HEALTHIER	KUMQUAT
ALPINE	BEGINNING	CLERVAUX	DRAGON	EXPECTATION	HELPFUL	KWIKSET
ALUMINUM	BEHIND	CLEVER	DRINK	EXTRA	HOBO	LAB
ALWAYS	BELLHOP	COBWEB	DRIVE	EYEBALL	HOMOLOGY	LESSON
AMERICAN	BEZEL	COCKPIT	DYNAMO	FALL	HONEYMOON	LIGHTNING
ANIMAL	BIGTOWN	COD	EACH	FASHION	HONOR	LITTLE
ANYWAY	BISMARCK	COFFEE	EARTHQUAKE	FASTING	HORNET	LOGJAM
AORTA	BLACKJACK	COMB	EBB	FEET	HOTPLATE	LONER
APLOMB	BLACKTOP	COMMUNITY	ECCENTRIC	FENCE	HOW	LONG
APPEAR	BLAZER	COMPANY	ECONOMY	FETCH	HUMANITY	LUNG
APRON	BLITZ	COOK	ECSTASY	FIGHT	HUMILITY	MANUFACTURE
AQUA	BLOOM	COP	EDELWEISS	FISHPOND	HUNDRED	MAP
ARDENNES	BLOW	CORAL	EFFICIENT	FLOWER	HYBRID	MASH
ARRANGE	BOBCAT	COTTON	EFFORT	FLUFFY	HYGIENIC	MASTER
ASSIMILATE	BOOKCASE	COULD	EGGER	FLUID	ICON	MATHEMATICS
ASSUME	BOXWOOD	COVER	EGGS	FONT	IDIOT	MAY

테스트 문장을 통해 자간과 커닝을 확인해 보자.

영문의 글자 수는 95자(스페이스 포함)로 키보드에 있는 모든 글자에 해당된다. 옆의 예시를 참조해 한글과 혼용할 때 최적의 영문 디자인을 해보자.

다시 정리하자면 기본적인 영문 디테일이 있는 상태에서 한글과 자소 형태를 맞추고, 한글에 스킨 효과가 있으면 적용하는 등 한글과 잘 어울리도록 세부를 조정해 영문 전체를 제작해야 한다. 그 후 영문의 마지막 프로세스인 자간과 커닝을 설정한다.

이렇게 한글과 영문 디자인 기획 프로세스와 실전 파생을 살펴보았다. 깊이 있는 내용보다는 실전에 응용할 수 있는 내용으로 정리했다. 전체적인 맥락을 파악하는 데 도움이 되었으면 좋겠다는 바람을 가져본다.

!"#$%&'()*+,-./
0123456789
ABCDEFGHIJKLMN
OPQRSTUVWXYZ
abcdefghijklmn
opqrstuvwxyz
:;<=>?@[\]^_`{|}~

영문은 스페이스 자리를 포함해서 95자다. 모든 글자의 사용 빈도가 높기에 한글과 반드시 혼용해 보는 테스트를 진행하고 디자인해야 한다.

영문의 굵기, 크기, 위치

자소 형태

아름다운 Gothic
아름다운 Gothic
아름다운 Gothic

APRO
아프로

스킨 효과

NEPA
네파

English
현대카드

영문의 자간, 커닝

4

폰트 디자인 제작 예시:

카카오 전용 디지털폰트

이 장에서는 카카오 전용 디지털폰트(이하 카카오 폰트) 제작 과정을 살펴본다. 세부적으로 정말 많은 기획이 있었지만, 지면의 한계가 있어 모두 담지 못하는 점은 양해 바란다.

카카오 폰트의 한글 프로세스는 크게 여섯 단계로 진행되었다. 각 단계에 정말 많은 디테일을 다듬고 세부적으로 연구하는 과정이 있어 기획 회의는 스물두 번 정도 진행되었다. 워낙 많은 부서가 관심을 가지다 보니 프로젝트에도 다양한 의견을 주셔서 조율하기가 어려운 편이었다. 하지만 프로젝트의 중요도를 생각하면 당연한 일이었다. 향후 사람들에게 미칠 영향까지 고려하면 허투루 진행할 수 없었다.

새롭고 특이한 아이덴티티를 만드는 것보다 난도 높고, 고딕 꼴의 아주 미세한 부분을 다루기에 다른 기업용 폰트보다 훨씬 어려웠다. 이 예시는 앞에서 다루었던 프로세스를 참고해서 본다면 이해가 쉬우리라 생각한다. 단 자소 디자인 프로세스와 굵기 세트 프로세스 사이의 스킨 효과 프로세스는 처음부터 배제했다. 스킨 효과는 화면에서 결코 좋은 결과를 주지 못하기 때문이다.

카카오 전용 디지털폰트 프로세스

콘셉트	굵기	골격	글줄	자소 디자인	굵기 세트
콘셉트	굵기	골격	글줄	자소 디자인	굵기 세트
콘셉트	굵기	골격	글줄	자소 디자인	굵기 세트
콘셉트	굵기	골격	글줄	자소 디자인	굵기 세트
콘셉트	굵기	골격	글줄	자소 디자인	굵기 세트
콘셉트	굵기	골격	글줄	자소 디자인	굵기 세트

콘셉트

카카오 폰트는 모바일과 모니터 화면 등 디지털 환경에서 최적화하는 것을 기본 목표로 제작했다.

　맥 OS에는 폰트의 크기에 따라 최적의 폰트가 출력되는 옵티컬사이즈 optical size 시스템이 적용되어 있다. 옵티컬사이즈란, 『한글글꼴용어사전』에 따르면 "광학적 방식의 사진 식자나 아웃라인 글꼴을 사용한 조판에서 시각적으로 가장 적절해 보이도록 한 글자의 디자인 및 그 크기를 가리키는 말"이다. 맥 OS를 적용한 아이폰이나 아이패드 등에는 샌프란시스코San Francisco가 시스템 폰트로 설계되어 있으며, 본문용 폰트와 제목용 폰트는 옵티컬사이즈에 따라 운용되도록 디자인되어 있다. 본문용 폰트와 제목용 폰트가 72dpi 기준 40pt, 144dpi 기준 20pt로 자동 스위칭된다.

　아이폰처럼 옵티컬사이즈 방식을 채택해 카카오톡에서 폰트 사이즈가 작아졌을 때와 커졌을 때 사용자들에게 다르게 출력되도록 설정해 보자고 카카오 실무진과 협의했다. 한글에서도 본문용 폰트와 제목용 폰트가 같아 보이지만 세부를 다르게 해서 기능을 극대화하자는 제작 방향을 도출했다.

　폰트 디자인의 콘셉트와 폰트 운용 방식은 차이가 있다. 카카오톡은 전 국민이 사용하는 텍스트 기반의 앱이기에 카카오 폰트는 기본적으로 가독성, 범용성, 활용성이 조화를 이루는 고딕 꼴이어야 했다. 고딕 내에서 어떻게 하면 본문용이나 제목용으로 적합한지 연구했다. 옆의 도판은 디자인 콘셉트와 운용 콘셉트를 합친 종합 콘셉트를 정리한 것이다.

디자인 콘셉트

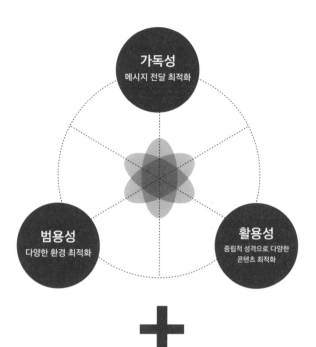

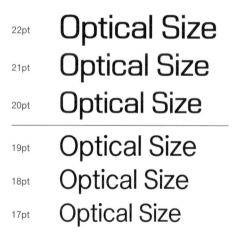

굵기

모바일 본문용 폰트는 무엇보다도 굵기가 중요하다. 작은 화면에서 작게 쓰는 글자는 뭉침이 눈에 자주 걸리면 가독성이 현저히 떨어진다. 앞서 말한 것처럼 요즘은 해상도가 높아서 본문용 굵기가 점점 굵어지고 있다(130쪽). 처음 기획할 때부터 다양한 기기의 모바일 화면에 직접 올려서 테스트를 진행했다.

블랙

굵기 01	일상을 바꾸는 한마디 헤이 카카오
굵기 02	일상을 바꾸는 한마디 헤이 카카오
굵기 03 Black	일상을 바꾸는 한마디 헤이 카카오
굵기 04	일상을 바꾸는 한마디 헤이 카카오
굵기 05	일상을 바꾸는 한마디 헤이 카카오
굵기 06 Heavy	일상을 바꾸는 한마디 헤이 카카오
굵기 07	일상을 바꾸는 한마디 헤이 카카오
굵기 08	일상을 바꾸는 한마디 헤이 카카오
굵기 09 Extra Bold	일상을 바꾸는 한마디 헤이 카카오
굵기 10	일상을 바꾸는 한마디 헤이 카카오

볼드

밑에 정한 굵기는 일반 PC 화면에서는 조금 굵어 보이는 정도다. 예전 해상도라면 라이트Light 부근에서 굵기가 정해졌겠지만 요즘 해상도에는 미디엄Medium 정도가 본문용으로 적합하다. 모바일 해상도가 더 높아지면 지금 정한 굵기도 가늘어 보일지 모르지만, 한동안은 괜찮을 것이다.

시안을 제작할 때는 기준이 되는 굵기를 정해야 한다. 이때 정하는 기준은 가장 쓰임새가 많은 굵기다. 제목용을 주로 쓴다면 용도에 합당한 굵은 굵기로 시안을 제작해야 한다.

볼드

굵기 11	**일상을 바꾸는 한마디 헤이 카카오**
굵기 12 Semi Bold	**일상을 바꾸는 한마디 헤이 카카오**
굵기 13	**일상을 바꾸는 한마디 헤이 카카오**
굵기 14	일상을 바꾸는 한마디 헤이 카카오
굵기 15 Bold	일상을 바꾸는 한마디 헤이 카카오
굵기 16	일상을 바꾸는 한마디 헤이 카카오
굵기 17	일상을 바꾸는 한마디 헤이 카카오
굵기 18 Medium	일상을 바꾸는 한마디 헤이 카카오
굵기 19	일상을 바꾸는 한마디 헤이 카카오
굵기 20	일상을 바꾸는 한마디 헤이 카카오

레귤러

폰트 이름은 모든 디자인이 끝날 때 결정하는 편이다. 콘셉트에 따라 글자가 커질 때와 작아질 때 자동으로 폰트가 바뀌는 옵티컬사이즈 방식을 고려해, 이름도 자연스럽게 '큰 글씨'와 '작은 글씨'로 지어졌다.

레귤러

굵기 21 Regular	일상을 바꾸는 한마디 헤이 카카오
굵기 22	일상을 바꾸는 한마디 헤이 카카오
굵기 23	일상을 바꾸는 한마디 헤이 카카오
굵기 24 Light	일상을 바꾸는 한마디 헤이 카카오
굵기 25	일상을 바꾸는 한마디 헤이 카카오
굵기 26	일상을 바꾸는 한마디 헤이 카카오
굵기 27 Ultra Light	일상을 바꾸는 한마디 헤이 카카오
굵기 28	일상을 바꾸는 한마디 헤이 카카오
굵기 29	일상을 바꾸는 한마디 헤이 카카오
굵기 30 Thin	일상을 바꾸는 한마디 헤이 카카오

신

골격

가독성이 높은 구간에서 콘셉트에 따라 A, B, C 세 영역으로 글자틀을 나눠서 연구했다. 영역 밖의 골격은 가독성이 가운데 영역보다 떨어져서 제외했다.

A 영역은 일반적인 골격보다 공간이 많아 아래의 꽉 찬 영역보다 밝고 경쾌해 보인다. 하지만 화면에서는 약간은 공간이 비어 보이고 글줄도 상대적으로 흐트러진다. 결국 A 영역은 기획 과정에서 제외되었다.

가독성이 가장 높은 구간은 B 영역으로 우리가 일반적으로 많이 사용하는 고딕의 골격에 해당한다. 앞서 '익숙함은 가독에 비례한다'는 말이 있다고 했다(116쪽). 익숙하므로 문자의 판별이 미세하지만 빨리 이뤄진다고 할 수 있다. 가독성과 사용성이 가장 좋은 구간이기에 본문용 골격으로 선택했다.

C 영역은 A 영역과 B 영역에 비해 꽉 찬 골격으로 글줄이 잘 나오고 가독성도 좋은 구간이다. 또 크게 사용할 때 주목성도 가지고 있어 제목용 골격으로 합당해 선택되었다.

탈네모틀

일상을 바꾸는 한마디 헤이 카카오

일상을 바꾸는 한마디 헤이 카카오

일상을 바꾸는 한마디 헤이 카카오

가독성이 높은 네모틀 영역

글자틀 01	일상을 바꾸는 한마디 헤이 카카오	
글자틀 02	일상을 바꾸는 한마디 헤이 카카오	A 영역
글자틀 03	일상을 바꾸는 한마디 헤이 카카오	
글자틀 04	일상을 바꾸는 한마디 헤이 카카오	
글자틀 05	일상을 바꾸는 한마디 헤이 카카오	B 영역
글자틀 06	일상을 바꾸는 한마디 헤이 카카오	
글자틀 07	일상을 바꾸는 한마디 헤이 카카오	
글자틀 08	일상을 바꾸는 한마디 헤이 카카오	C 영역
글자틀 09	일상을 바꾸는 한마디 헤이 카카오	

일상을 바꾸는 한마디 헤이 카카오

일상을 바꾸는 한마디 헤이 카카오

일상을 바꾸는 한마디 헤이 카카오

꽉 찬 네모틀

콘셉트에 해당하는 세 개의 영역을 선택해 연구

앞서 작은 글씨(본문용) 영역으로는 B 영역을 선택했고, 큰 글씨(제목용) 영역으로는 C 영역을 선택했다. 선택한 영역 안에서 다시 한 가지 안을 선택해 다음 프로세스인 글줄에 관한 연구를 진행한다. 골격에 따라 최적의 글줄이 있기에 이 부분도 실제 적용해서 카카오 실무자들과 협의한 뒤 결정했다. B 영역에서는 글자틀 05번, C 영역에서는 글자틀 08번이 각각 선택받았다. 선택한 안으로 다음 스텝인 글줄을 연구했다.

가독성이 높은 네모틀 영역		
글자틀 01	일상을 바꾸는 한마디 헤이 카카오	
글자틀 02	일상을 바꾸는 한마디 헤이 카카오	A 영역
글자틀 03	일상을 바꾸는 한마디 헤이 카카오	
글자틀 04	일상을 바꾸는 한마디 헤이 카카오	
글자틀 05	일상을 바꾸는 한마디 헤이 카카오	B 영역
글자틀 06	일상을 바꾸는 한마디 헤이 카카오	
글자틀 07	일상을 바꾸는 한마디 헤이 카카오	
글자틀 08	일상을 바꾸는 한마디 헤이 카카오	C 영역
글자틀 09	일상을 바꾸는 한마디 헤이 카카오	

콘셉트에 해당하는 두 개의 글자틀(05, 08)을 선택해 글줄 연구

글줄

글줄은 활용성과 연관되어 있고, 글줄이 가지런하면 화면에서 디자인적으로 잘 정리된다. 본문처럼 작게 사용될 때는 글줄이 중단으로 내려오면 글자 하나하나가 눈에 더 잘 들어와 가독성이 좋다. 또한 중단으로 된 글줄이 익숙하기에 큰 글씨, 작은 글씨 동일하게 글줄 04번을 선택했다. 개인적으로는 조금 더 상단 맞춤이 된 것을 선호하지만 카카오 실무진의 요청을 조금 더 반영했다.

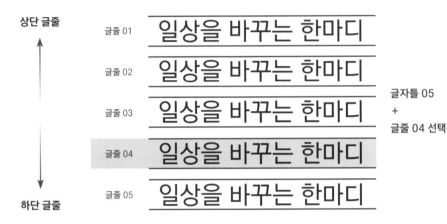

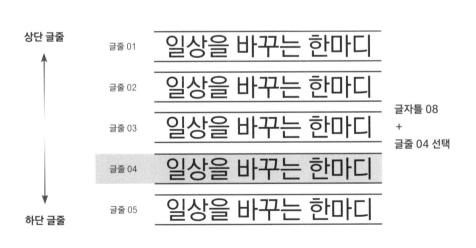

자소 디자인

ㅇ의 중요성은 이미 몇 번을 강조했지만 자소 디자인에서는 반드시 ㅇ을 짚고 넘어가야 한다. 글자틀과 글줄의 형태적인 점과 가독성과 활용성을 생각하는 기능적인 면을 같이 고려해 중립적인 형태 ㅇ을 선택했다.

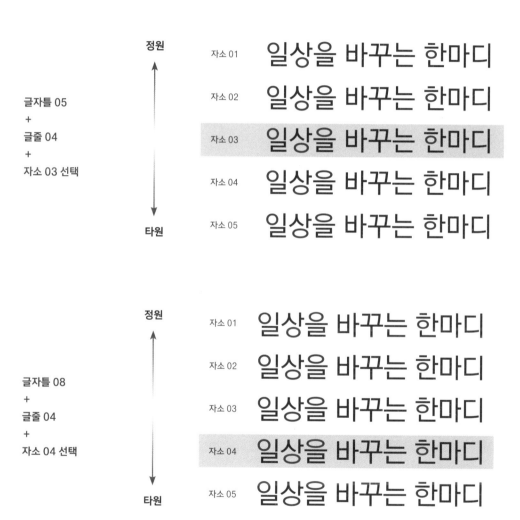

콘셉트를 정하고 그에 따른 굵기, 골격, 글줄을 선택했다면 건물의 기본이 되는 기둥을 세웠다고 생각하면 된다. 자소 디자인은 구체적인 디자인을 정의하고 아이덴티티를 부여하는 것이다. ㅇ의 크기나 형태를 정한 후 다시 더 깊게 디테일 연구를 진행했다. 큰 글씨의 경우 ㅇ에 직선적인 구간을 두어 화면에서 미세하지만 조금 더 깨끗하게 표현되도록 했다.

ㅇ과 마찬가지로 ㅎ도 큰 글씨와 작은 글씨에 차이를 두었다. 작은 글씨에서는 ㅎ의 꼭지줄기와 가로줄기가 두 개 연속되어 있으면 뭉쳐 보일 수 있다. 그런 뭉침을 해결하기 위해 작은 글씨의 ㅎ은 꼭지점으로 디자인했다.

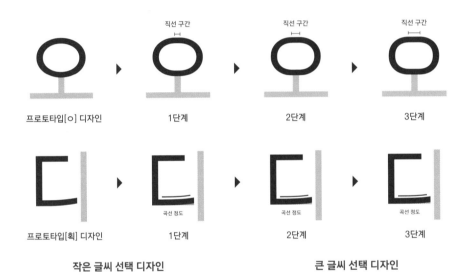

작은 글씨 선택 디자인　　　　　큰 글씨 선택 디자인

꼭지줄기를 쓴 작은 글씨 프로토타입

한마디 헤이 카카오 톡채널

꼭지점을 쓴 작은 글씨 프로토타입: 선택 디자인

한마디 헤이 카카오 톡채널

230

ㅋ의 연구를 디테일하게 진행했고, ㅋ 안에 있는 이음보는 모든 획에 영향을 주므로 같이 연구해 최적의 곡률을 디자인했다. 폰트의 고유한 아이덴티티는 기본적으로 골격이 차지하는 비중이 가장 높고, 자소 디자인이나 획 디자인이 그다음 비중을 차지한다. 디자인에 따라서는 스킨 효과가 큰 비중을 차지하기도 하지만, 카카오 폰트처럼 기능성이 우선시되는 폰트는 골격과 자소 디자인의 아주 미묘한 차이로 개성을 표현해야 한다. 그만큼 난도가 높다.

직선 ←――――――――――――――――――――→ 곡선

각도 스타일 1	각도 스타일 2	각도 스타일 3	각도 스타일 4	각도 스타일 5
카나뭐	카나뭐	카나뭐	카나뭐	카나뭐

선택 디자인

폰트 디자인 제작 예시: 카카오 전용 디지털폰트　231

굵기 세트

모든 디자인 기획이 마무리되면 사용성이 높은 굵기 세트를 실제 적용해
선택해야 한다. 카카오 폰트의 모든 시안과 굵기 선택은 PC와 모바일 화면
에서 이뤄졌으며, 특히 모바일 화면에서 많은 테스트를 진행했다.

QR코드를 통해 확인 가능하다.

232

작은 글씨 L0
일상을 바꾸는 헤이 카카오

작은 글씨 L1
일상을 바꾸는 헤이 카카오

작은 글씨 L2
일상을 바꾸는 헤이 카카오

작은 글씨 L3
일상을 바꾸는 헤이 카카오

작은 글씨 L4
일상을 바꾸는 헤이 카카오

작은 글씨 R-3
일상을 바꾸는 헤이 카카오

작은 글씨 R-2
일상을 바꾸는 헤이 카카오

작은 글씨 R-1
일상을 바꾸는 헤이 카카오

작은 글씨 R0
일상을 바꾸는 헤이 카카오

작은 글씨 R1
일상을 바꾸는 헤이 카카오

작은 글씨 R2
일상을 바꾸는 헤이 카카오

작은 글씨 R3
일상을 바꾸는 헤이 카카오

작은 글씨 B0
일상을 바꾸는 헤이 카카오

작은 글씨 B1
일상을 바꾸는 헤이 카카오

작은 글씨 B2
일상을 바꾸는 헤이 카카오

작은 글씨 B3
일상을 바꾸는 헤이 카카오

작은 글씨 B4
일상을 바꾸는 헤이 카카오

작은 글씨 B5
일상을 바꾸는 헤이 카카오

큰 글씨 L0
일상을 바꾸는 헤이 카카오

큰 글씨 L1
일상을 바꾸는 헤이 카카오

큰 글씨 L2
일상을 바꾸는 헤이 카카오

큰 글씨 L3
일상을 바꾸는 헤이 카카오

큰 글씨 L4
일상을 바꾸는 헤이 카카오

큰 글씨 R-3
일상을 바꾸는 헤이 카카오

큰 글씨 R-2
일상을 바꾸는 헤이 카카오

큰 글씨 R-1
일상을 바꾸는 헤이 카카오

큰 글씨 R0
일상을 바꾸는 헤이 카카오

큰 글씨 R1
일상을 바꾸는 헤이 카카오

큰 글씨 R2
일상을 바꾸는 헤이 카카오

큰 글씨 R3
일상을 바꾸는 헤이 카카오

큰 글씨 B0
일상을 바꾸는 헤이 카카오

큰 글씨 B1
일상을 바꾸는 헤이 카카오

큰 글씨 B2
일상을 바꾸는 헤이 카카오

큰 글씨 B3
일상을 바꾸는 헤이 카카오

큰 글씨 B4
일상을 바꾸는 헤이 카카오

큰 글씨 B5
일상을 바꾸는 헤이 카카오

이렇게 모든 굵기까지 정하고 이 시안을 바탕으로 영문과 심벌 디자인을 확정하는 과정을 거친다. 이 과정은 영문 디자인 기획 프로세스(132쪽), 영문 및 심벌 실전 파생(194쪽)의 내용과 비슷하니 참고하기 바란다.

시안 도출 과정은 결과물만 보면 별것 없어 보여도 정리하는 내내 고통스럽고 힘들었다. 하지만 이런 과정이 있어야 사람은 성장하는 게 아닌가 싶다. '어떻게 하면 고딕에서 아주 세밀한 차이를 줄 수 있을까'를 연구하다 보니 자연스럽게 고딕을 재정립할 기회가 생겼고, 정말 많은 걸 얻었기에 나와 팀원들에게는 소중한 시간이었다.

시안 기획이 완료된다고 모든 일이 끝나는 건 아니다. 약속한 시안대로 정확하게 모든 글자, 즉 한글 11,172자＋영문 94자＋심벌 986자를 각 여섯 종씩 만들어야 한다. 이제부터가 진짜 일의 시작이다. 폰트 제작에 참여해 준 폰트릭스 팀원들과 카카오 실무진에게 이 자리를 빌려 고마웠다고 전하고 싶다.

작은 글씨 L4　　　헤이 카카오

작은 글씨 R0　　　헤이 카카오

작은 글씨 B2　　　**헤이 카카오**

큰 글씨 R0　　　헤이 카카오

큰 글씨 B2　　　**헤이 카카오**

큰 글씨 B5　　　**헤이 카카오**

최종 여섯 종 시안

지금까지 폰트를 만드는 모든 과정을 살펴보았다. 고딕 분야만 한정적으로 정리하다 보니 모든 영역의 한글 디자인에 맞는 건 아닐 수도 있다. 그래도 기본이 되는 부분을 알고 다른 분류의 한글에 접목할 수 있다면 기본이 탄탄한, 근본 있는 폰트를 만들 수 있다. 팀원들에게 항상 얘기한다. 아는 만큼 보인다고. 팀원들이 디자인한 시안에 내가 노하우를 조금 넣어 수정해 주면 그제야 보인다는 말을 많이 들었다. 이 책의 내용 또한 소박한 노하우고 누구나 알 법한 상식일지 모르지만, 신경 쓰지 않으면 평생 모르는 내용일 수도 있다.

책을 써야겠다는 마음은 오랫동안 품었다. 본격적으로 목차를 정리하고 글을 쓰기 시작한 지 벌써 1년여가 지났다. 항상 아이데이션을 위해 노트를 들고 다녔다. 책을 쓰는 과정은 내가 걸어온 폰트 디자인의 길을 정리하는 뜻깊은 시간이 되었다. 서론에서 난독증에 걸린 적이 있다고 했는데, 폰트 디자이너라면 한 번쯤 걸려봐도 좋지 않을까 싶다.

몰입하면 나도 모르게 초인적인 힘을 발휘한다고 한다. 당시 나도 몰입으로 초인적인 힘을 끌어냈던 것 같다. 폰트 디자인이 아닌 다른 디자인 직종이라도 몰입하는 좋은 기회가 여러분에게도 찾아오길 바란다. 그리고 후배 폰트 디자이너들에게는 이 책을 통해 새로운 시각이 생기길 기대해 본다.

마지막으로, 출판에 도움을 주신 안그라픽스의 모든 분과 늘 저를 지지하고 믿어주는 가족에게 깊은 감사를 전합니다. 많은 분의 지원과 격려 덕분에 이 책을 완성할 수 있었습니다. 제게 주어진 기회를 통해 사회에 작은 기여를 할 수 있어서 영광으로 생각합니다. 감사합니다.

참고 문헌

김진평,『한글의 글자표현』, 미진사, 1983년
윤영기,『한글 디자인』, 정글, 1999년
안상수·한재준·이용제,『한글 디자인 교과서』, 안그라픽스, 2009년
세종대왕기념사업회,『한글글꼴용어사전』, 세종대왕기념사업회, 2011년
한국타이포그라피학회,『타이포그래피 사전』, 안그라픽스, 2012년
이용제,『타이포그래피 용어정리』, 활자공간, 2022년